作品図版

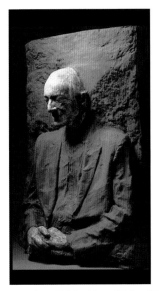

①ジョージ・シーガル《メイヤー・シャピロの肖像》メトロポリタン美術館蔵、97.2×66×33cm、漆喰、
1977 年　© The George and Helen Segal Foundation/VAGA, New York

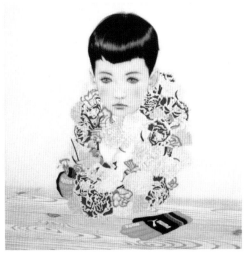

②安藤正子《Where Have All Flowers Gone?》個人蔵、91×91cm、カンバス・油彩、2004 年
Photo by Tamotsu Kido, © Masako Ando, Courtesy of Tomio Koyama Gallery

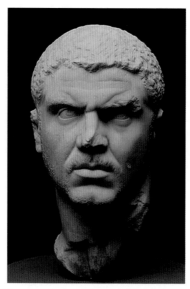

③作者不明《カラカラ帝》メトロポリタン美術館蔵、高さ 36.2cm、大理石、212 ～ 217 年

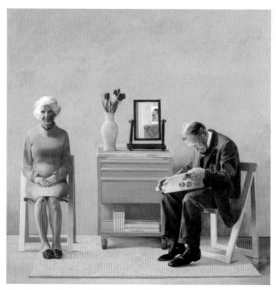

④デイヴィッド・ホックニー《ぼくの両親》テート蔵、182.9×182.9cm、カンバス・油彩、1977 年
© David Hockney, Photo © Tate

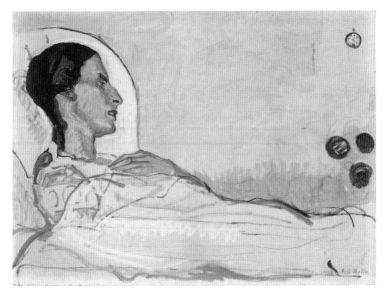

⑤フェルディナンド・ホドラー《病めるヴァランティーヌ・ゴデ・ダレル》
ゾロデュルン美術館蔵、63×86cm、カンバス・油彩、1914 年

⑥仙厓義梵《指月布袋画賛》出光美術館蔵、54.1×60.4cm、紙本墨画・墨書、江戸時代

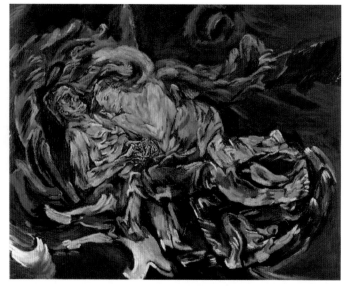

⑦オスカー・ココシュカ《風の花嫁》バーゼル美術館蔵、181×220cm、
カンバス・油彩、1913〜1914年

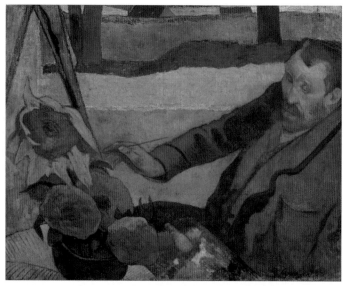

⑧ポール・ゴーギャン《ひまわりを描くゴッホ》ゴッホ美術館蔵、73×91cm、
カンバス・油彩、1888年

鑑賞のファシリテーション

~深い対話を引き出すアート・コミュニケーションに向けて~

平野 智紀 著

あいり出版

目次

はじめに：本書の目的と構成

　2022年8月、東京国立博物館にて、京都芸術大学アート・コミュニケーション研究センター主催によるフォーラム「対話型鑑賞のこれまでとこれから」が開催された。「対話型鑑賞日本上陸30周年」と銘打って開催されたこのフォーラムだが、30年前の1992年に何があったかと言えば、ニューヨーク近代美術館（MoMA）でエデュケーターをしていた福のり子さんと日本の逢坂恵理子さんがドイツで初めて出会ったのがこの年であったという。筆者はこのフォーラムで、2つのセッションのコーディネーターを担当した。フォーラム自体の報告は別の機会に譲りたいと思うが、人が何かに人生をかけて取り組みはじめるきっかけというのは、ドイツでの福さんと逢坂さんのような、人と人との小さな偶然の出会いなのかもしれない。

　思えば、筆者が対話型鑑賞と出会ったのは、修士課程を終えた翌2009年、ある人に「京都でおもろいことをやってる福さんという人がいてな」とご紹介いただき、思い立って東京から夜行バスに飛び乗り、京都に向かったのがきっかけだった（お金がなかったのもあるが、朝一の鑑賞会に間に合うためには夜行バスで向かう必要があった）。福のり子さんが所長を務めていたアート・コミュニケーション研究センターでは「アート・コミュニケーションプロジェクト（ACOP：エイコップ）」として、毎年秋に一般の鑑賞者ボランティアを募集した対話型鑑賞会を開催していた。なお、その対話型鑑賞会でめちゃくちゃおもしろい意見をばしばし言う人がいると思ったら、のちにアートプロデュース学科長を務めることになる伊達隆洋さんであった。鑑賞会後の打ち上げで福先生に「平野くん、レポート書いてくれへん？」と誘われ、修士論文で取り上げたミュージアム研究の理論を参考にしながら書いたレポートが、私の対話型鑑賞との関わりの始まりだと思う。その後、福さん・伊達さんとは、2012年の慶應義塾大学でのワークショップコレクションや、2013年の経営学習研究所イベント、いくつかの企業研修など、さまざまなプロジェクトをご一緒することとなった。

筆者自身が対話型鑑賞を「教える」立場になったのは、ミュージアム・エデュケーターの会田大也さんとのお仕事である「六本木アートナイトをもっと楽しむガイドツアー」（2015年から2018年まで）であった。六本木の街中を舞台にした一夜限りのアートプロジェクトにおいて、毎年30名ほどのガイドボランティアがグループを組み、対話型鑑賞を取り入れたガイドツアーをそれぞれのコンセプトで実践する、という六本木アートナイト公式プログラムであった。毎年、「アートナイト初心者向けツアー」「六本木の路地を歩くツアー」など、多くのボランティアの方々が工夫を凝らしたツアーが誕生した。アートナイトを通じて鑑賞と表現が裏表であることに気づき、アーティストとしてアートプロジェクトに出展された方もいらしたし、鑑賞の奥深さを知って他の美術館でガイドボランティアを始められた方もいらした。一方で、どうしたら深い対話を引き出すことができるのか、作品にまつわる情報はどのように取り扱ったらいいのか、など、悩みや疑問をお聞きする機会も多くなった。

◇図 0-1　六本木アートナイトをもっと楽しむガイドツアー

　本書では、対話型鑑賞を知識構築のプロセスとして捉えることで、鑑賞のファシリテーションに関する知見を見出すことを試みる。知識構築とは学習科学の概念で、学習者が自分たちの知識をもとにしながら協働的に知識を作り上げていくプロセスを指す。

　本書の目的は、対話型鑑賞において、知識構築を促すファシリテーションの原則を明らかにすることである。本書は5章から構成されている。1章「対話型鑑賞の現状と課題」では、さまざまな文脈で実践されるようになってきた対話型鑑賞の実践的背景および研究的背景を概観し、深い鑑賞を引き起こす鑑

賞のファシリテーションが課題であることを示す。2章「深い対話を引き出すための視座」では、鑑賞のファシリテーションについて明らかにするために、学習科学における知識構築という考え方を対話型鑑賞に導入することを述べ、解くべき2つの課題を設定する。第3章では、1つ目の課題として「鑑賞者同士のファシリテーション」について、ACOPの実証データをもとに検討する。第4章では、2つ目の課題として「美術史的情報の導入」について、ACOPの実証データとファシリテーターへのインタビューをもとに検討する。第5章「結論」では、3章・4章で明らかになった知見を統合し、深い感賞を引き起こす鑑賞のファシリテーションのモデルを示す（図0-2）。

第1章　対話型鑑賞の課題
1節では、実践的背景として、美術館教育、美術教育、企業研修から現代アートプロジェクトまで、多様な文脈で実践される対話型鑑賞の取組を俯瞰するとともに、対話型鑑賞の実践的系譜を確認する。
2節では、研究的背景として、芸術に関する理論を概観し、本研究では芸術を作品を中心とするコミュニケーションとして捉えることを宣言する。その上で、対話型鑑賞について行われてきた実証研究群および、関連領域として芸術の認知科学・美術教育学・ミュージアム研究の実証研究群をレビューし、課題を明らかにする。
3節では、これらを踏まえ、本書の課題として、対話型鑑賞のファシリテーションのあり方について実証的に検討する必要性を導出する。

第2章　深い対話を引き出すための視座
1節では、学習科学において研究されてきた知識構築の原則と教師・ファシリテーターの役割について確認し、知識構築の視点に基づく対話型鑑賞の課題を述べる。
2節では、学習科学・教育工学で行われてきた、問題解決学習やワークショップ等で知識構築を促進するためのファシリテーションに関する先行研究について概観し、ファシリテーションの視点に基づく対話型鑑賞の課題を述べる。
3節では、ここまでの検討を踏まえ、本書では「鑑賞者同士によるファシリテーション」および「ナビゲイターによる美術史的情報の導入」について実証研究を行うことを述べる。

第3章　鑑賞者同士のファシリテーション
対話型鑑賞において知識構築を促すための要素として、鑑賞者同士のファシリテーションに着目して行った実証研究について述べる。

第4章　美術史的情報の導入
対話型鑑賞において知識構築を促すための要素として、ナビゲイターによる美術史的情報の導入に着目して行った実証研究について述べる。

第5章　結論：鑑賞のファシリテーション
1節では、各章で得られた研究知見の整理を行う。2節では、実証研究から明らかになった知見をもとに総合的な考察を行い、対話型鑑賞におけるファシリテーションのモデルを提示する。3節では、芸術における学習の実践研究に関する今後の課題と展望を述べる。

◇図 0-2　本書の構成

　本書で扱う対話型鑑賞の定義は「ある1つの作品について、進行役が介在し、鑑賞者が複数名で対話をしながら行う鑑賞のプログラム」とする。1人で行う鑑賞、専門家による知識伝達型のレクチャー、あるいは明確な進行役が介在しない実践は対象に含めない。

　また、対話型鑑賞の進行役について、本書では基本的に「ナビゲイター」と呼称する。トーカーやファシリテーターといった呼び方もあるが、実証研究のフィールドであるACOPでナビゲイターと呼ばれていたことから、本書の中

ではそのように呼称することとする。なお、ACOP では 2020 年から「対話型鑑賞ファシリテーター養成講座」を開講しており、そこではナビゲイターでなくファシリテーターという呼称に統一されつつあるところである。

対話型鑑賞の
現状と課題

1.1　対話型鑑賞とは

1.1.1　対話型鑑賞の広がり

　対話型鑑賞は、複数の鑑賞者が、ナビゲイター（ファシリテーター）によって促されながら、美術作品をもとに対話を行う手法として、1990年代の日本に紹介された（アレナス1998; 2001）。1980年代のニューヨーク近代美術館（MoMA）に始まる美術館教育の方法論であるとされる。実践によっても異なるが、おおむね、作品の隣にナビゲイターが立ち、数名〜20名程度の鑑賞者グループに対して、問いを投げかけながら鑑賞者の発言を促し、数十分かけて作品の解釈を行っていく形式は共通している。

　対話型鑑賞という呼称は日本独自のものであり、「対話による意味生成的な美術鑑賞」（上野2012）、「対話鑑賞」（山口2017）といった呼び方もある。まず、多様な領域で実践されるようになってきた対話型鑑賞の取り組みを大まかに概観する。

(1) 美術館教育における対話型鑑賞

　2000年代以降、対話型鑑賞の手法を取り入れる美術館は増えており、美術館における教育普及プログラムの定番となりつつある。背景としては、美術館において、調査研究や展示といった従来の活動に加えて、来館者と直接向き合いコミュニケーションする教育普及活動が重視されるようになってきたこと、美術館における生涯学習の観点から、館の活動に市民ボランティアを巻き込むことが求められるようになってきたこと、等が挙げられる（cf: 上野2012）。たとえば、国内において早期から対話型鑑賞に取り組んでいる東京国立近代美術館は、2004年から常設展においてボランティアによるギャラリートークを予約不要で毎日開催している。主任研究員の一條彰子によれば、ニューヨーク近代美術館で開発された方法論を参考にしつつも、作品情報の示し方など、独自の方法論を取り入れているという（一條2015）。

　東京都美術館では、2012年のリニューアルを機に、東京藝術大学と連携し、アート・コミュニケーション事業「とびらプロジェクト」を開始しており、団体鑑賞プログラムなど、アート・コミュニケータ（とびラー）による活動の中

に対話型鑑賞を取り入れている。アート・コミュニケータは、館の活動をサポートするボランティアという従来の枠組みを超え、美術館を起点にしつつ独自の活動を展開していく存在として位置づけられている（稲庭・伊藤2018）。実際、任期を終えたアート・コミュニケータが「アート・コミュニケータ東京」という任意団体を立ち上げ、美術館からの委託を受けて鑑賞ワークショップを行う等の展開を見せている。

　美術館においてインクルーシブな学習の場を提供する際に、対話型鑑賞が取り入れられる事例もある。任意団体「視覚障害者とつくる美術鑑賞ワークショップ」は、2012年から視覚障害のある方とない方が言葉を通じて美術作品を対話型鑑賞するワークショップを各地の美術館で開催している（cf. 伊藤2015）。MoMAでエデュケーター経験のある林容子による対話型鑑賞法「アートリップ」は、認知症の方とその周囲の方がともに美術鑑賞するワークショップである（林2020）。

(2) 学校の美術教育における対話型鑑賞

　ニューヨーク近代美術館の教育部長を務めていたフィリップ・ヤノウィンによれば、対話型鑑賞の方法論の主流となっているVTS（Visual Thinking Strategies）は現在、アメリカの小中学校で広く実践される手法となっている。VTSは名前のとおり、視覚をもとに思考することに重点が置かれた手法であり、作品に関する情報提供を一切行わないとされる（ヤノウィン2015）。アビゲイル・ハウゼンによるミネソタ州の学校での5年間の縦断研究では、VTSが美術のみならず、日用品など非美術の鑑賞や、批判的思考の育成にも寄与することが示されている（Housen 2002）。

　日本では、1998年・2008年に学習指導要領が改訂され、図画工作・美術科で鑑賞教育の充実や美術館の活用がうたわれたことから、国立美術館では2006年から小中高の教員および学芸員を対象とした「美術館を活用した鑑賞教育の充実のための指導者研修」が行われるようになり、対話型鑑賞やアートカードが広く紹介された（国立美術館2019）。さらに2018年の改訂で教科を超えた「主体的・対話的で深い学び」が重視されることを踏まえて、愛媛県美術館の鈴木有紀らは、2015年から2018年まで、文化庁の支援による「地域と協

働した美術館・歴史博物館創造活動支援事業」に取り組んだ（鈴木2019）。同
プロジェクトは、小中学校において、対話型鑑賞の手法を取り入れた「対話型
授業」を、美術館と歴史博物館の支援に基づいて、国語、理科、社会など多教
科で展開するものであった。美術作品だけでなく、博物館資料や写真資料など
の「視覚教材」に基づいて、教員や学芸員をナビゲイターとして、問いを起点
に対話を進めることで、主体的・対話的で深い学びの実現を目指したのである。

　対話型鑑賞を取り入れた別の取り組みとして、三澤一実を中心に武蔵野美術
大学で行われている「旅するムサビ」プロジェクトが挙げられる。同プロジェ
クトは、小中学校に武蔵野美術大学の学生が描いた作品を持ち込み、作家であ
る学生も交えて対話型鑑賞するという取り組みを中心とした一連の実践である
（三澤2016）。対話型鑑賞だけでなく、学校をテンポラリーな美術館空間にして
しまう「ムサビる！」や、土日をかけて美大生が黒板一面に絵を描き、月曜に
登校した児童生徒を驚かせる「黒板ジャック」などと組み合わせて行われ、対
話型鑑賞の方法論だけでなく、美術大学の学生を関わらせることにより、美術
を通したナナメの関係性づくりを意図した活動であると言える。また、児童生
徒への教育効果とともに、美術大学の社会連携活動および学生教育の側面が期
待されている。

(3) 企業研修における対話型鑑賞

　2010年代以降、ビジネスパーソンにアート思考が必要という指摘を待つま
でもなく、企業研修において美術が取り入れられることが増えている。実践と
しての文脈は大きく2種、教養としての美術を知識として学ぶ方向性と、自分
なりのものの見方・考え方を育む方向性とがあり、後者において取り入れられ
ることが多い手法が対話型鑑賞である。

　ビジネスパーソン向けアート本の流行のきっかけのひとつとなった独立研究
者の山口周による『世界のエリートはなぜ、「美意識」を鍛えるのか？』では、
感性・美意識を高めるための方法論としてVTSが紹介されている（山口2017）。
学校や美術館向けの対話型鑑賞プログラムを行ってきた京都造形芸術大学（現・
京都芸術大学）では2012年から、先述の東京国立近代美術館でも2019年から、
企業研修のプログラムが開始されている。その他にも、アート作品を展示し創

造性を高める対話型鑑賞プログラムを提供するコワーキングスペースがオープンしたり、元・美術教員による「アート思考」を標榜する書籍が出版されたり（末永2020）など、さまざまな主体が対話型鑑賞のビジネスへの活用を模索している。企業研修で行われる対話型鑑賞で期待されるのは、創造性や美意識のほかにも、根拠をもとに考える、考えを他者に伝える、他者の話に傾聴するといった汎用的なスキルの向上が挙げられる（週刊東洋経済編集部2018）。

(4) 医療看護教育における対話型鑑賞

　近年では対話型鑑賞を医療看護教育に活用した取り組みも増えている。研究報告も増えており、デサンティスらは、看護教育にVTSを導入することが観察力・コミュニケーション力・あいまいさ耐性の向上に効果があることを、研究レビューから導き出している（De Santis et al. 2016）。日本でも取り組みが始まっており、医師でありミルキク代表の森永康平は対談の中で、医療の現場で必要となるが従来の医療看護教育では育成が難しい言語化能力や観察力の向上に向けて、対話型鑑賞を取り入れる必要性を指摘している（福・伊達・森永2020）。

(5) まとめ

　ここまでに紹介した、各領域において行われている対話型鑑賞を、表1-1に一覧化してまとめる。一口に対話型鑑賞と言っても、それが取り入れられるねらいは実践によって異なることがわかる。

表 1-1　対話型鑑賞が取り入れられる領域

領域	事例	ねらい
美術館教育	一條（2015）	ボランティアの生涯学習
	稲庭・伊藤（2018）	アート・コミュニケータによるプロジェクト推進
	伊藤（2015） 林（2020）	障害者や高齢者を交えたインクルーシブ学習
美術教育	Housen（2002）	視覚的思考、批判的思考の向上
	鈴木（2019）	主体的・対話的で深い学びの実現
	三澤（2016）	美術の真正な実践への参加、学生教育
企業研修	山口（2017）	感性や美意識の向上
	週刊東洋経済編集部 （2018）	汎用的スキルの向上
医療看護教育	福・伊達・森永（2020）	言語化能力、観察力の向上

1.1.2　対話型鑑賞の系譜

　続いて、このように広がりを持ってきた対話型鑑賞がどのように始まったのか、その系譜を押さえることを試みる。

(1) フィリップ・ヤノウィンとアビゲイル・ハウゼン

　1980年代、MoMA教育部長のフィリップ・ヤノウィンは、知識伝達を中心とした美術館の教育普及を抜本的に変革する必要に迫られていた。一方、ハーバード大学で美術鑑賞の発達段階について研究していた心理学者のアビゲイル・ハウゼンは、自身の博士論文において実施した100名近いインタビューをもとに、鑑賞者の美術作品の見方に段階性があること、大人であっても多くの鑑賞者が発達の初期段階にとどまっていることを明らかにしていた（Housen 1983）。ヤノウィンは、ハウゼンらと共同で、研究成果を踏まえたいくつかの問いかけに基づく対話によって、発達の初期段階にある鑑賞者を次の段階に引き上げるための方法論を開発するに至った。これが、Visual Thinking Curriculum（VTC）と呼ばれるものである。

　芸術の認知科学研究を行うハーバード大学のプロジェクト・ゼロは、発話分析・インタビューおよびアンケートを用いてVTCの効果測定を行い、VTCが子どもの根拠に基づく思考を、美術鑑賞でもそれ以外の場面でも支援している

こと、教員のVTCの方法論への理解度が成果に強く影響することを示している（Tishman et al. 1999）。プロジェクト・ゼロ創始者の一人であるハワード・ガードナーも自身の著書の中で、心理学的知見に基づくインフォーマルな教育実践としてVTCを取り上げて評価している（ガードナー 2001）。

なお、フィリップ・ヤノウィンとアビゲイル・ハウゼンは1995年に独立し、非営利団体 Visual Understanding in Education（VUE）を設立している。これ以降、彼らの方法論は Visual Thinking Strategies（VTS）を名乗ることになる。なお、ヤノウィンとハウゼンが去ったこと、作品情報を一切提供しないことへの違和感から、現在MoMAをはじめとする欧米の美術館で、彼らが提唱したままの方法論で対話型鑑賞を行っているところはほとんどないという（Burnham 2011）。

2013年に、フィリップ・ヤノウィンはこれまでのVTSの実践を書籍としてまとめている（ヤノウィン2015）。同書では、おもに小学生向けを想定し、次の3つの質問と指差し（ポインティング）、言い換え（パラフレイズ）を中心に、対話のファシリテーションを行うよう指導されている。

①作品の中で何が起こっている？
What's going on in this picture?
②どこからそう思う？
What do you see that makes you say that?
③もっと発見はある？
What more can we find?

VTSは、対話型鑑賞の中でも、根拠をもとに思考することを促すことを目的に整理された方法論であると言える。

なお、長井理佐は2011年の論文で、2000年頃のVTSの教師用マニュアルに、3つの問いかけを超える作家に関する問いかけや焦点化のための問いかけが存在していたことを示している（長井2011）。これらの問いかけは、ヤノウィンの2013年の書籍には含まれていない。VTSの方法論が、初等教育段階での実践を中心に据え、シンプルな形に改変されてきたことを示していると思われる。

(2) 日本へのアメリア・アレナスの紹介

　1990年代、日本の美術館に対話型鑑賞を広めたきっかけは、アメリア・ア
レナスによる『なぜ、これがアートなの？』(アレナス1998) であったと言われる。
アレナスは、MoMAのエデュケーターであった。1990年代を通じて、インディ
ペンデント・キュレーター（当時）の福のり子と水戸芸術館（当時）の逢坂恵
理子らは精力的に、MoMAからアメリア・アレナスやフィリップ・ヤノウィ
ンを招聘し、VTCを日本に紹介してきた（福・伊達2015）。その一つの結実が、
アレナスがキュレーションし、水戸芸術館・川村記念美術館・豊田市美術館の
3館で行われた「なぜ、これがアートなの？」展である。

　アメリア・アレナスの実践は日本の美術館関係者・美術教育関係者に熱心に
受け入れられた（上野2001; アレナス2001）。これは、美術館教育の動向だけで
なく、1998年改訂の図画工作・美術科の学習指導要領において、地域の美術
館等を活用した「鑑賞」が明確に位置づけられた一方で、知識伝達型のレク
チャー以外に鑑賞の方法論がほぼ普及していなかったことも関連している。上
野行一は、アレナスがファシリテーションする対話型鑑賞の質的分析をもとに、
彼女の実践が構造化されたファシリテーションの方法論に基づいていることを
導き出している（上野2001）。一方で彼女の方法論では、必要に応じて作品に
ついて解説したり、適宜まとめを行ったりと、VTSの方法論にはない鑑賞者
への働きかけをしている。アレナスは、VTSの前身であるVTCの方法論と、
エデュケーターとしての経験によって培われた実践知に基づいて独自のファシ
リテーションを行っていたと言えよう。

(3) 美術館での実践の広がりとACOPの登場

　2000年代以降、日本でも対話型鑑賞を取り入れる美術館が登場してくる。
2004年からは、東京国立近代美術館でVTSの方法論を参考にしたボランティ
アガイドが取り入れられはじめた。先に述べた「美術館を活用した鑑賞教育の
充実のための指導者研修」が始まったのは2006年である。

　時期を同じくして、京都造形芸術大学に福のり子が着任し、2004年からアー
トプロデュース学科の演習授業の一つとして、アート・コミュニケーションプ

ロジェクト（ACOP）が実践されるようになる。ACOPは、1回生および編入3回生が対話型鑑賞のナビゲイター（ファシリテーター）を実践することを通じた鑑賞教育プログラムである。2009年には、この取り組みを基軸としてアート・コミュニケーション研究センターを設立し、美術館や学校と連携して、プロジェクトにACOPを学んだ学生を送り出すなど、鑑賞教育について独自の方法論を実践・研究してきている。

アート・コミュニケーション研究センター専任講師であった岡崎大輔の書籍によると、ACOPの3つの問いかけは以下の3つとされている（岡崎2018）。これらの問いかけは、VTSと一部共通しつつも異なる部分がある。

①どこからそう思う？
②そこからどう思う？
③ほかに、さらにありますか？

たとえば、VTSにはない「そこからどう思う？」という問いかけは、作品に描かれた事実をもとに、さらに考えを深めてもらうことを意図している。また、実践的には「対話による鑑賞」の精緻化と同時に、これに学生がコミュニティとして取り組むことで「鑑賞による対話」を引き起こすことがねらわれている（伊達2009）。

2011年の1年間、アート・コミュニケーション研究センターの主催により、対話型鑑賞の創始者の一人であるフィリップ・ヤノウィンを招聘した連続セミナーが開催された。このセミナーの後には、NPO団体の芸術資源開発機構（ARDA）が関東地域を中心としてアーツ・ダイアローグの取り組みを開始し、東京都美術館のアート・コミュニケーション事業（とびらプロジェクト）や、アーツ前橋のボランティア育成に携わるなど、各地で対話型鑑賞のナビゲイター育成が進められている。西日本では、島根の「みるみるの会」や、岡山の「みるを楽しむ！アートナビ岡山」などの任意団体が、同セミナーをもとに、美術館と連携した活動を行っている。

（4）現代アートプロジェクトへの展開

　現代美術の領域では、アートプロジェクトへの対話型鑑賞の導入が行われてきている。里山や都市空間に配置された彫刻やインスタレーションなど、現代アートはもともと鑑賞者の存在も含めて作品化されるものも多く、鑑賞者が主体的に作品と関わることが重視されること、一方で現代アートは難解で近寄りがたいとする鑑賞者も多いことから、ガイドボランティアが鑑賞を媒介することが求められていたためである。ACOPによるヨコハマトリエンナーレ2011でのキッズアートガイドの実践（渡川2011）のほか、筆者らは、六本木アートナイト2015で対話型鑑賞の方法論を活用したガイドボランティアの育成プログラムを実施し、プログラムを通じて、現代アートおよび六本木という地域についてボランティアの認識が変容したことを報告している（平野・会田2016）。

　現代アートプロジェクトへの対話型鑑賞の導入事例として、筆者自身が携わったあいちトリエンナーレ2019と大地の芸術祭について触れておく。熊倉純子によれば、アートプロジェクトとは、現代美術を中心に、おもに1990年代以降日本各地で展開されている共創的芸術活動であり、作品展示にとどまらず、同時代の社会の中に入り込んで、個別の社会的事象と関わりながら展開されるものである（熊倉2014）。

　あいちトリエンナーレは、2010年から2019年まで3年おきに愛知県内で行われてきた都市型アートプロジェクトである（2022年から「国際芸術祭あいち」に名称変更）。毎回異なる芸術監督によるテーマが設定されており、2019年はジャーナリストの津田大介による「情の時代：Taming Y/Our Passion」というテーマのもと、現代美術展やパフォーミングアーツなど複合的なプログラムが展開された（あいちトリエンナーレ実行委員会2020）。あいちトリエンナーレ2019では、出展グループの一つであった《表現の不自由展・その後》による展示が大量の抗議電話を受けていったん中止に追い込まれたこと、それを発端に国内外のアーティストが自らの展示作品を取り下げるなど抗議の意思を表明したことは報道でも広く取り上げられた。

　大地の芸術祭は、2000年から3年おきに新潟県内で行われている里山型アートプロジェクトである。国内アートプロジェクトの最古参であり、総合ディレクターの北川フラムによる「人間は自然に内包される」を通底するテーマとす

る。大地の芸術祭は、2021年に第8回の会期が行われる予定であったが、コロナ禍により開催を1年順延している。コロナ禍は、芸術祭会期に人を多く集めて回遊させるこれまでのプロジェクトの成功モデルに再考を求めていると言える。

　これら二つのアートプロジェクトは、日本を代表するアートプロジェクトでありつつ、社会と関与した芸術のあり方、あるいはコロナ禍以降のアートプロジェクトのあり方に疑問を投げかけるものであったと言える。筆者は、対話型鑑賞の手法を用いて、ガイドツアーを担当するスタッフ向けのトレーニングを担当した。

　現代美術の対話型鑑賞は、一般的に対話型鑑賞の定石として行われているものからは少し外れたものになる場合がある。第1に、一般の対話型鑑賞では、絵画や彫刻など一点の作品を複数の鑑賞者で一緒にみて意見を交わすものだが、アートプロジェクトで鑑賞する作品には映像やインスタレーションが含まれた。そのため、たとえば、まず映像をみて対話をした上で、インスタレーションとして展示されている中から一部を紹介し、それについて対話をする形式とされる場合があった。第2に、対話型鑑賞では必ずしも積極的に情報を提供しないが、ガイドツアーでは作品をより詳しくみるために、追加で情報提供を行うことがある。第3に、対話型鑑賞ではファシリテーターは中立であるべきと言われるが、ガイドツアーでは、作品について鑑賞者と話し合った上で、ガイド自身も作品について意見を述べる例があった。

1.1.3　対話型鑑賞の実践的課題

　ここまで系譜を整理した上で、対話型鑑賞の実践的課題をまとめる。

　まず押さえておく必要があるのは、一口に対話型鑑賞と言っても、VTC/VTS/ACOP/アートリップ/アーツダイアローグといった呼称が多数併存していることである。ただし、ファシリテーションについて、美術作品について複数名の鑑賞者が対話をするという基本構造はあらゆる実践に共通する。また、鑑賞者に加え、ナビゲイター（ファシリテーター）が議論を交通整理するという点も共通する。対話型鑑賞では、鑑賞者同士のみの自由な会話ではなく、ある意味で特権的な位置にいるナビゲイターが意識的に対話を方向づける形式が

取られている。国立美術館や各種アートプロジェクトでは、ナビゲイターを担当するボランティアへの研修も行われており、ナビゲイターの技術は学習が必要なものであることがわかる。上野行一は、こうした対話による鑑賞の仕方自体は決して新しいものではなく、実践的には1960年代から美術科の授業ですでに行われてきたことを指摘している（上野2012）。

　一方で、多様な実践が行われる中で、実践の目的により、対話を必要とする理由や、美術作品を扱うことに対する認識が実践により異なっているという課題がみられる。アメリア・アレナスの対話型鑑賞は、VTCをベースにしつつ、適宜情報提供を行うなど、美術館の鑑賞者のためにアレンジされた方法論であった。近年の美術館で導入される対話型鑑賞は、整理された方法論であるVTSをベースにしていることが多いが、VTSはおもに初等中等教育段階の子どもが、複数回の鑑賞会を経て、批判的思考力のような汎用的なスキルを伸ばすことを主にねらったものである。ACOPや旅するムサビは、大学教育の一貫として行われている。学校で行われる対話型鑑賞と、美術館で行われる対話型鑑賞の効果を比較した研究もあるが（cf: Ishiguro et al. 2021）、それぞれの環境で求められることは大きく異なるはずである。つまり、芸術を鑑賞するねらいを十分に検討されないまま、方法論だけが導入され、理論と実践のねじれが起きてしまっている状態と言える。

　さらに、対話型鑑賞の方法論が、現代美術に対応できていないという課題がある。北野諒は、対話型鑑賞の背景に、ウンベルト・エーコの『開かれた作品』や、ニコラ・ブリオーの『関係性の美学』といった美術批評の影響があることを指摘している（北野2013）。こと現代美術においては、作品が可変であったり、一見して全体を捉えることができない作品もあることから、従来の、みたことをもとに解釈するという鑑賞の進め方では対応できない場合がある。また、現代美術は単に美しいだけではない、多義的な内容を含むことがある。こうした作品は、一人で鑑賞をするだけでは、他の見方を取り入れることができない。つまり、現代美術を見るためには他者の視点が必要になる場合がある。さらに、現代美術は美術史という文脈に乗ったものであるため、鑑賞するために情報提供が必要な場面がありうる。岡田猛と縣拓充は、対話型鑑賞がミニマルな作品やコンセプチュアルな作品に向かない可能性があることを指摘する（岡田・縣

2020)。あいちトリエンナーレ2019の事例も参照すると、現代美術を、みたことだけをもとに開かれた対話を行うという考え方で鑑賞するのは困難であると考えられる。

　次節では、美術を鑑賞することがどのように論じられてきたか、研究的背景を整理する。

1.2　鑑賞とは何か、どう研究されてきたか

　前節において、対話型鑑賞が取り入れられる多様な文脈において、芸術作品を題材とすることの特殊性が十分に顧みられずに方法論が独り歩きしている状況と、対話型鑑賞が現代美術の鑑賞に拡張されつつも、それに十分対応できていないことを課題として指摘した。そこで本節ではまず、芸術の制作と鑑賞の理論について整理する。次に、対話型鑑賞の研究がどのように行われてきたかについてあらためて押さえる。さらに、対話型鑑賞と関連する3つの領域として、芸術の認知科学、美術教育、ミュージアム研究の各領域において、美術鑑賞がどのように実証的に研究されてきたかを概観する。その上で、実践的課題とも組み合わせ、本書で取り扱うべき課題を導き出すことを試みる。

1.2.1　美術鑑賞の理論
(1) 芸術制作の理論から芸術鑑賞の理論へ

　そもそも芸術とは何か、という問いは、古代ギリシャの時代から問われ続けてきた問いである。美学者の佐々木健一によれば、芸術の語源はラテン語のアルス（ars）、ギリシャ語のテクネー（techne）に由来し、学問と技術という2つの意味を内包しており、古代ギリシアにおいては自然界を模倣する技術、すなわちミメーシスのテクネーが芸術であった（佐々木1995）。これは、芸術の鑑賞よりも、芸術を制作する技術に寄った定義であったと言える。そして、18世紀以降に成立したファインアート（fine arts）が前提としたのは、芸術を制作する芸術家が、何らかの意思や感情を込めて作品を制作し、作品を通じて、鑑賞者が何らかの意思や感情を読み取るものである、とする考え方である。

　美学者のネルソン・グッドマンは『世界制作の方法』において、芸術を「発

見、想像、そして理解の前進という広い意味で解された知識拡張のさまざまな様態である」（グッドマン 2008, p.185）と述べている。そしてグッドマンは、世界制作とは「ヴァージョン」をつくり上げることであるとする。「ヴァージョン」とはあらゆる媒体における記号体系を意味する。「科学理論をはじめとして、日常的知覚、言語的表現、絵画作品、音楽、表情、身振りなどはいずれも記号体系であり、科学的言明が世界を構成するのと同じように、小説や絵画や音楽もわれわれが慣れ親しんでいる世界とは別のヴァージョンの世界を作り上げる」（グッドマン 2008, p.172）という。この、世界の別ヴァージョンの制作としての芸術という考え方に基づけば、芸術家は、世界に関する知識を拡張し、新たな理解をつくり出すための媒体として作品を制作していると捉えることができる。

　現代美術、とくにあいちトリエンナーレ 2019 の作品の多くがそれであったと言える社会と関与した芸術（ソーシャリー・エンゲージド・アート）において、世界のヴァージョン制作としての芸術という考え方は整合的であると思われる。芸術家は、多くの人々が慣れ親しんでいる世界を別の仕方でまなざすための方法を、作品を通じて提示し、従来と異なるヴァージョンの世界を顕在化させることができるのである。

　近年の芸術の定義としては、あらゆるものが芸術になりうる時代において、何が芸術になりうるかを決める「アートワールド」という場やそれを取り巻く制度の問題としても論じられる。哲学者のアーサー・ダントーは、重要な現代美術作品としてデュシャンの《泉》とウォーホルの《ブリロ・ボックス》を参照しながら、それまで彼自身が論じてきた、芸術とは「受肉化された意味（embodied meanings）」である、という定義に、「うつつの夢（wakeful dream）」という定義を付け加えている（ダントー 2018）。受肉化された意味とは、モノの中にモノ自体を超えた意味が備わるということであり、うつつの夢とは、醒めながら見る夢であり、鑑賞経験を鑑賞者間で共有可能な文化として位置づけるという考え方と言える。ダントーによる定義を踏まえると、芸術とは、作品という形に具現化された何らかの意味であるとともに、その背後にはアートワールドがあり、モノでありながらモノ以上の何かを象徴するシンボルであると言うことができるだろう。

(2) コミュニケーションとしての芸術：デューイへの着目

　認知科学者のペロフスキーらは、芸術の知覚に関する実証的モデル（ボトムアップのアプローチ）と、先に述べた美学理論（トップダウンのアプローチ）とを統合し、美術鑑賞の総合的なモデルを提案した（Pelowski et al. 2017）。このモデルでは、作品に関する認知的分析、過去の記憶との統合、情緒的評価を行うことにより、作品に関する判断がなされるとされている。

　この考え方の理論的基盤の一つとして、前項で述べたダントーらの芸術理論とともに、アメリカの哲学者ジョン・デューイによる『経験としての芸術』（原著1934年）が挙げられている。デューイは、最晩年の著作である『経験としての芸術』において芸術、とくに美術について論じており、芸術制作と芸術鑑賞を、作品を中心とするコミュニケーション（芸術制作とは制作者と作品のコミュニケーション、芸術鑑賞とは鑑賞者と作品のコミュニケーション）として捉えている。

　デューイとおおむね同時代に著された芸術論として、ヴァルター・ベンヤミンの『複製技術時代の芸術作品』やテオドール・アドルノの文化産業論などがあり、芸術のあり方を、複製技術や大衆文化といった同時代の社会的文脈との関係性の中に位置づけて批判的に捉えようとした点は共通している。デューイの芸術論がこれらと一線を画していたのは、「経験」概念を通じて、作品の側でなくそれを制作し鑑賞する人間や共同体の側に芸術を位置づけた点にある。これは、『経験としての芸術』が、実業家であり美術コレクターであったアルバート・バーンズとのやりとりによって成立したこと、バーンズ自身が、当時の美術の主要な鑑賞者層であった特権階級よりも一般の人々への美術教育を重視したことと関連するとも言われている（上野2002）。デューイの経験理論を踏まえていない教育実践はないと言えるほど、教育においてデューイの影響力は強いが、芸術論における中心ではない。それでも本書がデューイを踏まえるのは、普通の人間の普通の生活の中に芸術を意味づけるためである。

　デューイにとって経験とは、個人と環境との相互作用であり、日常生活との連続性の中にある概念である。そしてデューイにとって芸術は日常生活と切り離されたものではなく、日常生活との連続性の中にあるものであり、人は芸術を通じて日常生活について反省的思考を行うという。デューイは同書の中で、

20世紀前半の芸術が生活と切り離された単なる装飾品になっていることを批判し、日常生活と芸術の相互浸透を重視した。デューイによれば、表現と鑑賞は連続的なものである。デューイは、芸術家の美的経験の結実としてつくられた作品によって、鑑賞者が芸術家の美的経験を追体験するものとして鑑賞を捉えている（デューイ2010）。

　芸術を、作品を中心とするコミュニケーションとして捉えるデューイの指摘は、アート・コミュニケーションの考え方に通じるものと思われる。岡田猛と縣拓充は、芸術の創造と鑑賞のプロセスに関する認知科学的研究をレビューする際に、アート・コミュニケーションを、作品を中心とする芸術の創造と鑑賞のプロセスにおけるイマジネーションの世界のコミュニケーションとして図式化している（図1-1, 岡田・縣2020）。この図から明らかなことは、芸術の創造と芸術の鑑賞は作品を挟んで別個のプロセスであり、制作者の意図が鑑賞者に間違いなく伝わることだけが、芸術において望まれるコミュニケーションではない、ということである。つまり、芸術がコミュニケーションだとしても、別の形式のコミュニケーションとは異なり、芸術におけるコミュニケーションは、特定の目的を達成することが目指されるものではないという点には留意する必要がある。

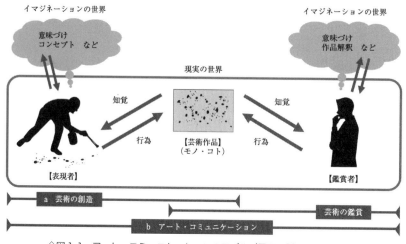

◇図1-1　アート・コミュニケーションのモデル（岡田・縣 2020, p.146）

(3) 芸術における情動の位置づけ

鑑賞において生じる感情・情動とその制御について、デューイは以下のように書いている。

　すべての鑑賞には、強い感情（passion）が多少なりともともなっている。しかし、極端な怒り・恐怖・嫉妬といった感情のばあい、われわれはこの強い感情に圧倒されてしまうことがある。すると、そのときの経験［＝鑑賞］はまったく美的ではなくなるのである。なぜなら、その強い感情［＝受動］が、その感情を生み出した活動［＝能動］のもつ諸性質と、どのように関係するのかが感じられなくなるからである。その結果、その経験の中身はバランスと均衡に必要な要素を欠くことになる。というのも、バランスや均衡が存在しうるためには、能動・受動の前後関係を絶妙に感知し、その時々の状況にうまく適応することによって、行動［＝鑑賞］を制御しなければならないから。（デューイ 2010, p.55）

ここでデューイは、美術鑑賞においては情動がまず動員されること、一方で情動を制御する能動的（認知的）な関わりも必要なこと、その両者の均衡の中で美術作品の感受が行われることを述べていると言える。

美術鑑賞において、作品を中心に認知と情動がともに駆動する認知過程をモデル化したものとしては、先に述べたペロフスキー以前には、ヘルムート・レーダーによる情報処理モデルが代表的であった（Leder et al. 2004; Leder & Nadal 2014）。このモデルでは、芸術作品をみる際に自動的に生起する知覚的分析、潜在的な記憶統合に続き、意図的な解釈のプロセス（顕在的分類、認知的習得）を経て認知的な評価がなされるという5段階のプロセスが提案されている。それぞれのプロセスに情動が関わること、個人の事前知識や鑑賞の文脈が関わることも示されている総合的なモデルとなっていることが特徴である。また、Tinio（2013）は、芸術創造のプロセスと芸術制作のプロセスをミラーモデル（鏡モデル）として捉えており、芸術制作における下絵の制作、アイデアと下絵の展開、細部の制作という3段階と、芸術鑑賞における低次の視覚的特徴の符号化、記憶ベースの処理、意味づけと判断の3段階が符合しているとするモデル

を提唱している。他にも、Chatterjee（2004）が、神経美学的な視点を取り入れた芸術鑑賞のモデルを提唱している。

　美術教育学者のエリオット・アイスナーは、美術においては視覚形態の知覚よりも情緒的内容の知覚が先立つことを指摘したのち、情緒的内容の知覚には個人差があることを指摘する（アイスナー 1986）。

　　どの領域の芸術家も、形態の情緒的内容に関心を持っており、しばしば自分たちの作品において、そのような内容を特定の方法を用いて表現するために、ものの諸特性をうまく処理しようと試みるのである。しかしながら視覚形態を見る人すべてがその情緒的内容を知覚できるわけではない。たとえば、美術作品が微妙な情緒的内容を持っていたり、見る人の素地や判断基準が不適当な時には、作品の情緒的内容は知覚されないであろう。（アイスナー 1986, p.96）

　ここまで、グッドマンによる「世界のヴァージョン制作」としての芸術制作の位置づけと、デューイに端を発する作品を中心とするコミュニケーションとしての芸術鑑賞の位置づけを確認し、芸術の制作と鑑賞においては認知だけでなく情動が重要な役割を果たすことをまとめてきた。ここまでの議論を踏まえると、本書においては、芸術とは作品を中心とした認知的・情動的なコミュニケーションによる世界の見方の提示であり、鑑賞とは、作品を出発点とした認知的・情動的な意味の構築であると定義することができるだろう。

　そして、アイスナーが述べるように、情緒的内容の知覚が人によって異なるとすれば、作品から感受される情緒的内容と視覚形態を複数の視点から組み合わせ、認知的・情動的な意味を構築していく協調的なプロセスとして、対話型鑑賞は有効な手段と言えるだろう。次節からは、対話型鑑賞について行われてきた実証研究を整理した上で、美術教育・芸術の認知科学・ミュージアム研究といった関連領域の実証研究を含めて概観することで、本書で取り扱う課題を導出することを試みる。

1.2.2 対話型鑑賞の先行研究

(1) 美術鑑賞における発達段階

　前節で述べたとおり、対話型鑑賞の下敷きとなったのは、アビゲイル・ハウゼンによる「美的発達段階」の考え方である。ハーバード大学に1983年に提出された彼女の博士論文は、ジャン・ピアジェの発達段階説を下敷きに、美術鑑賞における発達段階としての「美的発達段階」を提案するものであった。彼女によれば、美的発達段階は5つの段階からなるものである。各段階の概要は以下のとおりである（Housen 1983をもとに、筆者作成）。

- ・Stage I「物語の段階」：鑑賞者は物語の語り手となり、具体的観察や作品との個人的な結びつきや自分の感覚を使って物語を創作する。
- ・Stage II「構成の段階」：鑑賞者は自身の知覚、自然界についての知識、社会的および道徳的価値観、世界観で枠組みをつくり、作品を鑑賞する。
- ・Stage III「分類の段階」：美術史的な文脈で、作品のつくられた場所や流派、スタイル、時代を明らかにしながら鑑賞する。
- ・Stage IV「解釈の段階」：線や形や色などを注意深くみて、作品の意味するところを探りながら鑑賞する。知識は作品の再解釈のために使われる。
- ・Stage V「再創造の段階」：作品の来歴、問い、その複雑さを理解した上で、個人的な熟考と作品の背景を結びつけ、作品と何度でも出会いなおすことができる。

　ハウゼンは、ADI（Aesthetic Development Interview）という、作品をもとに自由に語ってもらう形式のインタビューを子どもから老人まで100名近くに対して行った。その結果、年代にかかわらず、多くの鑑賞者がStage IおよびIIにとどまっていること、美的発達段階は年齢により自然に発達するものではなく、美術鑑賞経験が重要であることが明らかになってきた（図1-2）。

　同様に、美的経験の段階性を提唱した研究者に、マイケル・パーソンズが挙げられる。パーソンズは、鑑賞のプロセスを「お気に入り」「主題」「表出」「媒体、フォルム、様式」「判断」に分け、鑑賞者の発達段階によって、鑑賞者が重視する点が異なっていることを指摘する（パーソンズ1996）。たとえば第2段

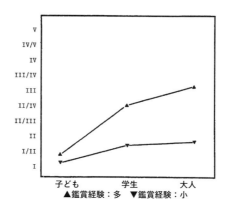

◇図1-2　美的発達段階の年代別分布（Housen 1983, p.140）

階の鑑賞者では作品に描かれている「主題」が問題になるのに対して、第4段階では「媒体、フォルム、様式」が美的判断のための重要な鍵になることを示唆している。

　ハウゼンとパーソンズ、いずれの理論においても、最上位の段階が「再創造」であったり「判断」であったりする点は、前項で述べた美術の制作と鑑賞の理論とも通じるところである。鑑賞とはある目的に達成して終わるものではなく、作品の解釈あるいは世界のヴァージョンを無限に生み出し続けるプロセスであり、それ自体が創造的なのである。

　VTCおよびVTSの研究以外では、彼女らの理論が直接参照された実証研究は多くないが、日本では杉林英彦が1990年代からハウゼンの美的発達段階を紹介し、美術館での鑑賞における発話分析に援用することを試みている（杉林1998; 2003）。また、石崎和宏と王文純が、パーソンズの発達段階を鑑賞文ワークシートの分析に援用している（王・石崎2007; 石崎・王2010）。

(2) ファシリテーションの重要性：ヴィゴツキーの援用

　ハウゼンの研究知見を踏まえてVTCおよびVTSの方法論は形作られることになるが、もう一人、VTSの実践を構築する支えとなった理論家として、ロシアの心理学者レフ・ヴィゴツキーが挙げられる。VTSの解説資料において、デサンティスとハウゼンは，VTSの背景となっているヴィゴツキーの理論に

ついて3つのポイントを挙げている。第1に、学習は主体と対象の2項だけで
なく「心理的道具」としての第3項（それは教師であったり、他の学習者であったり、
人工物であったりする）を媒介として起こるということ、第2に、言語はそのよ
うな「心理的道具」のひとつであり，思考は言語を媒介として起こるというこ
と（「思考と言語」）、そして第3に、自分一人ではできないことでも、他者に
よる援助や媒介があることでできるようになる領域があること（「最近接発達領
域」）である（De Santis & Housen 2001）。

　最近接発達領域の考え方は、VTSにおけるファシリテーターの問いかけに
援用されている。「作品の中で何が起こっている？」という問いかけは、物語
を作るように作品をみるという第1段階の特徴を表出することを意図してお
り、これに続く「どこからそう思う？」という問いかけは、作品の中に根拠を
探し、論理的に考えることを助ける問いかけと言える(ヤノウィン2015)。つまり、
VTSは、ファシリテーターの働きかけにより、初学者段階の鑑賞者を第1段階
から第2段階に引き上げることを意図したプログラムであるということができ
る。石黒千晶らは、対話型鑑賞とレクチャーの比較実験を行い、対話型鑑賞を
経験した学習者のほうが、事後鑑賞において鑑賞時間が長くなることを指摘し
ている（Ishiguro et al. 2019）。筆者らは、小学校段階の対話型鑑賞における「ど
こからそう思う？」という問いかけを「どうしてそう思う？」という問いかけ
と比較し、前者の問いかけのほうが作品に描かれた事実をもとにした意見が増
加することを示したことがある（平野・鈴木2020）。これらの研究は、対話型鑑
賞により、作品を細部までよくみるようになることを示していると言えよう。

　一方で、奥本素子は、VTSにおけるファシリテーションが、個人の最近接
発達領域を引き上げる手段としてのみ捉えられており、協調による概念変化ま
でを捉えることができていないことを批判している（奥本2006）。これについ
て奥本は、VTSが下敷きにしている美的発達段階がピアジェによる個人的構
成主義を参照しており、VTSはあくまで鑑賞者個人の発達、個人的な美術鑑
賞をサポートするものであるとされるためであるという。上野行一が「対話に
よる意味生成的な美術鑑賞」（上野2012）という言葉を使っているのは、鑑賞
の中で起こっていることは個人の美的能力の発達だけではなく、集団による意
味生成であると考えているためであろう。広石英記は、美術鑑賞に限らず、こ

うした「意味生成としての学び」が、ヴィゴツキーに始まる社会構成主義の理論に基づくものであると述べる（広石2006）。社会構成主義とは、意味は文脈に依存しており、知は個人の中に存在するものでなく、社会的に共有されたものであると捉える考え方である（ガーゲン2004）。

1.2.3　美術鑑賞の先行研究：芸術の認知科学・美術教育学・ミュージアム研究
(1) 芸術の認知科学における鑑賞

　続いて、対話型鑑賞から少し視野を広げて、美術鑑賞がどのように実証的に研究されてきたのか、関連領域の研究を概観する。

　まず美術鑑賞の認知過程に関する実証研究としては、たとえば田中吉史らが、美術初心者の写実性制約（写実的に描かれた絵がよいとする傾向）に着目し、対象物解説文：描かれたものが何であるのかを説明した解説文と、構図解説文：どのような構造で描かれているかのねらいを説明した解説文とを与えた場合、また何も与えなかった場合の対話を比較し、構図解説文を与えた条件で、最も多面的な鑑賞が行われることを指摘している（田中・松本2013; 田中2018）

　また、神経学的な指標を用いた研究も行われている。石黒千晶らは、写真の鑑賞について、写真家と写真を専門としない学生のアイトラッキングを比較し、写真家のほうが主要なモチーフだけでなく隅から隅まで作品をみる傾向にあること、半期間の写真表現のトレーニングを受けることで、写真が非専門の学生であっても、写真家の写真の見方に近づくことを示している（Ishiguro et al. 2016）。

　岡田猛らによれば、上記を含むこれまでの芸術の認知科学研究は、知識獲得、意味生成（meaning making）、汎用能力の獲得という3つの目的を持って行われてきており、基本的に学習という文脈に乗るものであった。これに対して、岡田猛らは「触発」という概念で、芸術における創造と鑑賞をつなぐことを試みている（Okada et al. 2020）。岡田猛によれば触発とは、何らかの形で創造活動に携わっている人が、自分の外側の何か（特に、他者の仕事）に出合い、そのような出合いを通して、自らの創造活動において、モチベーションが高まったり、感情が動いたり、新しいアイデアが生まれたり、作品が変化したりする現象である（岡田2016）。創造のプロフェッショナルである芸術家が関わるワー

クショップなどの介入により、芸術の専門性を持たないものであっても創造に向かう触発を引き起こすことができることが複数の研究で示されている（石橋・岡田2010; 縣・岡田2013; 石黒・岡田2013）。

　また、岡田猛は芸術のコミュニケーションについて、芸術家から市民への一方向モデルではなく、芸術家・学芸員・市民といった成員すべてが表現者であり、触発する・触発される関係は対等であるとする「触発する芸術コミュニケーション」モデルとして捉えている（岡田2013）。このモデルにおいて、市民は芸術の消費者であるだけでなく、アイデアやイメージが触発され、新たな表現を行う表現者としても芸術に関わっている。触発はもともと、芸術家による創造活動において使われる概念であったが、「触発する芸術コミュニケーション」においては、学芸員による展示や評論家による批評も、そして市民のパーソナルな表現も、その範疇に含めて論じられている。そして、触発を引き起こすためには、「異なる他者と深く関わる」ことが必要とされる。

　触発を引き起こすための芸術鑑賞のあり方について、石黒千晶と岡田猛は、触発し触発される関係を生み出すために、物理的レベル（色や形）・心理的レベル（制作者の感情やコンセプト）で他者の作品を鑑賞・評価するとともに自身の制作に反映させる「デュアルフォーカス」の視点を提案している（Ishiguro & Okada 2018; Ishiguro & Okada 2021）。また、岡田猛らは、芸術鑑賞によって起きうる触発と創造を、「新しい視点の獲得や新しい活動の開始、創造のアイデア生成、芸術創造のモチベーション生起」として定義し、これらを生み出す方法として、芸術創造のプロセスを展示することにより芸術に対するイメージの変化を引き起こすワークショップ、ダンスを取り入れた鑑賞活動により作品や自己の理解を深めるワークショップを提案している（Okada et al. 2020）。

　なお、芸術領域において「創造」と類似する概念として語られる言葉に「表現」がある。縣拓充によれば、「創造」とは遊びを基礎とした新しい意味の探索であり、「表現」とは相手を想像したコミュニケーション、つまり意味の伝達であるという（縣2020）。本書においては、先に定義したとおり、芸術について作品を出発点としたコミュニケーションとして捉えており、基本的には、学習の文脈から芸術鑑賞を取り扱うが、こうした触発と創造に関する研究群を踏まえると、芸術鑑賞において起きているのは学習だけでないことは確認しておく

必要があるだろう。

(2) 美術教育における鑑賞

　学校教育の中で行われる美術教育においては、他の領域と同様に、ジェローム・ブルーナーの『教育の過程』に端を発する1960年代以降のカリキュラムの現代化の影響により、ディシプリンに基づく美術教育（DBAE: Discipline-Based Art Education）（Eisner & Day 2004）という動向が現れる。DBAEとは、美学・美術史・美術批評・制作の4領域における学問的な知見を美術教育のカリキュラムに取り入れていこうとする考え方である。現代からすると、それまで美術教育の中心であった制作の位置づけが小さくみえること、美学・美術史・美術批評の領域間の重なりがあることなどの批判があるものの、美術教育において制作一辺倒でなく鑑賞（美術史・美術批評）を取り入れるべきとの考え方は、DBAEに始まると考えられる。

　美術批評家のエドモンド・フェルドマンは、著書『芸術におけるイメージとアイデア』において、批評のプロセスを4段階に分類している（Feldman 1967）。

　①記述：作品の細部（形、色、主題、媒体）に言及する段階

　②分析：多様な視覚的要素を統合する段階

　③解釈：作品に現れる特徴を統一する理念を考える段階

　④評価・判断：作品が真に価値あるものか検討する段階

　ハウゼンの発達段階が「物語」で始まり、パーソンズの発達段階が「お気に入り」で始まるのに対し、フェルドマンの美術批評のプロセスは非常に分析的である。ここから考えられるのは、美術批評において望まれる鑑賞の姿である。経験がない人は浅い「評価・判断」にとどまってしまう鑑賞を、具体的な視覚形態の「記述」とそこから考えられる情緒的内容の「分析」「解釈」から作品を意味づけ、美術という専門的な文脈に乗せていこうとするのが美術批評である、と捉えることができよう。

　美術教育領域における実践研究としては、岡田匡史がフェルドマンの4段階をもとにした鑑賞授業案を構成し、カラヴァッジョ《聖マタイの召命》やレン

ブラント《夜警》といった西洋美術作品について「読解的鑑賞」を行う研究が
なされている（岡田2016; 2017; 2018; 2019）。たとえばカラヴァッジョの授業では、
1時限目に作品を自由解釈し感想を述べた後、授業者が同作品に関する美術史
的背景を概説する構成となっていた。ワークシートの分析から、自由解釈と知
識伝達が両立可能であることを結論づけている（岡田2017）。

　また、立原慶一は「比較鑑賞」という形式を試みている。たとえば、ミレー
とゴッホの《種まく人》を比較鑑賞し、ワークシートの記述を分析することに
より、主題の感受や美的特性の感受がどの程度行われたかを分析している（ゴッ
ホの《種まく人》は、ミレーの《種まく人》に影響されて制作されている）。その結
果、比較しない鑑賞法よりも比較する鑑賞法のほうが、ゴッホ作品の主題であ
る距離感、力動感、臨場感といった特性を感受しやすいという結果が得られた
（立原2017）。なお、フェルメールの《手紙を読む女》と《牛乳を注ぐ女》につ
いても、ワークシートに基づく同様の比較分析が行われている（立原2015）。

　異なる方向性からの鑑賞教育の事例として、美術や美術館への関心を高める
ことをねらいとしたアートゲーム（アートカード）が挙げられる。アートゲー
ムとは、ゲーム的な活動を通して美術作品に親しみながら美術作品を鑑賞する
力を身につけていくことを目的として開発された教材またはそうした学習の形
態を指す。アメリカの美術教育においてエルドン・カッターが紹介したもの
が最初とされる（Katter 1998）。深澤悠里亜が整理しているとおり、現在、多
くの美術館や教材メーカーがアートカードを開発するようになっている（深澤
2017）。アートゲームを日本に紹介したふじえみつるによれば、アートゲーム
の教育的効果は3点にまとめられる（ふじえ2003, p.210）。

①　ゲーム的な遊びを通して美術に親しみ、美術活動への意欲や美術への関心
　　を高める。
②　作品を、言語や触覚なども交えてみることで、作品を分析的に見ることや
　　統合的に見る力を養う。
③　作品をめぐる論争・協力や話し合いを通して、作品への多様なアプローチ
　　や感じ方・とらえ方のちがいに気づき、その独自性を認めあうなかで交流
　　を深める。

　一方で、アートゲームを活用した実証研究は多くない。数少ない事例として
は、福井大学にて附属小学校の１年生を対象とした実践研究で、福井県立美術
館のアートカードを使ったカルタゲームが、子どもたちの言葉を引き出す鑑賞
活動を生み出すことを指摘しているものが挙げられる（濱口ほか2012）。

　まとめると、美術教育における鑑賞教育研究は大きく、フェルドマンをもと
にした美術批評につながる鑑賞教育と、アートゲームのような美術への関心を
高める鑑賞教育の２系統に分かれており、ここに第３の軸として対話型鑑賞の
実践研究が登場していることがわかる。美術への関心を高めるだけでなく、美
術批評の専門的知識伝達だけでもない、統合的な実践研究が期待される。

(3) ミュージアム研究における鑑賞

　対話型鑑賞は、MoMAというミュージアムで生まれた教育普及のための方
法論であり、ミュージアムという文脈と切り離すことができない。対話型鑑賞
は、フォーマル学習としての美術教育を出自とする方法論ではなく、インフォー
マル学習としてのミュージアムでの研究と実践をもとに積み上げられてきた方
法論である。それが現在、フォーマル学習やその他の分野に逆輸入されている
状況であると言える。ミュージアム研究における研究動向と対話型鑑賞の位置
づけについても、概観しておく必要があるだろう。

　ミュージアムにおける来館者の振る舞いについて明らかにする来館者研究
は、20世紀初頭からアメリカを中心に行われてきた。博物館教育が専門の
ジョージ・ハインによれば、来館者研究は、ミュージアムの教育的役割の強化
と、運営費用に関する説明責任の必要性という２つの社会的要請に基づくもの
であったという（ハイン2010）。ピッツバーグ大学のケヴィン・クラウリーらは、
インフォーマル学習の視点から、来館者研究が、他領域の多くの学習研究と同
様に、行動主義・構成主義・社会文化的アプローチのパラダイムによる研究と
して展開されてきたと述べている（クラウリーほか2016）。行動主義・構成主義
の来館者研究においては、来館者が展示の前でどの程度の時間とどまっていた
か、あるいは、展示の内容をどの程度理解できたかを明らかにする実証的な研
究が行われてきた。この分類で言えば、ハウゼンによる美的発達段階は、来館
者の頭の中を問題化している点で、構成主義ミュージアムのアプローチによる

研究群の一つとして位置づけられる。一方で、社会文化的アプローチの視点に基づけば、来館者にとってミュージアムは学習だけのための場であるとは言えない。たとえばガイア・ラインハートらは、ミュージアムでの家族の会話を研究するという手法で、学習だけに回収されない社会文化的アプローチによる研究を試みている（Leinhardt et al. 2002）。

　クラウリーらは、彼ら自身がミュージアムを研究のフィールドとする理由について、他の文脈における学習研究で見逃されている点に焦点を当てるためであると述べている。ミュージアムの学習研究は、学習の理解と学習の支援方法の理解という両側面から、実践的な研究を行ってきた。社会文化的アプローチによる研究では、分析単位は個人ではなくグループになり、会話やインタラクションがどのように学習を促すかという点に焦点化される（クラウリーほか2016）。実証研究としてはたとえば、パルミア・ピエローが、美術館において対話型鑑賞と美術史の知識伝達による鑑賞における発話を比較した研究を行っている。前者が鑑賞時間を増加させている一方で、美術館として望まれる「美術史に基づくさらなる解釈」に関する発話は出てこなかったとし、作品や友人との対話だけでは、美術館が期待するような専門的な概念の学習は起きづらいと結論づけている（Pierroux 2010）。

　こうした社会文化的アプローチによるミュージアム研究では、学習者がミュージアムの展示意図をどの程度理解することができているかだけでなく、多様な文脈を持つ学習者（多くの場合、複数名からなるグループ）にとって、ミュージアム経験がどのような意味を持つかを捉えることが試みられている。研究の文脈としては、家族での訪問、学校団体（教員と生徒）の訪問、ミュージアムのスタッフ（学芸員やボランティア）との会話などが研究されている（cf. Leinhardt et al. 2002）。中でも会話分析はよく利用される方法であり、展示物に関連する会話をどの程度まで行うことができたかに関して、「会話の精緻化」という視点を導入したラインハートとカレン・クヌットソンによる研究（Leinhardt & Knutson 2004）はその端緒と言える。彼らの研究グループの研究として、美術館での絵画作品と工芸作品という2つの展示物に関する50組の親子の会話に着目した準実験的な研究を行い、親子の会話の中で、美術の領域知を参照した発話がどの程度行われたかを分析している（Knutson & Crowley

2010)。その他にも、エスノメソドロジーを用いて、来館者が1人あるいは2人でどのように展示を鑑賞するか、ビデオを用いて検証し、展示を見る順番が展示の意味づけに影響すること、他者の行為が影響することを示した研究などがある（vom Lehn et al. 2001）。日本での研究として、宮崎県立美術館の学芸員であった奥村高明は、状況論の知見に基づいて、学校団体の鑑賞について美術館の監視ビデオを分析し、美術館における展示物だけでなく、他の児童や監視スタッフなどの他者が、意図したとおりに、あるいは意図せずに、児童の鑑賞行為に影響していることを指摘している（奥村2005）。

　また、こうした研究動向とパラレルに、メディア論・コミュニケーション論の視点から研究群をまとめ、社会教育施設としてのミュージアム（教育・学習の場としてのミュージアム）という前提を批判的に捉えている研究者らもいる。

　村田麻里子は、日本と西欧のミュージアムの歴史的な成り立ちをそれぞれ論じる中で、ミュージアムを、世界をまなざし、同時にまなざされる空間メディアとして位置づけ、ミュージアムの認識論（人々がミュージアムをどのように位置づけ、利用するか）を捉える必要性を指摘している（村田2014）。光岡寿郎は、とくにアメリカのミュージアムでコミュニケーションが歴史的にどのように捉えられてきたのかを膨大な文献調査に基づいて明らかにし、空間や展示、作品、資料、そしてデジタルメディアなどからなる多層的なメディアコンプレックスとしてミュージアムを位置づけている（光岡2017）。これら「ミュージアムのメディア論」の視座からすれば、来館者研究の多くは、発したメッセージが正しく伝わったかどうか、つまり、ミュージアムにとっての望ましさを、提供者側、ミュージアム側の論理に基づいて判断するものであり、その非対称な関係は歴史的にみて自明なものではない。

　MoMAで対話型鑑賞が生まれたきっかけとなったのは、来館者が学芸員によるレクチャーをほとんど記憶していないという調査結果であったという（ヤノウィン2015）。来館者同士のコミュニケーションによる意味の伝達とそれによる意味生成を重視している対話型鑑賞は、現在でこそミュージアム教育においても美術教育においても活用される方法論となってはいるものの、その出自からして、従来の知識伝達的な教育とは距離を置いた実践研究であり、美術を

民主化する方法論であったと言える。

1.3 問題の所在

　ここまでの議論をまとめる。本章1節では、対話型鑑賞の実践的な系譜を確認する中で、美術作品を対象とし、ナビゲイターが進行役として立ち、複数の鑑賞者で作品について話し合うという形式の共通性と、美術館教育・学校教育・ビジネス、そして現代アートプロジェクトなど、多様な文脈への展開が行われていることを確認してきた。一方で、対話型鑑賞という方法論を取り入れる目的が多様であること、とくに現代芸術を扱うアートプロジェクトの実践では、アート作品の制作の背景にある文脈を考慮する必要性という実践的課題も明らかになった。

　続く2節ではまず、芸術に関する理論をレビューし、作品を中心とした認知的・情動的コミュニケーションによる世界の見方の提示あるいは意味の構築として芸術の制作と鑑賞を定義した。その上で、対話型鑑賞の研究がどのように行われてきたかを押さえ、芸術の認知科学、美術教育、ミュージアム研究それぞれの領域において美術鑑賞がどのように研究されてきたか、研究的背景を概観した。芸術の認知科学研究を踏まえると、美術鑑賞を学習だけでなく創造や触発のきっかけとして捉える必要がある。また美術教育研究では、美術批評につながる鑑賞と、美術への関心を高めるための鑑賞を統合する実践研究が求められている。さらに、ミュージアム研究の視点からは、来館者研究における構成主義的アプローチに、社会文化的な視点を加える必要があることが明らかになってきた。

　対話型鑑賞とはそもそも、フォーマルな学習研究に対するオルタナティブであり、芸術の本来的な定義であるコミュニケーションの視点に基づき、美術の意味生成の主体を学芸員や芸術家から来館者・鑑賞者に取り戻す試みであると言える。対話型鑑賞において深い対話を引き起こすためには、コミュニケーションの中での意味生成が捉えられる必要がある。先行研究を踏まえると、深い対話のために必要となる視点は、以下の2点であろう。

1.3.1　協調の視点の必要性

　1点目は、協調すなわちコラボレーションの視点の必要性である。芸術の認知科学で行われてきた研究は、美術鑑賞のモデルを提示してきたが、芸術に関する個人の知覚を実証的に研究してきたことから、対話型鑑賞のような、複数名による鑑賞についてスコープに含めることができていない。対話型鑑賞そのものの研究においても、奥本素子が指摘したように、問いかけやパラフレイズといった対話型鑑賞のファシリテーションは、ハウゼンの指摘した美的発達段階を引き上げることを目的としたものであり、あくまで個人の美的能力の伸長を扱ってきたという限界がある（奥本2006）。ミュージアム研究において、家族の会話を研究するなど、複数名で意味生成を行うプロセスが研究されてきている現状も踏まえ、現状の構成主義的アプローチに、複数名によるコラボレーションという視点を取り入れた対話型鑑賞研究を行う必要がある。

1.3.2　美術の領域特殊性の考慮

　2点目は、美術の領域特殊性の考慮の必要性である。美術教育において実践されてきたのは、美術批評の枠組みを取り入れた知識伝達的な鑑賞教育と、美術への関心を高めるためのアートゲームであった。ここに、対話型鑑賞が第3の方法論として導入されつつあるのが美術教育の現状であるが、VTSの開発者であるヤノウィンが明確に述べているように、とくに初等教育向けの対話型鑑賞では、美術史的知識は導入しないものとされている（ヤノウィン2015）。これは、ヤノウィンらによるVTSが美術史的理解を目標とせず、作品について視覚的な情報をもとに批判的に思考する汎用的な能力の伸長をねらっているためである。しかし、たとえば美術館教育において鑑賞が取り入れられる際には、その作品がどのような成り立ちを持って美術館に所蔵されているのか、自身の文化や生活においてその作品の価値とは何か、考える必要がある。ダントーが近年の議論において「うつつの夢」（ダントー2018）としての芸術の定義を追加した背景には、醒めながらみる夢、すなわち、文化の中で共有可能な価値の存在、われわれはそれに基づいて作品をまなざしている事実を芸術の定義に含めるという意図があったのではないだろうか。

　もちろん、美術の専門性を重視するからといって、単純な知識伝達型のレク

チャーを行う必要はない。ミュージアムのメディア論の視座からすれば、それは提供者側の論理であり、作品には正しい読解の仕方があり、鑑賞者が作品のメッセージを受け取ったかどうかを判定するなど、学習研究のオルタナティブであった対話型鑑賞の出自からして、そうした方法を取るべきではない。

　対話型鑑賞においては、ナビゲイターとなる教員や学芸員、ガイドボランティアが、協調の視点や美術の専門性を導入することになる。現状、対話型鑑賞においてこうした視点を取り入れたファシリテーションをどのように行うべきか、実証研究は行われていない。対話型鑑賞のファシリテーションに関して、実証的なデータに基づく研究が求められていると言えよう。

深い対話を
引き出すための視座

2.1　知識構築としての対話型鑑賞

　美術による学びの研究を長らく行ってきた上野行一は、対話による美術鑑賞のポイントは「作品に対する自分の見方、感じ方や考え方を、対話を通して深めたり広げたりしながら集団で意味生成すること」であるという（上野2012）。

　本書では、深い対話すなわち上野の言う「集団での意味生成」を引き起こすファシリテーションについて実証的に明らかにするため、美術鑑賞を、学習科学における「知識構築」の視点から捉えることを提案する。知識構築とは、トロント大学のカール・ベライターとマリーン・スカーダマリアによって提唱された概念であり、Knowledge Forumという CSCL（Computer Supported Collaborative Learning：コンピュータに支援された協調学習）の研究開発とともに理論の構築が行われてきた。大島律子と大島純によれば、知識構築とは、「学習者が自らのアイディアに基づき、学習対象としての知識を吟味し、協働的な理解として向上させ続ける活動」である（大島・大島2010）。

　知識構築は芸術の学習研究として行われてきたものではないが、大島らは知識構築を、漸進的な問題解決活動であると述べている。芸術には一つの答えがあるものではなく、芸術鑑賞を問題解決活動とみなすことは難しいように思われるが、ここで注目すべきは「漸進的な」という言葉が付記されている点である。対話型鑑賞のプロセスは、芸術作品について鑑賞者がそれぞれのアイデアを持ち寄って、それらを統合し、より妥当な、より包括的な作品の意味生成を行っていく過程であると考えると、対話型鑑賞のプロセスを漸進的な問題解決活動として位置づけることは可能だと思われる。

　知識構築の理論は、科学哲学者カール・ポパーの認識論に端を発している。ポパーは、世界1（物理世界——物理的存在の宇宙）、世界2（心的状態の世界）に対して、世界3（思考内容の世界）の中に、物語、説明的神話、道具、科学理論、科学上の問題、社会制度、そして芸術作品といった人間の心の所産を位置づけた（ポパー・エクルズ2005, pp.63-86）。ここで知識は客観的な対象になり、人がこれに関わることで改変可能なものになる。ベライターは、世界3の特徴を3点、ポパーを引きながら下記のように述べている（Bereiter 2002）。

　まず、世界3の内容はすべて人間の創造物である。次に、これら人間の創
造物は、人間による他の創造物と同様に、改善可能なものである。そのため、
ポパーに基づけば、知識は人間がそれとともに働くことができるものとなる。
最後に、最も物議を醸すところだが、これら人間の創造物は独り歩きする。
これらには、創造者自身も予想しなかった独自の性格があり、長所と短所が
あり、含意と応用可能性がある。（Bereiter 2002, p.64, 筆者訳）

　なお、世界1は、あらゆる生物が経験することができる世界であるのに対
し、世界2のような心的出来事を経験できるのは類人猿など一部の生物に限ら
れることが明らかになっている。そして、世界3を経験できるのは人間のみで
ある。人間の歴史の中でも、世界2が明確に意識されるようになったのは古代
ギリシャの詩人ホメロス以降であり、より一般化したのは、18世紀から19世
紀におけるロマン主義の時代以降であったという（Bereiter 2002, p.68）。ポパー
は言語や科学理論や社会制度に加えて、芸術作品を世界3の構築物であるとし
ており、ホメロスやロマン主義の例は、世界3と世界2の相互作用、すなわち、
世界3の創造物である芸術作品を通して、世界2の心的出来事を経験すること
ができるようになったと捉えることができるだろう。ここで、芸術作品は作家
から独立したものであり、人々は芸術作品を通して、作家も意図しなかった心
的世界を経験するのである。
　知識構築の理論では、ポパーに基づき、アイデアそれ自体を独立した存在と
して扱い、つまりアイデアがそれを創造した人を離れて独り歩きする可能性を
認めており、それゆえにアイデアをつねに改変可能・改善可能なものとして考
える。

2.1.1　知識構築の考え方

(1)　知識構築の理論的枠組みと美術鑑賞への適用

　スカーダマリアらは、他の学習科学者アン・ブラウンとジョセフ・キャンピ
オンによる「学習共同体」プロジェクトと比較して、知識構築がすでに確立し
た知識体系を目指すだけでなく、全く新しい知識を生み出したり、知識を生み
出す構造自体を変容させたりすることも含意していると述べている（スカーダ

マリアほか2010）。そのため、知識構築の研究では、構築された知識がどのような
ものか、学習活動の成果物よりも、どのようなプロセスで知識構築が行われ
たかを重視する。彼らが開発したプラットフォームであるKnowledge Forum
にはその考え方が実装されており、あるトピックに関する複数の学習者のアイ
デアが、相互に引用され、補足され、統合されることを促すようなインタフェー
スが実現している。また、スカーダマリアは、構築された知識が誤ったもので
あったとしても、あくまですべての知識は改善可能（途中経過）であり、その
時点での学習者グループにとって納得できるものであれば問題ないという旨の
指摘をしている（Scardamalia 2002）。同時に、権威ある知識の建設的利用（す
でに確立した知識を使って、新たな知識を生み出すこと）は高次のプロセスであり、
研究すべき課題とされている（Scardamalia & Bereiter 2014）。

　本書で、知識構築の視点から美術鑑賞を捉える理由は、第1に、知識構築の
理論が、協働的な理解を前提に置いている点にある。知識構築の理論において、
知識はそもそも社会的なものであり、複数名が協働することで、美術作品をめ
ぐる理解を構築していく過程を捉えることができるためである。第1章の最後
に述べたように、美術鑑賞の研究において、協調の視点を導入することが重要
になる。美術鑑賞を一人で行うのではなく、複数の視点から組み合わせること
は、ダントーの言う「受肉化された意味」の共有により鑑賞体験が「うつつの
夢」として立ち現れることにもつながると言えよう（ダントー2018）。

　第2に、アイデアをつねに向上し続けるものとして、究極的には世界規模で
の知識の創造に貢献するものとして、捉えている点が挙げられる。その名の通
り知識の創造をテーマとした野中郁次郎の『知識創造企業』では、創造的な企
業としていくつかの日本企業を例に挙げ、個人の暗黙知が共有化され、組織の
形式知になっていくプロセスを論じている（野中・竹内2020）。スカーダマリア
とベライターは、知識創造と知識構築の概念は本質的に同一であるとし、企
業をはじめとする知識創造組織の考え方を学習に持ち込むべきと述べている
（Scardamalia & Bereiter 2014）。知識構築の理論において、構築された知識は、
ある時点での、あるコミュニティにとっての納得解でしかない。アイデアはつ
ねに改善可能なものである。こと芸術についてはそもそも特定の答えを持つも
のではなく、ある正しい理解に到達して完成するものでもない。一方で、その

鑑賞においては、美術史や芸術学など、作品に関してそれまで構築された知識もないがしろにすべきでない。時には、すでにある知識を踏まえて、作品を鑑賞するコミュニティの知識を編み直すことも必要となる。知識構築の理論ではこれを「権威ある知識の建設的利用」として、知識構築を引き起こす原則の一つに位置づけている（Chan & van Aalst 2018）。

(2) 知識構築における教師の役割

　知識構築の研究において、複数の学習者からアイデアが出てきたときに「視座の調整」を行ったり、すでに構築された「権威ある情報」と組み合わせて既存の知識を向上しようとしたりする場面では、単に学習者がそれぞれの意見を表明するよりも高度な活動が要求される。そこでは、学習環境を設定する教師の存在が重要となってくる。

　表2-1のとおり、知識構築の学習環境における教師の役割は、環境を設定し、学習者の自律的な活動に任せることであり、象徴的には「教師A」から「教師B」「教師C」に移行していくものとされる（Scardamalia & Bereiter 1991; Scardamalia 2002）。教師A（あらかじめ決められたタスクを遂行させる「ワークブック」型の教師モデル）、教師B（学習科学の原則を活用して教える教師モデル）に対して、教師Cのあり方は、学習科学・知識構築の原則を学習者自身が活用できるように促す教師モデルである。たとえばザンらは、3年間の知識構築実践のデザイン研究について報告しており、1年目（固定グループ）〜2年目（固定グループで交流あり）〜3年目（適時グループ）と、教師が実践デザインを変更したことで、学習者が知識構築の原則を適用できるようになったことを報告している（Zhang et al. 2009）。

表 2-1　知識構築における教師の役割
(Scardamalia & Bereiter 1991; Scardamalia 2002 より作成)

教師 A	タスクをこなすことに重点を置く。教師の役割は、学習者が行うタスクの量と質を監督することにある。
教師 B	学習者の理解に焦点を置く。教師の役割は、認知的目標の設定、予備知識の活性化、刺激的で先導的な質問、探究の指示、理解度の監視などである。
教師 C	教師のコントロール下にある高次のプロセスを学習者に引き渡す努力をする。学習者が自分で目標を設定し、予備知識を活用し、自分で質問・探究し、自分で理解度を確認することを支援する。

　日本では、遠藤育男らが、知識構築実践の中での教師の役割について、ジグソー法における教師の介入に着目して研究を行っており、「教師A」的な、正解を同定したり特定の方略を価値づけたりするような介入は、むしろ知識構築を妨げる可能性があることを指摘している（遠藤ほか2015）。スカーダマリアの指摘も踏まえると、知識構築実践における教師の役割は、知識を伝達したり学習者を評価したりすることではなく、学習者自身が学ぶことを支援するファシリテーターへと変容していると言える。

　ファシリテーターとしての教師のあり方は、対話型鑑賞におけるナビゲイターのあり方とも通じると言えよう。

2.1.2　知識構築の視点に基づく対話型鑑賞の課題
(1)　知識構築と対話型鑑賞の比較

　学習科学研究で芸術領域が扱われることは多くないが、学習科学ハンドブックには芸術教育に関する章が設けられており、芸術の特徴として3点：表現の中心性とその豊かさ、形式と意味の統合、アイデンティティと文化の検証と探究、が挙げられている（ハルバーソン・シェリダン2016）。これらの指摘は、芸術とは作品を中心とする認知的・情動的なコミュニケーションであると捉える本書の立場と通じるものである。一方で、多くの学習科学研究は、国語・数学・理科・社会といった主要な教科で多く行われてきており、知識構築の概念を対話型鑑賞に適用することが可能かどうか、議論が必要であると思われる。

　学習科学における知識構築の概念は、先に述べたように、Knowledge Forumというツールを中心としたCSCL環境において実践研究が行われてきた。Knowledge Forum上では、発言の相互引用やまとめ上げといったメタな視点を含む、学習者同士の対話の記録が文書としてツール上に残る。そのため、学習者の発言はあとからでも参照でき、それらを組み合わせた知識構築の議論を支援する足場かけとなっている。一方で、対話型鑑賞は基本的に、対面のワークショップとして行われるため、ファシリテーターが対話の交通整理をするものの、話し言葉でのやりとりはすぐに消えて参照不可能になっていく。また、科学や数学における知識構築の議論は基本的に認知の領域に属するが、第1章でも述べたとおり、対話型鑑賞における美術作品の意味の解釈には、認知だけ

でなく情動も多分に動員される。芸術教育の特徴として3点目に挙げられている「アイデンティティと文化」の問題は、学習対象だけでなく自己について深く考えることを余儀なくさせる点で、認知だけでなく情動にも関与するものだろう。知識構築に関する先行研究の知見を美術領域に取り入れる際には、美術の領域特殊性を踏まえる必要がある。そこで、美術教育と学習科学の先行研究を確認することで、その交差点を探ることを試みる。

　美術教育において知識構築の理論が参照されている事例としては、幼児の造形遊びにおける対話を知識構築の枠組みで捉えるべきとし、アーティスト・イン・レジデンスでの対話を分析した事例（Eckhoff 2013）、フィンランドの工芸教育が、成果物を重視する方向から協調的な知識構築のプロセスを重視する方向に変わっていくべきとの指摘（Pöllänen 2009）などがあるものの、知識構築の理論を直接引いた実証研究は少ない。

　小学校教員の本間美里らは、小学校での対話型鑑賞授業の詳細なトランスクリプトに基づき、対話型鑑賞場面で起きている触発（個々人の経験・語り・知覚が新たなものへとつくり変わること）の過程を分析している（本間・松本2014）。鑑賞は4〜5人の小グループが組み替わるワールドカフェ方式で、うち児童1名がファシリテーターを担当する形式で行われ、マグリット《アルンハイムの領地》を鑑賞した。下記に発話の一部を引用する。

　Ｄは「三日月どんな意味あんだろうね↑」(17) と、月に疑問をもち、絵を見ながら左手でペンの蓋を取る。そして、Ｙは絵を見ながら、Ｄの投げかけに「三日月から鳥が落ちてきた」(18) と答える。すると、Ｄがペン先で絵10の鳥のように見える部分を指して、Ｙに視線を一瞬向け「これを :: のせたの (.) わざとだよね (1.0)」(19) と発話し、鳥の頭→卵→鳥の頭→卵→鳥の頭→卵→鳥の頭→卵→鳥の頭と交互にペンで指しながら、続けて「これとこれで絶対関係あると思う」(19) と発話する。I、Ｙ、ＳがＤの指す鳥の頭と卵に視線を向ける。Ｙが絵に視線を向け、「鳥が卵を生んで飛んでいった」(20) と発話する。Ｄの月の意味に対する疑問に対してＹは「三日月から鳥が落ちてきた」(18) と、月と鳥の関係を自分なりの絵の見方で知覚しているが、Ｄの「これを :: のせたの (.) わざとだよね (1.0)」(19) という語りを聴くと、「鳥が卵を

生んで、飛んでいった」(20) という見方に変化している。(本間・松本 2014,
pp.462-463)

　この場面でファシリテーター役のDは、描かれている三日月の意味や鳥と卵
の関係について問いかけている。他の児童はそれに続いて「三日月から鳥が落
ちてきた」「鳥が卵を生んで飛んでいった」といった異なる考え方を挙げており、
他者のアイデアも引きながら対話の連鎖が生まれていたことがわかる。また、
ペン先で作品の部分を指しながら話を進めていることから、児童同士で共有し
アイデアを発展させる素材として作品が機能していると言うことができる。
　一方で、学習科学における知識構築研究は、科学や数学を扱う実証研究が多
く、美術を扱っている事例は多くない。数少ない事例としては、香港の美術
コースの9年生（低学力層）向けに、知識構築実践のプラットフォームである
Knowledge Forum を用いて、美術とは何か、美術を鑑賞することとは何か、
美術の価値とは何か、について考える4〜5ヶ月間の探究学習が行われている
（Tong et al. 2018; Yang 2019）。
　Knowledge Forum上には、「アートの定義」「アートの特徴」「アートの機能」
「アートの判断基準」といったトピックについてスレッドが並び、それぞれの
スレッドに7〜33名の学生が7〜123個のメモを作成して議論を行った（Yang
2019）。
　トンらは、探究学習の後の振り返りにおいて、知識構築の原則とその美術領
域への適用について、生徒自身が言及していることを報告している（Tong et
al. 2018, p.885、筆者訳）。

先生：美術の学習で話し合ったこの学習モデル（訳注：知識構築のモデル）を
　　　どのように使えばいいのか、誰か説明してくれますか？
生徒8：私たちは、知識構築でやったことと同じように、素材を見つけたり、
　　　メモを取ったりすることができます。私たちの質問を書き留めて、クラ
　　　スメートが私たちのアイデアを読むことができて…それが、さらなる探
　　　究のための新しい質問を生み出すのに役立てることができます。
生徒9：…アイデアが生まれたら、その最初のアイデアをもとに、新たな問題

　　　やアイデアを生み出していきます…

　［…］

　生徒1：最初の授業では、美術は創造性を表すものであると議論しましたが…
　　　　　知識構築と同じように、他人のアイデアをさまざまな方向から学び、発
　　　　　展させていくことができます。他者からアイデアを得ると、アート作品
　　　　　は多様化していきます。つまり、アートはアイデアの統合であって…知
　　　　　識構築と似ています。

　同研究の焦点はあくまで知識構築のプロセスにあり、美術の領域特殊性を明
らかにすることがねらいではない点に留意が必要であるが、これらの生徒の発
言からわかるのは、まず、先に述べた対話型鑑賞の対話プロセスにおいて起
きていたことと類似した事例が知識構築実践においても起こっていたことであ
る。つまり、学習者が提示したアイデアが参照され、次のアイデアを生み出し、
それが連鎖する知識構築のプロセスは、美術においても起こりうる。そして、
この知識構築のプロセス自体が、アートそのものの意義（アートとはアイデア
の統合である）に結びついていることに、生徒自身が気づいていたのである。

(2)　探究すべき課題

　第1章の最後において、対話型鑑賞のファシリテーションに関する実証的研
究が求められることを指摘した。対話型鑑賞を知識構築の視点から捉えること
ができるとしたときに、知識構築の視点に基づいて、探究すべき課題がなんで
あるかを明らかにする必要がある。

　スカーダマリアらは、知識構築のプラットフォームであるKnowledge
Forumとともに30年間行われてきた実践研究を整理し、知識構築の12の原
則を提案している（Scardamalia 2002; Chen & Hong 2016, 図2-1）。Knowledge
Forumの機能は、これらの原則を実現することを支援するものとして実装さ
れている。学習科学の他のプロジェクトと同じように、知識構築の実践研究は、
いくつかの原則に基づいてデザインされ、原則に基づいて評価され、次の実践
サイクルへと移っていく「デザイン研究」として行われる事例が多い。

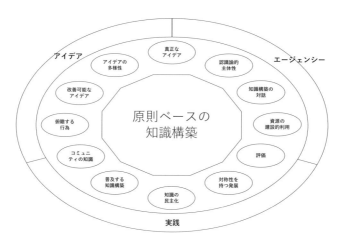

◇図 2-1　知識構築の原則（Chen & Hong 2016 より作成）

　スカーダマリアとベライターは、上記も踏まえ、知識構築における近年の5つの研究テーマとして、「共同体の知識発展」「アイデアの向上」「知識構築の談話」「権威ある情報の建設的利用」「協調的な説明構築を通じた理解」を挙げる（スカーダマリア・ベライター 2016）。たとえば、ある理解にたどり着くだけではなく、アイデアをさらによりよいものに高めていくことが求められていることを指摘しており（「アイデアの向上」）、たとえば科学における創造的な発見は、科学者同士の談話の中で起きるという（「知識構築の談話」）。また、「権威ある情報の建設的利用」として、複数の情報を活用した知識構築の研究が重視されてきている（Rouet & Brit 2014; Goldman & Scardamalia 2013）。

　コロラド大学ボルダー校のゲリー・スタールは、ベライターとスカーダマリアの理論に加え、ブラウンとキャンピオンの学習共同体、ジーン・レイヴとエティエンヌ・ウェンガーの状況的学習論など学習科学の研究動向を幅広く踏まえた上で、知識構築のモデルを「個人的理解」のサイクルと「社会的知識構築」のサイクルの二重構造による相互作用として提案し、それぞれのプロセスを支援するコンピュータの役割について言及している（Stahl 2000, 図2-2）。ズウェイル科学技術都市教育工学センターのテイマー・サイードらは、スタールのモデルに基づいて知識構築のフェーズを整理した上で、2011年から2014年のCSCL研究をレビューし、サイクルの後半にあたる「視座の調整」（および形

式化）に関する研究が行われていないことを指摘する（Said et al. 2015）。

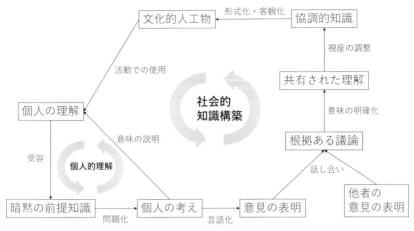

◇図 2-2　知識構築のモデル（Stahl 2000 をもとに作成）

　これらの指摘と、第1章で述べた対話型鑑賞の課題を照らし合わせると、2点の研究課題を挙げることができるだろう。まず、鑑賞者から複数のアイデアが対話の場に持ち込まれた際に、それらのアイデアを調整し統合するなど高次の知識構築をどのように引き起こすのか、という点である。次に、そうした高次の知識構築において、「権威ある情報」とされる領域の専門的知識（作品にまつわる美術史的知識）を、どのように鑑賞者の知識構築のプロセスに建設的な形で組み込むか、という点である。

　学習者に高次の知識構築を促すためには、ファシリテーターとしての教師の関わりが求められる。では、知識構築のプロセスにおいて望ましいファシリテーションのあり方とはどのようなものだろうか。そして、ファシリテーションの領域固有性として、美術の特殊性はどのように考慮されるのだろうか。次節では、知識構築を促すファシリテーションに関する先行研究を概観する。

2.2　知識構築を促すファシリテーション

　第1章の最後に、協調の視点と美術の領域特殊性を考慮した対話型鑑賞の

ファシリテーションについての実証的研究が求められることを述べた。これについて、本章の冒頭で宣言したように、本書では、対話型鑑賞を知識構築の視点から捉えることとしている。

　知識構築を促すファシリテーションについては、教育工学・学習科学領域で実証研究の蓄積がある。学習科学の領域では、Knowledge Forum などのシステムを活用した知識構築の研究群のほか、医療・看護教育の領域を中心に、問題基盤型学習（Problem-Based Learning）に関する研究が行われてきており、この中に、教師が解くべき問題を設定した上で、学習者の問題解決を支援する学習のファシリテーションに関する研究がある。教育工学では、「創ることで学ぶ」インフォーマル学習としてのワークショップのファシリテーションに関する研究が行われてきている。また、組織開発の研究には、組織の経営課題・人事課題を解決するファシリテーターに関する研究がある。組織開発のファシリテーションの多くは、組織の経営課題や人事課題を解決することがねらいとして行われるもので、教育・学習におけるファシリテーションと目的が異なることに留意する必要はあるが、実証研究が多く行われており、ファシリテーターのあり方については参考にできる部分がある。

　本節では、ファシリテーションの先行研究として、学習科学・教育工学研究を中心に、組織開発研究を補足的に参照し、ファシリテーターの役割と、ファシリテーションの領域固有性という2つの視点からまとめる。

2.2.1　ファシリテーションの先行研究
（1）　ファシリテーターの役割に関する研究

　問題基盤型学習におけるファシリテーションの研究として、たとえば、医療に関する問題基盤型学習でのファシリテーターの役割をチューターの1 on 1による指導と比較し、複数の学習者が学習課題を同定する上で、専門知識を持ち、熟達したファシリテーターの援助があることを指摘した研究がある（Koschmann et al. 2000）。問題基盤型学習において、ファシリテーターは、オープンエンドのメタ認知的な質問を投げかけ、グループの議論をファシリテートすることで知識構築を支援し、学生は多くの質問を投げかけ、お互いの考えをもとにして共同的に説明を組み立てていくことでグループの理解を進めている

（Hmelo-Silver & Barrows 2008）。

　一方で、知識構築の研究において、学習者同士の学習支援が有効と指摘するレビューがある（Roscoe & Chi 2007）。学習者同士のファシリテーションとしての「説明」と「質問」が、理解度の自己調整、新しい知識と既有知識の統合、知識の精緻化と構築を含む内省的な知識構築を介して、学習者同士で学習を支援し合うものと考察されている。つまり、ファシリテーターの支援は、あまり多すぎても望ましくない。電子掲示板上の議論において、ファシリテーターはすべての投稿にコメントをすべきでなく、個別の介入は最小限とし、全体のプロセスをみてコメントをするべきと指摘する研究もある（An et al. 2009）。

　同様に、「ミシンはどうして縫えるのか」という問いについて2人組で議論させ、そのプロセスを記述した古典的研究では、2人が自然と課題遂行役とモニター役に分かれ、モニター役の提案が課題遂行役の視点の転換を引き起こすこと、わかっていない人の疑問がわかっている人の理解を推し進めること、などが明らかになっている（Miyake 1986）。上記の研究はミシンの仕組みという、正答が比較的明快な問題解決であったが、現代の問題基盤型学習の研究でテーマとなるのは、多くの場合、難構造化問題（構造が複雑で、問題解決のプロセスに至る前に適切な問題設定が必要となる問題）である。熟達者によるファシリテーションと学習者によるファシリテーションの双方があることが、難構造化問題解決において学習者の自己調整を促し、問題解決プロセスへの適切な移行を促すとされている（Law et al. 2020）。

　学習のファシリテーションに関する研究のほかに、組織開発におけるファシリテーション研究として、たとえばアルベルト・フランコらは、組織開発におけるコンサルタントの振る舞いについて文献レビューを行い、ある領域のエキスパートとしてクライアントと関わるあり方と対比して、メタ認知的な問いかけを促すなどクライアントに寄り添うファシリテーターとしてのあり方の重要性を指摘している（Franco & Montibeller 2010）。

　これらをまとめると、ファシリテーションには、ファシリテーターによるファシリテーションと、学習者同士のファシリテーションの2種類が存在することがわかる。専門知の導入を行う役割として、また、議論を調整する役割としてファシリテーターが重要である一方で、学習者同士のファシリテーションも重

要であることが示唆される。

(2)　ファシリテーションにおける領域固有性に関する研究

　ファシリテーターは知識を教える教師でないとはいえ、ファシリテーションのあり方に領域固有性があらわれる場面もある。ワークショップ研究者の安斎勇樹らは、多様なワークショップ実践者へのアンケートおよびインタビューから、たとえば商品開発において発想の跳躍を生み出すことの難しさなど、ファシリテーターが実践するワークショップの領域によって、ワークショップの困難さが異なって認識されていることを指摘している（安斎・青木2019）。熟達者ファシリテーター 3 名によるワークショップへの参与観察およびインタビューに基づき、熟達者はワークショップがどのような場であるべきかについて信念レベルの「ファシリテーションの実践知」を持っており、実践知を参照しながらファシリテーションによる介入を調整している様子を記述している研究もあるが、人材育成を志向したワークショップを分析対象としており、領域によって実践知のあり方が異なる可能性も指摘されている（安斎・東南2020）。

　芸術領域のファシリテーションの領域特殊性について、ワークショップ初心者が実践家として熟達するための研究も行われている。たとえば廖曦彤は、造形ワークショップの実践初心者 4 名へのインタビューを行い、初心者であっても造形ワークショップの基本的な理解は見出された一方で、実践知を高めるためには、省察に基づいて持論をつくり、それに基づいたさらなる実践が求められることが指摘されている（廖2020）。杉本覚と岡田猛は、美術館ワークショップの初心者ファシリテーターが、ファシリテーションの学習とともに、ワークショップの前提となる、一つの見方や枠組みに固執しないという美術作品との関わり方の学習も行っていた可能性を示している（杉本・岡田2013）。廖と杉本らの研究は、熟達のためにファシリテーションの方法論だけでなく信念レベルの実践知が求められる証左とも言えよう。

　また、ファシリテーションにおける領域固有性の獲得に熟達が求められるとはいえ、専門家のほうがよいと言い切れるわけではなく、あくまでファシリテーションの質の違いであると指摘する研究もある。医療教育における問題解決学習において、熟達したファシリテーターのうち医療の専門知を持つファシ

リテーターは議論の先鞭をつけたり、学生に批判的な思考を勧めたりする一方で、専門知を持たないファシリテーターはグループの議論プロセスを支援する傾向にあることが示されている（Gilkison 2003）。

　組織開発のワークショップでは、初心者ファシリテーターと熟達者ファシリテーターの比較を行い、参加者の要求に応える初心者と適切な振る舞いを示す熟達者の違いを見出すとともに、議論プロセスのファシリテーションについて初心者と熟達者で共通の振る舞いがあることを見出した実証研究がある（Tavella & Papadopoulos 2015）。この研究では、表2-2最右列のように、ファシリテーションに熟達していないものの、組織内に所属するからこそ可能なファシリテーションについても指摘されている。たとえば、組織の問題状況への詳細な知識を持ち、その状況への個人的な意見を持つことは、組織外のファシリテーターではできないことであり、初心者であっても、ある組織内の人間として持つ詳細な知識がファシリテーションに活かされる場合があるのである。

表 2-2　熟達者と初心者のファシリテーションの違い
（Tavella & Papadopoulos 2015, p.259 より作成）

エキスパート	組織外のエキスパート	初心者	組織内の初心者
・成文化された理論の裏側をみる	外部のエキスパートファシリテーターは左記に加え、以下の特徴を持つ	・成文化された理論をそのまま受け取る	内部の初心者ファシリテーターは左記に加え、以下の特徴を持つ
・ツールや技術を改変し評価する		・ツールや技術を従うべきルールとして扱う	
・洗練された口頭のインタラクションを行い、些細なメッセージも受け止める ・文脈の特徴や価値を重視する ・活用できる認知能力と経験を持つ	・参加者から組織の詳細な情報を引き出す	・メッセージを引き出す言語能力が限られる ・データを特定の文脈でのみ扱う ・活用できる認知能力と経験が少ない	・問題状況への詳細な知識を持っている ・介入の成果への個人的関心を持っている
・参加者の行動を規定する組織社会的背景に気づく	・参加者の状況をよくみて、さらなる思考や参加を引き出すための問いかけをする	・参加者の組織社会的背景に気づかない	・組織の状況に熟達し、個人的意見を持っている

　これらをまとめると、参加者に問いかけたり、議論のプロセスを支援したりといった基本的なファシリテーションの技術は初心者でも比較的習得することが容易であり、広く使われている一方で、ファシリテーションには領域固有性があり、それぞれの領域の専門知が求められるファシリテーションがありうることが示されていると言える。

2.2.2　ファシリテーションの視点に基づく対話型鑑賞の課題

　ここまで、ファシリテーションにはファシリテーターによるものと学習者同士によるものがあること、ファシリテーションにおいて領域固有性を考慮する必要があることをレビューから示してきた。領域固有性に関する指摘を踏まえると、美術鑑賞という領域におけるファシリテーションの特殊性を押さえておく必要があるだろう。

　美術鑑賞におけるファシリテーションに関する研究として、対話型鑑賞のファシリテーションに着目した研究もいくつか存在する。たとえば、愛媛県内の小学校での対話型鑑賞授業を観察し、対話型鑑賞のファシリテーションにおける問いかけ「どこからそう思う？」について、「どうしてそう思う？」と比較し、「どこからそう思う？」と尋ねたほうが作品に描かれた事実をもとに鑑賞者が返答しやすく、「どうしてそう思う？」だと、鑑賞者自身の経験を根拠に返答してしまい、鑑賞者間で共有できない場合があることを示した研究がある（平野・鈴木2020）。美術鑑賞のファシリテーションは、作品というイメージを中心にしており、対話の中でイメージを活用することが必要であるということを示すと言える。

　第1章で述べたとおり、フィリップ・ヤノウィンによるVTSの問いかけは3つに焦点化されているが、美術館のギャラリートークや美術鑑賞の授業で実際に行われているファシリテーションの方略はそれだけではない。それぞれの文脈において、対話型鑑賞のファシリテーターに求められる情報提供や調整的役割について記述した研究がいくつかある（和田・山田2008; 渡部2010; 吉田2009）。北野諒は、現代美術および美術教育の文脈から、対話型鑑賞が自由な対話として完全に開かれるのではなく、美術史的な知識や実践の文脈を挟み込んだ「半開きの対話」とすべきであると主張している（北野2013）。知識を得ることと、

自由に対話することは相反するものでなく、権威ある情報を建設的に利用した、美術鑑賞における知識構築の過程として捉えることが必要である。つまり、美術は美術史の文脈に乗っており、文脈を適切に示すことが必要であることが指摘されていると言える。

　なお、学校での美術教育において、おもに制作の場面に関する教師の役割を示した研究に、大泉義一による一連の研究がある。大泉は、美術の授業を観察する中で、美術教師の制作における働きかけを「第3教育言語」と名付け、教師として授業をリードする「第1教育言語」、子どもの学びや気付きを認めて促す「第2教育言語」と区別して、美術の授業においてのみ、子どもと同等、あるいは逆転した立場での教師（子どもに教わる教師）の自己表出としての「第3教育言語」が使われうることを指摘している（大泉 2011; 2012; 2013; 2014; 2017; 2018）。つまり、美術教育において教師は知識構築実践で言う「教師B」「教師C」的なファシリテーターであり、そのコミュニケーションの中では、認知だけでなく情動が表出されることを示していると考えられる。

　美術鑑賞という領域での知識構築のファシリテーションにおいて重視すべきポイントとして、3点が挙げられるだろう。

　第1に、これまでにも述べてきたように、美術はそもそもの定義上、特定の目的に回収されない、一つの正解がないコミュニケーションであるという点である。これは、数学や理科といった特定の正解がある領域での知識構築と根本的に異なる点である。美学者の佐々木健一が定義しているとおり、これは美術を扱うときの大前提と言える（佐々木 1995）。

　第2に、美術における知識構築では、作品という具体的なイメージを中心に対話を進める必要があり、コミュニケーションの過程では認知だけでなく、イメージから湧き上がる情動を扱う必要があるという点である。つまり、作品を中心に、そこから喚起される認知と情動をともに取り扱うファシリテーションが必要である。ただし、ファシリテーションにおいて情動を直接扱うことは難しい。そのため、対話型鑑賞では言語を媒介することになる。情動を言語化することで、他者と共有することができるからである。それでは、芸術における知識構築の素材は何になるか。「ディシプリンに基づく美術教育」の確立に寄与した美術教育学者のアイスナーは、作品そのものとそこから湧き上がる認知

および情動について、「視覚形態」と「情緒的内容」と呼んでいる（アイスナー1986）。芸術における知識構築は、視覚形態と情緒的内容の組み合わせによってなされると考えることができるだろう。そう考えると、対話型鑑賞において重視されてきた「どこからそう思う？」という問いかけ（ヤノウィン2015）は、作品について何らかの「情緒的内容」を感受した際に、具体的に作品のどこからそれが感じられるのかを尋ねることで「視覚形態」に引き戻す役割をしており、「視覚形態」と「情緒的内容」をつなぐ問いかけとして設定されているものと位置づけられよう。

この、「視覚形態」と「情緒的内容」を結びつけるファシリテーションは、「どこからそう思う？」というシンプルな問いかけに集約されている（鈴木2019）。こうした問いかけは、熟達者が行うだけでなく、初心者であっても内面化しやすいファシリテーションの方略であると考えられる。対話型鑑賞における知識構築は、Knowledge Forumといったツールによる支援がない分、作品の「視覚形態」「情緒的内容」を素材として知識構築を行うためには、鑑賞者やファシリテーターが言及することで、対話の俎上に載せ続けなければならない。また、作品の「視覚形態」にどのような「情緒的内容」を感受するかは一つの正解があるものでないため、多様な鑑賞者が感受した複数の「視覚形態」「情緒的内容」を対話に織り込むことで、複数の視点を統合した知識構築を促進することができる可能性がある。

第3に、個々の美術作品が拠って立つ美術史の文脈を適切に示す必要がある点が挙げられる。作品という具体的なイメージの中からだけではわからない、作品の文脈すなわち美術史について、ファシリテーションの中で適切に鑑賞者に提供する必要性が見出される。岡田猛と縣拓充は、対話型鑑賞の研究が一時期からすると落ち着いている理由として、ミニマルな作品や社会的文脈を帯びた作品を扱いづらいことを挙げている（岡田・縣2020）が、これは作品の「視覚形態」に加え、作品にまつわる「美術史的情報」を適切に対話の中に導入できていないことによると考えられる。実際、美術館などで行われる対話型鑑賞では、ヤノウィンがファシリテーション方略に含めていない情報提供のファシリテーションが行われている場合がある（cf. 吉田2009）。

岡田猛は、ミハイ・チクセントミハイのシステムズモデルを参照し、芸術表

現を捉える際に、芸術領域の歴史的・文化的位置づけについても示し、専門的な芸術表現の制作と鑑賞は、すでに蓄積された歴史・文化とのインタラクションの中で行われることを示している（岡田2013）。美術に関する蓄積された歴史・文化とは、すなわち美術史という「権威ある情報」と言える。その作品がどのようなプロセスでつくられたのか、どのような主義に位置づけられるのか、どのような来歴で、今ここで鑑賞することができるのか、といった作品にまつわる権威ある情報は、初心者が持っているものではない。そのため、領域の専門家としてのファシリテーターが、適切なタイミングで対話の場に導入する必要がある。

　次節では、ここまでの議論をまとめ、本書が取り組むべき実証研究の目的を導出する。

2.3　実証研究の目的と研究フィールド

　本節では、これまでの節で述べてきたことをまとめ、2つの実証研究がもとめられること、および、その研究の目的を導出する。対話型鑑賞におけるファシリテーションを、「鑑賞者同士のファシリテーション」と「ナビゲイターによる美術史的情報の導入」の2点に分割し、それぞれについて実証研究の必要性を述べる。また、実証研究を行うフィールドについて解説する。

2.3.1　対話型鑑賞のモデルと実証研究の必要性

　本章ではまず、対話型鑑賞について学習科学における知識構築の視点から研究を行うことを宣言した。その上で、知識構築とファシリテーションに関する先行研究を概観し、専門家として知識を導入したり、議論のメタ認知を促したりするファシリテーションと、学習者同士の自己調整を促すファシリテーションの双方が知識構築にとって必要であることを示してきた。美術教育における対話型鑑賞の研究と、美術領域における知識構築の研究の比較から、複数の鑑賞者によるアイデアの共有・統合といった知識構築のプロセスがたしかに生起していることが明らかになった。そして、知識構築を引き起こすファシリテーションについて、先行研究の知見を対話型鑑賞の場面に取り入れる際には、作品というイメージを中心にした「視覚形態」と「情緒的内容」を知識構築の素

材とすべきこと、対話型鑑賞場面ではKnowledge Forumのようなツールが存在しないため、ファシリテーターや鑑賞者が繰り返し言及することで「視覚形態」「情緒的内容」を対話の俎上に載せ続ける必要があること、それに加えて、作品イメージだけからは捉えられない美術史的な知識をファシリテーターが適切に導入すべきことが示唆された。

　本書の目的は、対話型鑑賞において知識構築を促すファシリテーションの原則を明らかにすることである。しかし、対話型鑑賞について、上に挙げた美術の特殊性を考慮した上で、知識構築を促すファシリテーションの方法論はまだ実証的に明らかになっていない。どのような実証研究が必要となるかを検討するため、知識構築とファシリテーションに関する先行研究から明らかになったことを踏まえ、対話型鑑賞の現状モデルを構築することを試みる。

　美術鑑賞をモデル化したものとしては、本間美里らによる「知覚—語り—経験」のモデルがある（本間ほか2013）。これは、小学校の対話型鑑賞授業での、個の学びを捉えることを試みたものであり、作品というテキストに関する語りが子どもの知覚をつくり変え、知覚がつくり変わることにより作品をみる経験が変わるものとされている。ただし、本研究のように、個ではなくグループでの鑑賞をモデル化するにあたっては不足がある。また、奥村高明によるモデル（奥村2018）は、作品を中心に複数の鑑賞者が協調的に作品解釈を行う点が表現されているが、対話型鑑賞の場面に限定していないため、ファシリテーターの存在が明確でないという課題がある。

　そこで、本書において対話型鑑賞の構成要素を図示するにあたり、ワークショップの分析枠組みとしての「F2LOモデル」を参考にした。F2LOモデルは、一般的なワークショップの構成要素を、ファシリテーター（Facilitator）、複数の学習者（2 Learners）、取り組む対象（Object）としての道具や作品からなるとするモデルであり、ワークショップの様子を動画で記録分析するシステム開発のために援用されたものである（植村ほか2012）。

　これを対話型鑑賞の場面に置き換えると、鑑賞者＝学習者が複数名と、鑑賞者を支援するナビゲイター＝ファシリテーターが存在する点は共通すると思われる。一方で、F2LOモデルでは、ファシリテーターはあくまで一歩退いた位置におり、学習者が自律的に道具や作品に取り組むとされるモデルになってい

る。対話型鑑賞では、作品が活動の中心であり、ファシリテーターと鑑賞者は、ともに作品をまなざしながら協調的な対話を行う。そこで、F2LOモデルでは最下部に位置づくO＝道具や作品を本モデルでは中心に配置し、複数の鑑賞者とナビゲイターがともに作品をまなざしていることがわかる構造とした。また、F2LOモデルでは、取り組む対象としてのO＝道具や作品の詳細はモデル化されないが、美術作品はこれまで述べてきたようにそれ自体が多様な情報を含むものである。そこで、作品を形成する要素として、目にみえる形としての「視覚形態」と、そこから考えられる解釈や湧き上がる情動が「情緒的内容」として含まれ、作品の背後には、作品の視覚形態からは把握されない作品の文脈としての「美術史的情報」が存在することが理解可能な形とした。対話型鑑賞の構成要素を図示すると図2-3のようになる。

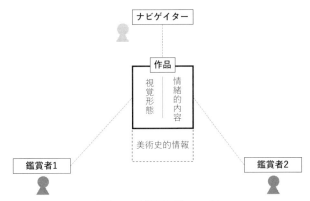

◇図2-3 対話型鑑賞のモデル

　このモデルを踏まえ、対話型鑑賞における知識構築のファシリテーションに関する原則を明らかにするためには、少なくとも2つの実証研究が必要であると考えられる。

　まず、対話型鑑賞における知識構築は一つの作品理解に到達して終了するものではない。複数の鑑賞者が、作品の「視覚形態」をもとにそれぞれのアイデアを生み出し、そのアイデアの調整により、作品の「情緒的内容」が重層的に立ち現れてくるものである。そこで「視覚形態と情緒的内容を組み合わせた高次のファシリテーション」に着目し、鑑賞者同士の意見の対比等のファシリテーションによって、知識構築が起きる場面を詳細に検討することが必要である。

　また、美術の文脈を踏まえた知識構築を行うためには、作品の美術史的背景を適切に対話の中に取り入れることが重要である。そこで、「美術史的情報の建設的利用」に着目し、ナビゲイターによる作品情報の提供により、知識構築が起きる場面を詳細に検討することが必要である。

リサーチクエスチョン1：鑑賞者は、視覚形態と情緒的内容を組み合わせた高次のファシリテーションをどのように行っているのか
リサーチクエスチョン2：ナビゲイターは、作品に関する美術史的情報をどのように鑑賞の場に導入しているのか

　2つの実証研究で着目する点を図に示したのが図2-4である。研究1では、鑑賞者同士の情緒的内容のファシリテーションに着目し、研究2では、ナビゲイターによる美術史的情報の導入に着目する。

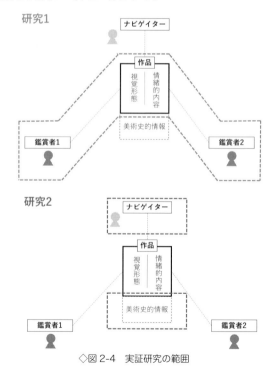

◇図2-4　実証研究の範囲

2.3.2 ACOP：アート・コミュニケーションプロジェクト

　実証研究では、京都造形芸術大学（現・京都芸術大学）アートプロデュース学科で行われているACOP：アート・コミュニケーションプロジェクトの対話型鑑賞会をフィールドとする。ACOPは、福のり子が2004年に京都造形芸術大学への着任とともに開始したものであることは第1章で述べた。ACOPのファシリテーションの方法論は、対話型鑑賞の実践として現在広く行われているVTSの前身にあたるVTCに基づいている（福・伊達2015）。特徴として、第1に、アートプロデュース学科という、美術館の学芸員・エデュケーターを多く輩出する学科で行われている、実践を志向したプログラムであること、第2に、鑑賞途中での情報提供を含め、VTSよりもファシリテーションの方略が幅広いこと、そして第3に、社会構成主義的な「鑑賞による対話」を志向していること（伊達2009）、が挙げられる。

　臨床心理学が専門で、福のり子を引き継いでACOPの実践研究を行っている伊達隆洋は「鑑賞による対話」について、ACOPの年次報告書において以下の指摘をしている。

　　·対象について語るということと、自らについて語るということはそもそも分かちがたいものだ。世界についての記述は、私たちが世界について記述しているということを記述せずには記述できないという量子力学における知見を都合よく借用させてもらえば、私たちは、作品について語っている私たちについて語ることを抜きにして、作品について語ることはできない。アート作品について考えることは、とりもなおさず、それをみる私たちについて考えるということでもある。（伊達2009, p.28）

　つまり、ACOPは作品を理解することから抜け出て、作品をみることを通じて、作品について語ると同時に、それをみる自分たち自身の文脈や知識を鑑賞の場に投入した対話の機会にもなっているのである。

　第3章、第4章で取り上げる2011年と2017年の対話型鑑賞会は、アートプロデュース学科の基礎演習授業の一環として行われた。ACOPでは、学生の成果発表の機会として、2004年度から2018年度まで、一般公募による秋の対話

型鑑賞会を開催していた。鑑賞者ボランティアは一般参加者およびACOPを受講していない京都造形芸術大学・他大学の学生からなり、グループ1からグループ3に分かれて鑑賞会に参加した。鑑賞会は毎年11 〜 12月、2週間おき3回連続のワークショップとして実施され、1回の鑑賞会では4作品、3回で合計12作品を、学生ナビゲイターのファシリテーションのもと鑑賞した。1作品の鑑賞時間は30 〜 40分程度であった（以下これを、鑑賞セッションあるいはセッションと呼ぶ）。鑑賞会は学内の教室で行い、作品画像をプロジェクターで投影して鑑賞する形式であった。回を重ねることによる鑑賞者グループの美的発達を想定して、1回目に鑑賞する作品よりも、2回目・3回目に鑑賞する作品のほうが、現代美術など複雑で抽象的な作品を含む傾向にあった。作品名や作家名は鑑賞の始めには明示されず、鑑賞の途中で適宜情報提供される場合があった（情報提供が一切行われないセッションもあった）。

　ファシリテーションを行ったのは、ACOPにて対話型鑑賞を学んでいる途上の大学生である。アート・コミュニケーションプロジェクト報告書によれば、学生は放課後や週末など授業外に300時間以上のファシリテーションのトレーニングを行っており、さらに教員によるオーディション（学生同士を鑑賞者とした模擬的な鑑賞会）により一定程度の品質担保が行われた上で、鑑賞会にナビゲイターとして登壇した（京都造形芸術大学アート・コミュニケーション研究センター 2012, 2018）。

　指導教員のオーディションによる品質担保について、2012年の11名の学生ナビゲイターによる合格前後の鑑賞セッションを対象に、鑑賞者の発話内容とナビゲイターの問いかけを比較した研究では、不合格のセッションと合格セッションでは、鑑賞者およびナビゲイターの事実のみ・解釈のみの発話が減少したことが指摘されている（三宅・平野2013）。これは、300時間のトレーニングを経て、作品の視覚形態と情緒的内容を組み合わせて述べるという対話型鑑賞の基本的な態度が学生ナビゲイターに身についたことを示している。

　上記のことがあったとしても、学生は、経験年数からして対話型鑑賞の熟達者とは言えないため、すべての鑑賞セッションがうまくいくものではない。ただし、これらの事例を分析・考察することによって、知識構築が成功した事例とそうでない事例を比較できるという利点もある。

　次章からは、2つのリサーチクエスチョンそれぞれを明らかにするため、ACOPをフィールドに行った2つの実証研究について述べる。なお、第3章の内容は平野・三宅（2015）、第4章の内容は平野・安斎・山内（2020）をもとにしている。

鑑賞者同士の
ファシリテーション

3.1.　本章の目的

　対話型鑑賞を知識構築のプロセスとして捉えるという前章までの議論におい
て、視覚形態と情緒的内容を組み合わせて作品を解釈するために、鑑賞者同士
のファシリテーションが重要であることを指摘した。本章で述べる実証研究の
目的は、鑑賞者が視覚形態と情緒的内容を組み合わせた高次のファシリテー
ションをどのように行っているのかを明らかにすることである。具体的な鑑賞
場面での発話を題材として、ナビゲイターの学習支援と鑑賞者の学習支援を対
比しながら分析・考察を行っていく。

　2節では、鑑賞者同士のファシリテーションを捉えるために行った実証研究
のアプローチとして、研究対象およびデータ取得方法、コーディング方法につ
いて述べる。3節では実証研究から得られた結果と考察を述べ、4節で本章の
知見についてまとめる。

3.2.　実証研究の方法

3.2.1.　研究対象：ACOP2011

　本研究は、京都造形芸術大学ACOPにて2011年11月19日から12月18日に
かけて隔週3回行われた秋の鑑賞会を対象とした。鑑賞会参加者の人数と構成
については、表3-1にまとめたとおりである。鑑賞会参加経験については初参
加が80%を占めており、また64名のうち48名が女性であった（京都造形芸術大
学アート・コミュニケーション研究センター 2012）。

　初参加が8割を占めていることから、美術や対話型鑑賞に詳しい参加者が多
くないことがわかる。一方で、美術に関する多くのイベントと同様に、女性参
加者が3分の2を占めていることは意識しておく必要がある。また、社会人参
加者も多く、ナビゲイターが学生であり、鑑賞者の多くが社会人であり年上だ
という非対称性も考慮に入れておく必要がある。

◇図 3-1　実践の様子

表 3-1　鑑賞会参加者の構成

	グループ 1	グループ 2	グループ 3	合計
京都造形芸術大学生	3	6	3	12
他大学生	1	2	7	10
高校生	2	0	0	2
学校教員	3	4	4	11
大学教職員	3	2	1	6
美術関係	2	4	0	6
その他社会人	2	2	6	10
無回答	3	1	3	7
合計	19	21	24	64

3.2.2.　データ取得とプロトコル分析の方法

　3グループ×3回×4作品＝合計36の鑑賞セッションについて、ビデオカメラとICレコーダーを用いて映像と音声を記録した。鑑賞者およびナビゲイターの発話プロトコルをセッションごとにすべて書き起こし、発話のユニットに区切って各発話に番号を振った上で、その発話の意味内容を分析した。鑑賞者にはグループごとに鑑賞者番号を振り、誰の発言かを特定できるようにした。

　分析には、書き起こした36のセッションのうち、4名のナビゲイター（学生W：1回生・男性、学生X：2回生・女性、学生Y：1回生・女性、学生Z：1回生・女性）による8つのセッションの発話データを用いた。これらのセッションを選んだ理由は、一人の学生ナビゲイターがそれぞれ2回、異なる作品を鑑賞したセッションとなっており、ナビゲイターが同一のため、鑑賞者の学習支援に関する発話の変化を捉えやすいと考えられたためである。分析対象としたセッションの概要は表3-2にまとめている。

表3-2　分析対象とした鑑賞セッションの概要

ID	ナビゲイター	鑑賞者グループ	実施日	作者名・作品名	発話ユニット数
W1	学生 W	グループ 1	11 月 19 日	作者不明《カラカラ帝》	145
W2	学生 W	グループ 1	12 月 3 日	ヴィンセント・ヴァン・ゴッホ《ヴィンセントの椅子》	174
X1	学生 X	グループ 2	11 月 20 日	安藤正子《Where have all flowers gone?》	144
X2	学生 X	グループ 2	12 月 4 日	ジョージ・シーガル《メイヤー・シャピロの肖像》	130
Y1	学生 Y	グループ 1	12 月 3 日	ロレッタ・ラックス《The Rose Garden 2001》	130
Y2	学生 Y	グループ 1	12 月 17 日	ウィージー《彼らの最初の殺人》	156
Z1	学生 Z	グループ 2	12 月 4 日	エドワード・ホッパー《線路脇の家》	122
Z2	学生 Z	グループ 1	12 月 17 日	フェルディナンド・ホドラー《病めるヴァランティーヌ・ゴデ＝ダレル》	83

　これまでの対話型鑑賞研究においても、ナビゲイターは、VTSの3つの質問「作品の中で何が起こっている？」「どこからそう思う？」「もっと発見はある？」を用いて鑑賞者に問いかけるだけでなく、鑑賞者同士の意見の接続や対比をしたり、論点整理を行ったりといった学習支援を行っていることが明らかになっている。

　たとえば、和田咲子と山田芳明は、小学校での対話型鑑賞での対話記録とワークシートの分析から、ファシリテーターが作品について深く理解した上で、話題設定を広げたり問い返したりといった働きかけを行っていることを明らかにしている（和田・山田2008）。渡部晃子は、VTSの教材を分析することにより、「共

同学習の促し」「教授・学習内容の振り返り」「パラフレイズ」といったファシリテーションが目指されていることを指摘している（渡部2010）。吉田貴富は、アメリア・アレナスの美術館でのファシリテーション動画の分析から、ファシリテーターが必要に応じて「情報提供」を行う場合があること、「発言・交流の促進」「発問」「まとめ」等においても、作品について調査しておくことがファシリテーションの土台になっていることを示している（吉田2009）。

　本分析では、これらの研究群を参考に、対話型鑑賞における基本的な学習支援としての「問いかけ／クエスチョン」とその「受け答え／コメント」に加え、渡部による思考を展開させるための「言い換え／パラフレイズ」、吉田による「情報提供／インフォメーション」、和田・山田の話題設定や吉田による話題の転換として「焦点化／フォーカシング」、渡部の言う共同学習や振り返りの促しとして「結びつけ／コネクト」「まとめ／サマライズ」というカテゴリを設定することとした。各カテゴリの操作的定義は表3-3のとおりである。

　鑑賞者による学習支援について考察するため、ナビゲイターと鑑賞者の発話それぞれをコーディングした。これにより、ナビゲイターが担っていた学習支援を鑑賞者が担うことで、鑑賞者同士の学習支援が起こっている過程を捉えることを試みた。

3.3. 鑑賞者同士のファシリテーションとは

3.3.1. プロトコル分析の結果

　8つの対話型鑑賞場面のプロトコルについて、コーディングを行った結果は表3-4のとおりであった。

　同一のナビゲイターの鑑賞を比較すると、ナビゲイターについては、クエスチョンの数がすべてのナビゲイターにおいて減少していた。また、インフォメーションとフォーカシングは、Z1のセッションで作品の制作年代の社会背景に関する情報が鑑賞者から出たほかは、基本的にナビゲイターから提供されるものであった。インフォメーションについては、減少2件、増加1件、変化なし1件であり、フォーカシングについては、増加3件、減少1件であり、一貫した傾向はみられなかった。

表3-3　コーディングカテゴリ

カテゴリ	基準	発話例
受け答え／ コメント	直前の鑑賞者の言葉に対して反応したもの。自分の意見を述べるものや、相槌や、鑑賞者の言葉をそのまま拾った「おうむ返し」を含む。	鑑賞者「顔がしわしわなので、年をとってるようにみえます」 ナビゲイター「たしかにしわがくっきりしてますよね」
言い換え／ パラフレイズ	直前の鑑賞者の言葉に対して反応しつつ、それを似た言葉で言い換えたもの。	鑑賞者「まゆ毛が上を向いていて、困っている顔のように思います」 ナビゲイター「完全にハの字になってますよね」
結びつけ／ コネクト	直前の鑑賞者の言葉に対して、2つ以上前の鑑賞者の言葉を1つ引き出し、対比させるもの。	鑑賞者「頭の上の黒い部分は悩みを表してるように思いました」 ナビゲイター「なるほど。さっきも、もやもやした不安という意見がありました」
情報提供／ インフォメーション	作家や作品についての背景知識を鑑賞者に伝えるもの。	ナビゲイター「この作品は、壁にスプレーと筆で描かれたものです」
まとめ／ サマライズ	2つ以上前の鑑賞者の言葉を複数引き出し、鑑賞の中で出てきた事柄について筋道を立てて整理するもの。	ナビゲイター「頭については、アフロな髪型だとか、悩みそのものだとか、流れているところが血にみえるといった意見が出ました」
問いかけ／ クエスチョン	VTSにおいて重視される3種類の問いかけに相当するもの。「作品の中で何が起こっている？」「どこからそう思う？」「もっと発見はある？」	ナビゲイター「疲れてそうな感じというのは、どの辺をみてそう思いましたか？」
焦点化／ フォーカシング	作品の中で注目する場所、話すべき話題を絞ることを提案するもの。	ナビゲイター「では、顔の部分に注目してみましょう」

表3-4　コーディング結果

	ナビゲイター							鑑賞者						
	コメント	パラフレイズ	コネクト	インフォメーション	サマライズ	クエスチョン	フォーカシング	コメント	パラフレイズ	コネクト	インフォメーション	サマライズ	クエスチョン	フォーカシング
W1	27	18	4	5	5	27	6	45	6	10	0	3	0	0
W2	34	16	6	4	7	16	9	51	1	17	0	6	0	0
X1	29	15	3	5	3	26	3	44	8	14	0	4	0	0
X2	31	10	3	3	4	20	4	29	11	15	0	8	0	0
Y1	21	14	0	3	2	24	9	39	10	9	0	6	0	0
Y2	36	21	2	6	3	14	7	49	13	11	0	3	0	0
Z1	19	9	2	7	1	18	2	23	2	19	1	3	0	0
Z2	13	8	1	7	3	14	6	24	5	10	0	2	0	0

　鑑賞者については、3名のナビゲイターの鑑賞セッションで、1回目よりも2回目のほうが、パラフレイズの数、あるいはコネクト・サマライズの数が増加している傾向が見られた。たとえば、学生Wについて、W1のセッションでは鑑賞者によるコネクトが10回、サマライズが3回であるが、W2のセッションではコネクトが17回、サマライズが6回とともに増加していた。学生Xについては、X1のセッションで鑑賞者によるパラフレイズが8回であったが、X2で11回になった。ナビゲイターが行っていた学習支援を、鑑賞会の後半になるにつれて、鑑賞者の中でも担うことができるようになっていたことを示していると言えよう。なお、学生Zについては、鑑賞者によるコネクトとサマライズの増加がみられず（コネクトは19回から10回、サマライズは3回から2回）、ナビゲイターによるクエスチョンの減少（18回から14回）と鑑賞者によるパラフレイズの増加（2回から5回）のみ見られる。これは、扱った作品の特性や、鑑賞時間の短さに伴う発話ユニット数の少なさにも拠っているものと思われる。

　以下に、鑑賞場面の発話から、鑑賞者によるパラフレイズとコネクト・サマ

ライズの例を示す。【】は鑑賞者番号を示し、その後の記号はセッション中の発話番号を意味する（例：W2-90はW2セッションの90番目の発話である）。

(1) 鑑賞者によるパラフレイズ

　鑑賞者がナビゲイターのコメントを言い換えたり、前に出てきた鑑賞者の意見を言い換えたりしているパターンである（下線部は筆者）。

ヴィンセント・ヴァン・ゴッホ《ヴィンセントの椅子》

【ナビ】W2-90：あぁ、<u>出させてもらえない</u>、でも、<u>外はまた気にしているような印象を</u>みなさん、持ってもらったと思うんですけど。ほかの方、今の聞いてどうでしょうか。じゃあ、お願いします。

【鑑賞者1-5】W2-91：さっきの話を聞いてて、最初は、すごい暖かい印象があったんですけど、家の中では、<u>自分は楽しく過ごしているけど、外では風当たりがちょっと冷たいのかなぁ</u>っていう人物像を想像してしまって、なんか、かわいそうだなって思ってしまった。

ウィージー《彼らの最初の殺人》

【鑑賞者1-18】Y2-141：お母さんの心境としては、<u>一度銃で殺されて、彼らの視線によって、もう一度、殺されてるような場面</u>というか、まぁそういう心情だと思います。

［…］

【鑑賞者1-20】Y2-146：<u>人の死が、イベント化しているっていう話</u>を聞いて、3.11の時の日本人の話であるとか、日本人の一部の話、もしかしたら、東北の被災地がみんなめちゃくちゃになっちゃって、その地域をみに行く人たちがたくさんいて、写真を取る人たちですね、で、それに胸を痛めている地域に住んでいる人たちのことを思いまして、人間の中に、人の死に、身近じゃない人の死に対して無神経になっているというか、そんな姿をみせられた。

　1つ目の例は、「外には出られないが外を気にしている」というナビゲイター

のコメントに対して、「家の中では楽しく暮らしているが、外では風当たりが強い」と言い換えている。2つ目の例では、「（被害者が）彼ら（野次馬）の視線で殺されている」という鑑賞者の意見を、別の鑑賞者が「人の死がイベント化している」と短く言い換えている。

(2) 鑑賞者による知識構築（コネクト・サマライズ）

　鑑賞者が過去に出てきた鑑賞者の話を引用して、自分の意見を対比するパターンである。便宜的に、1つの意見を持ってきて自分の意見を述べている場合は「コネクト」とし、2つ以上の意見を持ってきて自分の意見をまとめている場合は「サマライズ」としている（下線部は筆者）。

ジョージ・シーガル《メイヤー・シャピロの肖像》

【鑑賞者 2-16】X2-113：今までの話聞いてると、やっぱりこの作品ってすごいっていうか、ただすごいだけじゃなくて、深さも持っていて、しかもそれを聞いてくれるような、受け入れてくれる感じとかっていうのすごい感じるなぁと思って。なんかこれをつくった人って、なんかめちゃくちゃこの人のこと尊敬してたんだろうなっていう感じがすごいして。この人ただすごいですよとか、頭いいですとかって感じじゃなくて、宗教みたいな深さを感じていたりとか、かつ、膨大な知識が後ろにあるように見えたりとか、で、それでもこちらにも耳を澄ませてくれるように見えたりとかっていうことを聞くと、ものすごくリスペクトがあるっていう感じがします。

フェルディナンド・ホドラー《病めるヴァランティーヌ・ゴデ＝ダレル》

【鑑賞者 1-24】Z2-31：身体っていうか、布団が、青とか黒とかの薄い線で、もう、さーってすごい簡単に描かれてて、表情とか顔は、そうみると、あ、こんな顔してんだなってわかるんですけど、身体とか布団とかは、すごい、急いで描いたような感じもするので、描いた人も、余命の短さとか、死期迫るような感じだったから、急いで描いた、とか、描く優先順位をつけてるような感じ。［…］

> 【鑑賞者 1-10】Z2-41：今の話を聞いたら、さっき、<u>急いで描いてるんじゃない</u>
> <u>のかなっていう意見もあった</u>んですけど、私は逆にその線がすごい、やさしい
> というか、まるで、布団をかぶせてあげるような、すごい、あったかい、柔ら
> かい線に感じてて、私もその、作者はこの女性に対して、愛情を感じてるのか
> なと思いました。

　1つ目の例は、「宗教みたいな深さ」「膨大な知識」「耳を澄ませている」という、そこまでに出てきている3つの意見を引いて、これらにある種の共通性を見出し「(モデルへの)リスペクトがある」という解釈を創出している。2つ目の例は、「急いで描いている」という意見を引きながら、逆に「描かれた線にやさしさを感じる」という新しい意見をつくり出し、対比させている。

3.3.2.　対話プロセスの可視化と考察

(1) 展開図の作成による可視化

　美術鑑賞における知識構築のプロセスを分析するにあたっては、他者の発話をどのように引用し自らの意見を述べているかを検討することが必要である。これを明らかにするために、対話プロセスの展開図を作成した。

　展開図においては、基本的に鑑賞者の発話を抜き出して分析を行った。本章では、美術鑑賞において知識構築を行うのは鑑賞者であり、ナビゲイターはその支援者として捉えているためである。

　具体的にはまず、芸術における視覚形態と情緒的内容の感受に関するアイスナーの指摘（アイスナー 1986）および、対話型鑑賞における事実と解釈について分析を行った三宅正樹と平野智紀の実証研究（三宅・平野 2013）を参考に、鑑賞者の発話ごとに、発話に含まれる「視覚形態」（作品に描かれたもの・形・色について言及したもの）を黒枠の白抜き四角で、「情緒的内容」（作品から受ける印象や考えられることに言及したもの）を灰色枠の白抜き四角で分類し、左端に鑑賞者番号を付与した。また、「コネクト」「サマライズ」の発話に含まれる「他者の発話」（「～という話がありましたが」「さっきの～という話を聞くと」のような形で、鑑賞セッションの中にすでに登場した発話を明確に引用した発話）を灰色塗りの四角で分類し、引用元の「視覚形態」または「情緒的内容」から矢印を引

いた。

　本書における芸術の定義をあらためて確認すると、芸術とは認知的・情動的なコミュニケーションであり、特定の答えが決まってあるものではない。つまり、作品の視覚形態から感受される情緒的内容は一つにとどまらないはずである。そこで、鑑賞の中で、「情緒的内容」として複数の解釈を述べているような、ある種の"複合的な"情緒的内容が生起するプロセスを分析するため、これについて、黒の四角で表して区別することとした。

　ナビゲイターからの介入については、作品についての情報を提供する「インフォメーション」と、あえて話すべき話題を限定する「フォーカシング」について吹き出しで示し、鑑賞者がナビゲイターからの情報を引用して発話している場合は灰色塗りの角丸四角で示した。

　本章においては、鑑賞者同士の鑑賞支援における「コネクト」「サマライズ」の意味を捉えることが重要となる。そこで、「コネクト」「サマライズ」が発生した際には、安斎勇樹らによる可視化の方法（安斎ら2011）を参考に、四角を右にずらし、他者の発話の引用が起きたことがわかりやすいようにした。

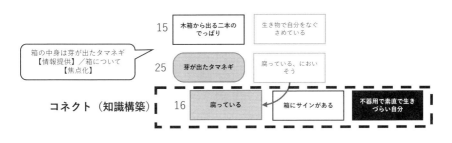

◇図 3-2　展開図の作成例

(2) 展開図に基づく考察

　8つのセッションについて、展開図を作成し、対話の展開について考察を行った。8つのセッションの中でも、鑑賞者によるサマライズの数が最も多い学生Xの2回目の鑑賞セッションであるX2《メイヤー・シャピロの肖像》（作品図版①参照）の展開図は図3-3のとおりである。ここでサマライズの数に着目

したのは、可視化した際にコネクトは1本の線のみしか引かれないが、サマライズは複数の線が引かれるため、鑑賞者による発話の引用の変化を捉えやすいと考えられたためである。同セッション中には、灰色塗りの四角（他者の発話）が多くみられ、矢印が複雑に入り組み、対話が右下に展開していることから、鑑賞者が複数の鑑賞者の発話を引用しながら対話が展開していった様子を捉えることができる。

　なお、情報提供とフォーカシングはナビゲイターのみが行うものとしてコーディング結果に現れていたが、ナビゲイターの情報提供も、鑑賞者により引用され、対話の中で用いられている。X2のセッションでナビゲイターは「本作品のモデルは美術史家である」「作者は美術史家の弟子である」という2つの情報提供を行っているが、情報提供だけで終わらず、鑑賞者がその情報を引用し、他の鑑賞者の発話とも結びつけて、鑑賞が進んでいることがわかる。

　比較のため、同一ナビゲイターのX1《Where Have All Flowers Gone?》（作品図版②参照）の展開図を図3-4に示す。鑑賞者グループはX2と同様であるが、コネクト・サマライズによる他者の発話の引用がX2セッションほど多くないことがわかる。とくに鑑賞前半において、白抜き四角のみの発話が多くみられ、○○（視覚形態）だから、この人物は子どもだと思う（情緒的内容）という形式になっている。

　X2《メイヤー・シャピロの肖像》鑑賞場面の一部の発話を以下に引用する。他の鑑賞者からの引用を一重線で、情報の引用を二重線で示している。どの鑑賞者の発言も長い一方で、ナビゲイターは相槌を打ったり次の鑑賞者を指名したりするのみで、発話が非常に短い。

ジョージ・シーガル《メイヤー・シャピロの肖像》
【鑑賞者2-21】X2 -121: <u>この作品をお弟子さんがつくられた</u>、っていうところを聞いて、これまでも、なんか<u>聞き入ってるようだ</u>とか、<u>懺悔室の牧師さんみたいな話</u>とか出てたと思うんですけど、手がすごい、前に出てるっていうのが、すごい印象的だなって思って、それって、ある程度向き合う姿勢があるってことかな、というふうに思って、その目の前にいるお弟子さんの声に耳を傾けて、その話を聞き入れる姿勢があるっていうか、そういうのが、手から伝わってく

るな、と思いました。(サマライズ)

【ナビ】X2 -122: はい(コメント)。あ、じゃあお願いします。(鑑賞者を指名する)

【鑑賞者2-14】X2 -123: 今の話聞いていて、やっぱりね、先程、<u>手の血管があ</u><u>る</u>とか、それから指がはっきりしているだとか、なんかそういう、やっぱり、ごつごつしてある意味でこわいけど、ものすごく、柔らかいあったかい手というふうに、今は感じますね。で、それは、首の角度、ちょっとこう、明日を見据えて、見据えてるんじゃなくて、少し、してるのを合わせて、やっぱり話を聞いてくれる大きなのが、ごつごつしているけれども、柔らかい感じ、それを、幸せだなって感じてるから、(不明)と私は感じます。(サマライズ)

【ナビ】X2 -124: すごく寛大な、内面を持ってる(パラフレイズ)。最後にします。(鑑賞者を指名する)

【鑑賞者2-16】X2 -125: なんか、そういう話聞いてると、もちろんこの人がすごいなと思う、この人っていうのは、メイヤー・シャピロさんが、すごいなってのは全く思うんだけど、なんかこの作家、これをつくるときってその、先程言われたみたいにまだ、自分の位置をこの人が探してるとかって言って、実際にこの人がそうなのかどうかわかるわけじゃなくって、弟子が「たぶんこの人はまだ、その途上にあるんじゃないか」って思うわけじゃないですか。想像してるわけじゃないですか。そうすると、なんか、この人をかたどって、作品をつくっていくうちに、なんて言うんだろう、この人と弟子が、一体化してるって言ったらおかしいんですけど、弟子、この人が、「この先生はこういうふうに思っているんじゃないか」っていうふうに、弟子がずっとその作業を頭の中でやっているわけで、そうすると文字通り、師匠の考えみたいなのを、その中で実践しようとしている感じがすごいして、そういう意味で、この作家さんもすごいなぁというか、作家さんもなんかこの人からすごいいろんなことを学んでるんだなっていう感じがすごい、しました。(コネクト)

◇図 3-3　X2《メイヤー・シャピロの肖像》展開図

◇図 3-4　X1《Where have all flowers gone?》展開図

(3) 複合的な情緒的内容が生起する要件

　鑑賞者同士のファシリテーションについてさらに検討を深めるため、展開図をもとに、黒の四角で表した複合的な情緒的内容が生起している場面を具体的に取り上げ、対話型鑑賞のプロセスの中でコネクト・サマライズが果たす役割について考察する。

　複合的な情緒的内容の生起は8つの鑑賞セッションの中で全15回であった。4名のナビゲイターのうち、複合的な情緒的内容の回数が増加したのが1件、変化なしが1件、減少したのが2件であり、一貫した傾向はみられなかった。ただし、他者の発話を引用する「コネクト」「パラフレイズ」の中で登場する複合的な情緒的内容の生起が全15回のうち10回を占めており、複合的な情緒的内容は過半数が他者の発話の引用の中で生起していた（表3-5）。

表 3-5　複合的な情緒的内容の生起数

学生・セッション		回数
学生 W	W1	3
	W2	3
学生 X	X1	2
	X2	1
学生 Y	Y1	0
	Y2	2
学生 Z	Z1	3
	Z2	1

　他者の発話の引用による複合的な情緒的内容の生起について、展開図に基づく考察でも引用した学生Xの事例を取り上げる。まず、X1《Where Have All Flowers Gone?》の中盤である。

安藤正子《Where Have All Flowers Gone?》

【鑑賞者 2-3】X1-100：赤いカーネーションと、赤と白のカーネーションと、他のカーネーションでは、描き方が違うような感じがして、なんで？って。<u>さっ</u>

> き、えーっと、遺影っていうお話が出ましたけど、**この世とあの世が混在して**
> **るかなっていう印象です。**
>
> 【ナビ】X1-101：それをカーネーションで表してる。
>
> 【鑑賞者2-3】X1-102：いや、カーネーションだけなのかわかりませんけど、な
> んでこんなに、もやっとした描き方と、ビビッドな描き方をしなければならな
> かったのかな、って考えたときに、そういう感じを感じました。

　この場面の展開図を抜粋して、一部省略の上で図3-5に示す。色によってカーネーションの描き方が違うこと、それを鑑賞者2-3は「ビビッドな描き方」と「もやっとした描き方」として解釈し、ここまでの対話に出てきた「遺影のよう」という意見を引いて、描き方の違いを「この世とあの世の混在」として意味づけている場面である。「遺影」という意見が出てきた時点では、人物は亡くなっているものと意味づけられるが、これが「この世とあの世の混在」とすると、人物は亡くなっているともそうでないとも取ることができ、単一の解釈にとどまらない複合的な情緒的内容が生起していると言える。

◇図3-5 《Where Have All Flowers Gone?》展開図（X1-65 から X1-102 まで）

　続いて、X2《メイヤー・シャピロの肖像》の前半場面である。

ジョージ・シーガル《メイヤー・シャピロの肖像》

【鑑賞者 2-15】X2 -30：<u>安らかに瞑想してるっていうの</u>にすごく納得したんで
すけど、瞑想って、禅の修行みたいのをちょっと想像して、あの顔って、安ら
かな顔にも見えるんだけれど、何かにじっと耐えてる顔にもみえるなと思って。
で、<u>後ろが深海って言ってた</u>んですけど、ものすごい**自分が背負ってるものみ
たいにも思えてて、自分の背負ってる思いみたいなものに、じっと耐えている**っ
ていう、そんな顔にもみえるかなって思います。

【ナビ】X2-31：背景も含んで、ずっと耐えている感じも想像していただいて。
具体的に顔の部分からは、耐えてるところはありますか。

【鑑賞者 2-15】X2-33：さっき、口がにって笑ってて、その部分が安らかな感
じとは思ったんですけど、そういうふうに見方を変えてみると、ちょっと歯を
きゅって食いしばってるようにみえて、じっと何か静かに耐えている、そうい
うイメージです。

　この場面の展開図を抜粋・一部省略の上で図3-6に示す。この場面で鑑賞者
2-15は、直前のナビゲーターの「安らかに瞑想している」というパラフレイズ
を引いた上で、「後ろが深海のようだ」という少し前の鑑賞者の発言を引いて
きて、口元が歯を食いしばってみえているという作品の中の視覚形態を捉え、
「瞑想」という言葉と背景の青とを合わせて「背負っている思いに耐えている」
というイメージを新しく引き出している。安らかさだけでなく辛さを同時に見
出すという複合的な情緒的内容が引き出された場面と言える。

　このように、コネクトやサマライズにより他者の発話を引用する形での複合
的な情緒的内容の生起は15回中10回、W1《カラカラ帝》、W2《ヴィンセント
の椅子》、Z1《線路脇の家》Z2《病めるヴァランティーヌ》においてもみられた。

◇図 3-6 《メイヤー・シャピロの肖像》展開図（X2-10 から X2-32 まで）

　別のパターンとして、他者の発話を引用しない、複合的な情緒的内容の生起の事例がある。W1《カラカラ帝》（作品図版③）のセッションの中盤の例を挙げる。

作者不明《カラカラ帝》

【鑑賞者 1-21】W1-84：多分、複数名表しているかなっていう気がしてます。というのも、向かって右側はつるつるで、左側はちょっとざらついている感じしますよね。で、左側の下の、みようによっては無精髭にも、ちょっとみえるんじゃないかなって思うんですけど。そうですね、左のほうですね。そうすると、その人でも、**若いときと、ある程度齢を重ねたときっていうのが、右側と左側で、描かれているんじゃないかな**と思いました。

【ナビ】W1-85：それは、向かって右側と左で、印象が異なる、と。

【鑑賞者 1-21】W1-86：陰と陽じゃないんですけども、若いときと、齢を重ねたときで経験を積む、同じ、力入れて怒りだとかを表現したとしても、そこで出てくる差っていうものが、なんか右側と左側で違ってくるのかなって、私は感じました。

　この場面で、鑑賞者 1-21 は他者の発話を引用していない。向かって右側の肌がつるつるしている一方で、左側の肌はざらついているという2つの異なる視覚形態を引き出し、右側からは若い感じ、左側からは無精髭のイメージから経

験を積んだ印象を想起し、「若いときと、齢を重ねたときが、右側と左側で表現されている」という、単一の解釈に収斂しない複合的な解釈を生み出している。

　この事例から考えられるのは、単一の視覚形態、そこから考えられる情緒的内容だけでなく、それらを統合することによって、複合的な情緒的内容が生起するという方向性である。このような形で、複数の視覚形態と情緒的内容の組み合わせにより複合的な情緒的内容が生起するケースはY2《彼らの最初の殺人》、Z2《病めるヴァランティーヌ》にもみられ、15回中5回であった。

(4) まとめ

　《Where Have All Flowers Gone?》《メイヤー・シャピロの肖像》《カラカラ帝》にみられる複合的な情緒的内容の生起は、本質的には共通していると思われる。ほとんどの複合的な情緒的内容が「コネクト」「サマライズ」として出てきたものの、元をたどると、引用された他者の発話の中には、その根拠となる視覚形態や、そこから考えられる情緒的内容が含まれているためである。他者の発話を引用することは、それら視覚形態と情緒的内容の組み合わせをまるごと引用し、それを組み合わせることで、新たな解釈を引き出し、鑑賞を一段深めるためのものと考えることができる。

　そのように考えると、1回目よりも2回目のほうが複合的な情緒的内容の生起が多いという結果は得られていないものの、その元となる「コネクト」「サマライズ」が1回目よりも2回目のほうが多くなっていたことが、前節の分析から明らかになっている。鑑賞者が他の鑑賞者の意見を引用しながら鑑賞を進めることで、複数の視覚形態と情緒的内容を踏まえることとなり、複合的な情緒的内容の生起に至る可能性を高めることができると考えることができるだろう。

3.4. 本章のまとめ

　本章では、対話型鑑賞場面における鑑賞者同士のファシリテーションについて実証的に明らかにすることを目的とした。結果は3点にまとめられる。

・複数の鑑賞会を経ることで、ナビゲイターによる「視覚形態」「情緒的内容」を尋ねる問いかけが減少し、鑑賞者による「視覚形態」「情緒的内容」の引用としてのパラフレイズあるいはコネクト・サマライズが増加する。
・複数の「視覚形態」と「情緒的内容」を結びつけるコネクト・サマライズの連鎖により、単一の意味に帰結しない、複合的な情緒的内容が生起する可能性が高まる。
・鑑賞を構造化する情報提供とフォーカシングは、ナビゲイターの役割として残る。

　つまり、ナビゲイターがリードする鑑賞から、ナビゲイターが問いかけなくても鑑賞者同士でお互いの発話を引用するコネクト・サマライズにより、作品の複合的な解釈を進めていく鑑賞に変化していく様子が明らかになったと言える。可視化と考察からは、他者の発話を引用することで、複数の鑑賞者が述べた視覚形態や情緒的内容が統合され、作品を単一の意味へと帰結させない複合的な情緒的内容が生起されうることが推論された。

　その際、ナビゲイターが明示的な問いかけなどの支援を退きつつも、情報提供とフォーカシングといった、対話を枠付けるファシリテーションの手綱は手放さないことが、対話型鑑賞のファシリテーションにおいて重要である可能性も示唆された。

美術史的情報の導入

4.1　本章の目的

　本書において対話型鑑賞は、美術作品の視覚形態とそこから感受される情緒的内容をもとに対話することで、協調的に作品を解釈していくことを企図したものであると、2章の最後にモデル化し整理した。自由な解釈を行うだけならそれでもよいが、作品鑑賞を深める上では、その作品の美術史的な位置づけや作家の意図、制作の背景など、必要に応じて鑑賞の中で美術史的情報を対話の場に導入する必要が出てくることがある。美術史的情報は作品そのものからは不可視であることから、これを対話の場に導入するためにはナビゲイターの明示的な介入が必要である。

　本章では、対話型鑑賞におけるナビゲイターの情報提供について明らかにすることを目的とする。そのため、対話型鑑賞におけるナビゲイターの情報提供のねらいと、情報提供による鑑賞者の知識構築の差異について、ナビゲイターへのインタビューと鑑賞場面のプロトコル分析によって実証的に明らかにすることを試みる。

　2節では、実証研究の対象とプロトコル分析・インタビューの方法について述べ、3節では、効果的な情報提供について分析を行った結果と考察を述べる。4節で、本章の実証研究で得られた知見をまとめる。

4.2　実証研究の方法

4.2.1　研究対象：ACOP2017

　実証研究は、京都造形芸術大学ACOPにて2017年11月18日から2017年12月16日にかけて行われた秋の鑑賞会を対象とした。鑑賞会参加者の人数と構成については、表4-1にまとめたとおりである。鑑賞会参加経験については初参加が65%であり、また76名のうち56名が女性であった（京都造形芸術大学アート・コミュニケーション研究センター 2018）。

　初参加が3分の2を占めているが、美術に関する多くのイベントと同様、女性参加者が4分の3を占めていることは意識しておく必要がある。また、社会人参加者が多数含まれ、ナビゲイターが学生であり、鑑賞者の多くが社会人で

◇図 4-1　実践の様子

表 4-1　鑑賞会参加者の構成

	グループ 1	グループ 2	グループ 3	合計
京都造形芸術大学生	3	4	10	17
他大学生	7	5	2	14
高校生	0	2	0	2
学校教員	4	3	4	11
大学教職員	0	0	0	0
美術関係	2	1	2	5
会社員	1	2	4	7
その他社会人	8	8	2	18
無回答	1	0	0	1
合計	26	25	25	76

あるという非対称性も考慮に入れておく必要がある。

　情報提供と知識構築の関係を検討するには、ナビゲイターと鑑賞者の両面から分析を行う必要がある。そこで、情報提供に関するナビゲイターの意図を、インタビュー・参与観察のデータをもとに整理し、その上で、提供された知識が鑑賞者によってどのように解釈されて知識構築が起こるのかを、プロトコル分析を通じて検討することとした。

4.2.2　インタビューの方法

(1) データ取得方法

　2017年11月18日から12月16日までの隔週3回の連続ワークショップとして実施された鑑賞会全回への参与観察をした上で、ナビゲイターを務めた14名の学生（受講生11名およびメンター3名）へのインタビューを行い、分析対象とした。インタビューは、2018年1月22 日〜24日の間に行った。対象者の一覧は表4-2のとおりである。同じナビゲイターが複数の作品を担当した場合、同一作品について複数セッションでナビゲイターを務めた場合があるため、学生14名に対して、17作品・33セッションそれぞれでの情報提供について尋ねた。

　まず、鑑賞会のファシリテーションについてふりかえり、複数セッションに登壇した学生については、各回の違いについても尋ねた。次に、担当した作品について、情報提供した内容とそのねらいについて尋ねた。最後に、鑑賞のコンセプトと情報提供に関する仕方の変化について尋ねた。学生は対話型鑑賞のファシリテーション経験が数ヶ月〜2年程度と、実践のエキスパートとは呼べない。そのため、情報提供のねらいとともに、そのねらいが実現したかどうか、失敗したと考えた点も含めて尋ねた。インタビュー時間は40〜50分程度とした。インタビューは学生の許可を得てICレコーダーで録音し、すべてのやりとりを書き起こした。

　インタビュー時点で1〜2ヶ月前の出来事を尋ねるという回顧的なインタビューであったため、学生は実践場面の状況について記憶が曖昧である可能性がある。そこで、インタビューの素材として、著者による鑑賞会のフィールドノート（情報提供の内容とタイミングについて記述）、鑑賞者ボランティアの自由記述アンケート（ナビゲイターや鑑賞会について各セッション2〜3行程度で記入）、学生による期末レポートを適宜参照することとした。

(2) 分析方法

　インタビューを踏まえ、鑑賞会全回で提供された情報を数え上げ、それが、①みたことと関連して提供されたか・そうでないか、②提供した情報が鑑賞者によって引用されたか・されなかったか、の2軸によって整理を行うこととした。この判断は、参与観察において、ナビゲイターの情報提供にあたる発言を

表 4-2　インタビュー対象者

対象者	学年・性別	作者名・作品名	セッション
学生 A	1 回生・女性	奈良美智《The Little Judge》	① 11 月 18 日 ② 11 月 19 日 ③ 12 月 3 日
学生 B	1 回生・女性	ゴーギャン《ひまわりを描くゴッホ》	① 11 月 18 日 ② 11 月 19 日
学生 C	3 回生・女性	ホドラー《病めるヴァランティーヌ》	① 11 月 19 日 ② 12 月 3 日
学生 D	1 回生・女性	仙厓義梵《指月布袋画賛》	① 12 月 16 日 ② 12 月 17 日
学生 E	2 回生・男性	狩野永徳《唐獅子図屏風》	① 11 月 18 日 ② 11 月 19 日 ③ 12 月 3 日
学生 F	1 回生・女性	ココシュカ《風の花嫁》	① 11 月 19 日 ② 12 月 3 日
		ホッパー《線路脇の家》	12 月 17 日
学生 G	1 回生・女性	ホックニー《ぼくの両親》	① 11 月 19 日 ② 12 月 16 日
学生 H	1 回生・男性	ゴッホ《古靴》	① 11 月 19 日 ② 12 月 2 日
学生 I	3 回生・女性	ノイゲバウアー《ジェーン・グドールとチンパンジー》	12 月 17 日
学生 J	1 回生・男性	ムンク《叫び》	① 12 月 2 日 ② 12 月 3 日 ③ 12 月 17 日
学生 K	1 回生・女性	作者不明《しかみ像》	① 11 月 18 日 ② 11 月 19 日
		今道子《向日葵＋潤目鰯》	12 月 17 日
メンター A	2 回生・女性	シャガール《田園の窓》	① 12 月 2 日 ② 12 月 3 日
メンター B	2 回生・男性	尾形光琳《紅白梅図屏風》	① 12 月 2 日 ② 12 月 3 日 ③ 12 月 17 日
メンター C	2 回生・女性	アーバス《おもちゃの手榴弾を持つ少年》	12 月 3 日

数え上げた上で、その内容として、ナビゲイターが「(みたこと) という話がありましたが」として情報提供していたり、その後に鑑賞者が「さっきの (情報) という話を聞くと」と意見を述べていたりと、明確に前の発言を引いて発言がなされたと判断される場合そのように分類し、プロトコルでも確認した。同時に、情報提供のタイミングについても整理を行った。タイミングはセッションによって発話数も時間も異なるため、全体の発話数の中での相対的な位置をパーセンテージで示すこととした。

　第1象限にあたるのが、みたことと関連し、鑑賞者に引用された情報である。たとえばおじいさんとおばあさんが描かれている作品について、「息子がアトリエに両親を呼んで描いた作品である」(ホックニー《ぼくの両親》) といった形で、作品をみて解釈したことと関連する形で提供される。

　第2象限にあたるのが、みたことと関連し、鑑賞者に引用されなかった情報である。たとえば、描かれている生き物が実在の生き物かそうでないかを議論している際、ナビゲイターが「唐獅子という架空の生き物である」と言うことで、それについての共通理解を得るための情報である。

　第3象限にあたるのが、みたことと関連せず、鑑賞者に引用されなかった情報である。作者名や描かれた人物に関する情報など、事実確認的な情報であり、鑑賞の流れの中で、鑑賞者が言及した場合には提供され、そうでなかった場合には提供されない。

　第4象限にあたるのが、みたことと関連せず、鑑賞者に引用された情報である。「第一次世界大戦」(《田園の窓》)、「ベトナム戦争」(《おもちゃの手榴弾を持つ少年》) など、作品制作時の背景にあたる話題であり、作品の表現内容とは必ずしも直接の関連はない一方で、鑑賞者によりさまざまな解釈が可能な情報である。

4.2.3　プロトコル分析の方法

(1) 学習支援のコーディング基準

　知識構築は協調的な対話の中で出現するため、まずは前章と同様に対話型鑑賞における学習支援を捉えることが必要となる。情報提供は対話型鑑賞における学習支援の一つに位置づけられ、本研究ではナビゲイターと鑑賞者の両側面

から学習支援について検討すべきである。

　長井理佐は対話型鑑賞のねらいを日常知の組み換えにあるとし、対話の場に他のコンテキストを適切に導入する必要性を論じた（長井2009）。日常知の組み換えとは、鑑賞者にとって新たな知の創造でもあり、つまり、鑑賞者の知識構築のためにはナビゲイターによる学習支援が必要である。一方で、前章において、鑑賞者同士で他の鑑賞者やナビゲイターの発話を引用し合ったり、自分の言葉で言い換えたりといった学習支援が起きていることを示した。情報提供による知識構築は、ナビゲイターによる情報提供があった上で、鑑賞者同士の学習支援があってこそ生じる。そこで、鑑賞会のすべての発話を書き起こし、発話を意味のまとまりごとに区切った上で、第3章と同様のコーディング基準を用いて、ナビゲイターおよび鑑賞者の両方について、表4-3のとおり、学習支援に関する発話をコーディングした。

　著者がコーディングを行った後、第三者（美術教育を専門とするNPO研究員）に、データの約20%（4セッション分）をランダムに割り当ててコーディングを行った。まず1セッションのデータを用いてコーディングの練習を行い、基準の不一致に関する確認を行った後、コーディング基準のみを参照して残り3セッションのコーディングを行った。評定者間の単純一致率を算出したところ、87%であった。カッパ係数は $\kappa = .401$ であり、Landis & Kosh（1977）の基準によるとmoderate（ある程度の一致）であった。

　なお、カッパ係数は、あるコードに当てはまる割合（prevalenceと呼ばれる）に偏りがある場合、および、評定者間にコードの偏りがみられる場合（biasと呼ばれる）、適切に一致率を判定できないという問題が指摘されている（西浦2010）。これは、偶然の一致の確率をすべての観測データについて0.5としているために、係数が不当に低くなってしまうのである。本コーディングも、発話データのうちあるコードに当てはまる割合（prevalence）が低く、すなわち「0」とコードされるデータの割合が非常に大きいことが、係数が低くなった原因と思われる。評定者間でコードが異なる部分は、著者が二者のコードをすべて参照してコードを判定し直した。

表4-3　学習支援のコーディング基準

カテゴリ	基準
受け答え／コメント	直前の鑑賞者の言葉に対して反応したもの。自分の意見を述べるものや、相槌や、鑑賞者の言葉をそのまま拾った「おうむ返し」を含む。
言い換え／パラフレイズ	直前の鑑賞者の言葉に対して反応しつつ、それを似た言葉で言い換えたもの。
結びつけ／コネクト	直前の鑑賞者の言葉に対して、2つ以上前の鑑賞者の言葉を1つ引き出し、対比させるもの。
情報提供／インフォメーション	作家や作品についての背景知識を鑑賞者に伝えるもの。
まとめ／サマライズ	2つ以上前の鑑賞者の言葉を複数引き出し、鑑賞の中で出てきた事柄について筋道を立てて整理するもの。
問いかけ／クエスチョン	VTSにおいて重視される3種類の問いかけに相当するもの。「何が起こっている？」「どこからそう思う？」「もっと発見はある？」
焦点化／フォーカシング	作品の中で注目する場所、話すべき話題を絞ることを提案するもの。

（2）知識構築のコーディング基準

　本章においては、情報提供をもとにした知識構築を学習者がたしかに行えていたかどうか、について捉える必要がある。そのため、鑑賞者による「コネクト」「サマライズ」に着目して分析を行った。「コネクト」「サマライズ」とは、以前の鑑賞者やナビゲイターの発言を受けてつくられた知識であると考えられるためである。大島・大島（2010）を参考に、知識構築について、「他者の発話を引用するコネクトとサマライズの発話において、学習対象としての知識あるいは他者の発話と、自らのアイデアに基づいて作品の理解を述べているもの」と定義し、プロトコルをもとに判定を行った。

　表4-3のコードのうち、鑑賞者による「コネクト」と「サマライズ」を抜き出し、鑑賞者がいくつの情報あるいは他者の発話をつなげて発言しているか、その中で、ナビゲイターによる情報提供（今回のように鑑賞者が美術の専門家でない場合、基本的に、情報提供は ナビゲイターの発話として出現する）と自身のアイデアをつなげて発言しているか、という点を分析した。

(3) 知識構築の判定方法

　知識構築には単一の知識の共有から複数の知識を構造化した概念説明まで、複数のタイプが存在する（cf. van Aalst 2009）。そこで、情報をもとにした知識構築のタイプを以下のとおり分類した。

　タイプ1：情報を結びつけた発話

　タイプ2：情報と他者の発話を結びつけた発話

　タイプ3：情報と他者の発話を複数結びつけた発話

　タイプ1の発話例は以下のとおりである。ナビゲイターが提供した一つの情報を引いてきて、それも踏まえて観察したことや考えたことを述べるものである。

　これ以降、二重線を情報、一重線を他者の発話の引用として示す。なお、記号はセッション番号およびセッション中の発話番号を意味する（例：B2-78はB2セッションの78番目の発話である）。

　これもゴーギャンの絵で、壁のもゴーギャンが描いたって聞いたら、ゴッホめっちゃゴーギャンに挟まれてるなと思って。すごい挟まれてる。だから窮屈な感じで。逃げ場がないというか。ここの空間だったらひまわりしか描けないなって。（《ひまわりを描くゴッホ》、B2-78)

　タイプ2の発話例は以下のとおりである。「禅の絵」という情報と、これまでの対話で出てきた「居酒屋にありそう」という話を結びつけて、「居酒屋の額絵から、禅という高尚な絵に出世した」と解釈を広げている。

　禅の絵やって言われて、最初居酒屋に…って言ってはったのに、えらい変わったなっていうかなんか。まぁそれも先入観なのかもしれないけど、禅って言われたときにすごい高尚なんが勝手に降ってきて、なんやろうなっていうのがすごい、最初の居酒屋からえらい出世しよったなみたいな印象を受けました。（《指月布袋画賛》、D2-124)

　タイプ3の発話例は以下のとおりである。「描きかけ」という他者の意見と「末期ガン」という情報に、「生きる意識」という他者の意見を組み合わせて、顔と体の描かれ方の差を解釈しようとしていると言える。

　　さっきどなたかの意見で描きかけみたいな意見があったんですけど、今の話を聞いて思ったのは、描いてる人が、この女性が末期ガンやって言って、あまり先がないと。なので、なんかを表現するときに、そういう細かいところじゃなくて、彼女の表情とか、さっき言っていた生きる意識みたいなものを絵にとどめたいと思って、そこを重点的に描いたので、目とか顔のあたりもしっかり描かれているけど、からだのへんとかはすごくザッて、描きかけを思わせるぐらいの、あっさりとした描き方なのかなって思いました。(《病めるヴァランティーヌ》、C2-61)

4.3　効果的な美術史的情報の導入とは

4.3.1　インタビューの結果

(1) 情報提供のねらい

　インタビューデータをすべて書き起こした上で、ファシリテーションにおける情報提供のねらいについて語っていると考えられる発話を抜き出した。59の発話が抜き出され、情報提供のねらいをコーディングしたところ、32の類型が見出された。これを類似概念で分類したところ、「考える素材としての情報提供」「コンセプトの想定」「ナビゲイターからは教えない」「情報提供により論点を増やす」「情報提供のタイミングの想定」「情報提供をしない判断」「情報をもとに解釈する」「情報よりも作品自体をみる」「提供する情報の事前決定」「提供した情報と作品をつなげる」「情報を自分ごととして考える」という計11の類型が見出された。その中で、情報提供のねらいとして複数の作品において共通する4つの類型を見出すことができた。

①提供する情報の事前決定

　まず、ナビゲイターが提供すべき美術史的情報を事前に決定していることである。作品についてどのような内容をどのようなタイミングで提供すべきか、トレーニングの期間を経て事前に決められていたことがわかった。つまり、提供すべき情報がどのような情報であるかを、綿密に検討しているということである。

　学生C《病めるヴァランティーヌ》、学生F《風の花嫁》など、17作品中6作品において確認された。

②情報提供のタイミングの想定

　第2に、情報提供のタイミングが図られていることである。たとえば、鑑賞者が言及したタイミングで提供したり、みたことに基づいて十分に議論を重ねたタイミングで提供したり等、どのような情報かによって、ナビゲイターが情報提供タイミングの操作を意識的に行っていたということである。

　例を挙げると、ムンクやゴッホなど、多くの鑑賞者がすでにみたことがある作品の場合、あるいは、向日葵と魚の目玉を使った作品である等、その情報がないとそもそも意見を述べることが難しいと思われる場合、あえて最初に話してしまうという方法も取られていた。これは鑑賞者の戸惑いを取り除き、本来考えるべきところについて考えるための情報提供と言える。

　タイミングに関する言及は、学生A《The Little Judge》、メンターA《田園の窓》など17作品中9作品で確認された。

③情報提供をしない判断

　第3に、情報を提供しない場合もあることである。みたことをもとに鑑賞することで十分に解釈を深めることができていると判断された場合や、情報を提供することがそれまでみてきて多様な解釈をしてきたことを損なう可能性があると判断された場合には、情報提供しないという判断も積極的に取られていた。学生B《ひまわりを描くゴッホ》、学生G《ぼくの両親》など、17作品中8作品で確認された。

　第2象限の「みたことと関連し、引用されなかった情報」、第3象限の「みたことと関連せず、引用されなかった情報」については、提供されない判断がなされることが多かった。

④コンセプトの想定

　第4に、ファシリテーターは、提供すべき情報を選定する背景として、鑑賞する作品ごとに、ゆるやかなねらいを持っていることである。これについては17作品すべてにおいて確認された。どの学生も、担当する作品の鑑賞を通して話したい話題（コンセプト）を持った上でファシリテートしていた。ただしここでのコンセプトは絶対的なものではなく、北野諒の言うように鑑賞者の発言の流れによって逸脱していくことも許容される「半開きの対話」（北野2013）であった。

　一方で、コンセプト理解が不十分である（担当する作品だけでなく、どんな作品にもあてはまってしまうコンセプトを設定してしまう）学生も複数名存在した。これは、学生が対話型鑑賞について学習している途上であり、エキスパートとは言えないことによるものと考えられる。

（2）情報提供のパターンとタイミング

　ナビゲイターによる情報提供の回数を各セッションで数え上げたところ、最小値0回、最大値6回、平均値2.8回、中央値3回であった（図4-2）。

◇図4-2　セッションごとの情報提供の回数

　インタビューを踏まえ、鑑賞会で扱われた全17作品・33セッションについて、提供された作品情報とそのタイミングについてまとめたものが図4-3である。表記は、提供された情報、（作品名）、提供されたタイミング（全発話数の中で出現箇所のパーセンテージで記載、複数回ある場合は複数の値を、回によって提供されなかった場合はハイフンで記載）を表している。たとえば「掛け軸の作品である（指月布袋）」79%・-」という表記は、《指月布袋》について「掛け軸

みたことと関連した

みたことと関連した/引用されなかった情報（18）

タイトルはThe Little Judge 100%・－・94%
描かれている人物はゴッホである（ひまわりを描くゴッホ）30%・50%
ゴッホがひまわりをゴーギャンの部屋に飾った話（ひまわりを描くゴッホ）85%・－
バラ3本：あなたを愛している、という意味（ヴァランティーヌ）86%・－
布袋さんである（指月布袋）－・45%
男性と女性である（風の花嫁）25%・－
二人の間に子どもはいなかった（風の花嫁）－・86%
唐獅子という架空の生き物である（唐獅子図屏風）10%・7%・8%
縦220cm横4.5mの屏風である（唐獅子図屏風）65%・68%・73%
おばあさんはクリスチャンでベジタリアン（ぼくの両親）41%・－
おじいさんは経理士、反戦運動に熱中（ぼくの両親）57%・－
おじいさんが読んでいるのは好きな画家の画集（ぼくの両親）88%・－
鏡に映っているのは息子の絵と、好きな画家の絵（ぼくの両親）91%・－
2人は生きた人物である（田園の窓）52%・27%
窓についているのは鍵である（田園の窓）70%・－
木の種類は白樺である（田園の窓）88%・86%
シャガールは愛の画家と呼ばれた（田園の窓）100%・100%
梅である（紅白梅図屏風）19%・－・16%

みたことと関連した/引用された情報（20）

背景はゴーギャンの描いた絵（ひまわりを描くゴッホ）73%・75%
作者はゴーギャン、場所は2人の共同アトリエ（ひまわりを描くゴッホ）73%・75%
女性は末期ガンを患っている（ヴァランティーヌ）47%・48%
作者は画家である夫（ヴァランティーヌ）58%・80%
画家と妻はモデルとして知り合い、生涯140点、妻を描いた（ヴァランティーヌ）100%・80%
「お月様幾つ 十三七つ」と書いてある（指月布袋）86%・51%
「十三七つ」とは「まだ若い」という意味（指月布袋）88%・51%
これは禅画で、月を指す指は経典の象徴（指月布袋）－・75%
画家と恋人が交際中の1年間に描かれた（風の花嫁）70%・75%
この後女性と画家は別れてしまう（風の花嫁）100%・88%
アメリカで1925年に描かれた作品　家は1860年の築（線路脇の家）70%
この家今もある　築160年（線路脇の家）97%
息子がアトリエに両親を呼んで描いた作品（ぼくの両親）67%・63%
20歳かつ絶縁状態、40歳のときに両親を呼んだ（ぼくの両親）83%・71%
女性は研究者で、ここはアフリカの奥地（ジェーン・グドール）49%
二人は新婚の夫婦（田園の窓）56%・53%
作者は下に描かれた男性（田園の窓）49%・－
屏風の作品である（紅白梅図屏風）19%・15%・87%
手榴弾は本物でなくおもちゃである（手榴弾）53%
アメリカのセントラルパーク　写真家が追いかけて撮った（手榴弾）60%

引用されなかった情報（10）

作者は奈良美智（The Little Judge）84%・77%・78%
「この絵は私の気が狂ったときの顔だ」（ひまわりを描くゴッホ）100%・－
掛け軸の作品である（指月布袋）79%・－
合成写真ではない（ジェーン・グドール）69%
折りたたんで持っていた　小さな作品（しかみ像）88%・92%
250年の江戸時代を作った（しかみ像）100%・－
画家はこの女性そっくりな人形をこしらえる（唐獅子図屏風）100%・100%・
毛利はこの屏風を受け取る（唐獅子図屏風）100%・100%・－
作家は反戦運動家ではない（手榴弾）80%
800万人が死んだベトナム戦争に対する反戦の象徴的な作品（手榴弾）100%

引用された情報（12）

ドイツ留学からの帰国直後に描かれた（The Little Judge）85%・80%・79%
持ち主は豊臣秀吉　毛利攻めと中国大返しの逸話（唐獅子図屏風）75%・78%・82%
描かれているのは家康である（しかみ図）80%・6%
31歳で戦に大敗したときの絵　2000人の部下を失った（しかみ図）84%・76%
ゴッホが描いた作品である（靴）18%・－
女性とチンパンジーの写真（ジェーン・グドール）0%
ムンクの「叫び」という作品である（靴）－・0%
生花の向日葵と魚の目玉でできた作品（向日葵＋鯛目玉）0%
1915年ロシアで描かれた　第一次世界大戦開戦の翌年　2人はユダヤ人（田園の窓）94%・91%
江戸時代の作品である（紅白梅図屏風）－・－・88%
1962年に撮影され、1971年に展示された　ベトナム戦争の頃にあたる（手榴弾）70%
写真展には7万人が押し寄せた（手榴弾）90%

みたことと関連しない

引用されなかった・引用された

◇図4-3　提供された作品情報とそのタイミング

の作品である」という情報提供が、1回目の鑑賞では79%のタイミングで提供され、2回目は提供されなかったことを示す。

　象限ごとの情報提供の数をみると、引用された情報（第1象限、第4象限の合計）と引用されなかった情報（第二象限、第三象限の合計）はほぼ半々であり、みたことと関連した情報（第一象限、第二象限の合計）が3分の2を占めた。全体として、みたこととの関連が相対的に重要であること、引用される情報とそうでない情報の重要性は同程度であることを示すと言える。　タイミングとしては、第一象限の「みたことと関連し、引用された情報」は、そのことに言及され、みたことをもとに十分に解釈されたのちに出されることが多く、それをもとに

さらに議論が重ねられていることがわかった。第2象限の「みたことと関連し、引用されなかった情報」は、タイミングが異なる場合があり、鑑賞者の関心に基づいて提供されることがわかった。

　第3象限の「みたことと関連せず、引用されなかった情報」は、まとめとして提供される場合が多かった。そして、第四象限の「みたことと関連せず、引用された情報」は、鑑賞会全体の7～8割程度まで進んだタイミングで、作品そのものを十分に鑑賞して意見を交わした上でさらに考えを深めるために提供される場合が多かった。

　第1象限と第4象限は「考えるための情報」すなわち、その情報を使ってさらに作品をみていくために活用される情報であり、第2象限と第3象限は「確認のための情報」つまり安心して次の論点に行くための情報であると考えられ、パターンによって提供タイミングが図られていることがわかった。

4.3.2　プロトコル分析の結果

(1) 分析対象

　インタビューの分析結果を踏まえ、後段となる知識構築の分析では、全33セッションのうち、ナビゲイターによる情報提供のねらいの変化により、鑑賞者による知識構築が起きていたかを確認することとした。そのため、鑑賞会を複数回担当し、回によって情報提供の回数やタイミングが異なっていた9名の学生による20セッションを分析することとした。選定の理由は以下のとおりである。

　学生 B《ひまわりを描くゴッホ》：情報提供が4回から2回に減少しており、2回目はまとめの情報提供を行っていない
　学生 C《病めるヴァランティーヌ》：「140点描いた」という情報提供のタイミングが異なる
　学生 D《指月布袋画賛》：「布袋さん」「月を差す指」と、片方のセッションのみ提供された情報がある
　学生 F《風の花嫁》：「男性と女性である」（1回目）「二人の間には子どもはいなかった」（2回目）という、片方のセッションでのみ提供された情報がある

学生 G《ぼくの両親》：情報提供の回数が6回から2回に減少している

学生 H《古靴》：1回目の鑑賞のみ「ゴッホが描いた」という情報提供を行っている

学生 J《叫び》：1回目の鑑賞のみ「ムンクの《叫び》」という情報提供を行っていない

学生 K《しかみ像》：2回目でまとめの情報提供を行っていない

メンター B《紅白梅図屏風》：3回目「屏風の作品である」という情報提供のタイミングが異なる上、3回目のみ「江戸時代」という情報提供を行っている

(2) 分析結果

　知識構築のコーディング結果を表4-4および図4-4に示す。学習支援のコーディングと同様に、著者がコーディングを行った後、著者以外の第三者（美術教育を専門とするNPO研究員）にデータの約20%（4セッション分）を割り当ててコーディングを行った。具体的には、タイプの判定に利用するため、学習支援のコーディング結果に基づいて鑑賞者によるコネクトとサマライズの発話を取り出し、発話ごとに情報および他者の発話をいくつ引用しているか、回数を数え上げた。評定者間の一致率を算出したところ、84%であった。カッパ係数は $\kappa = .521$ であり、Landis & Kosh（1977）の基準によるとmoderate（ある程度の一致）であった。学習支援のコーディングと同様、カッパ係数の値としては十分とは言えないが、特定のコードに当てはまる割合の低さにより、係数が適切に算出できていないものと考えられる。評定者間でコードが異なる部分は、著者が二者のコードをすべて参照してコードを判定し直した。

　1回目平均3.3回、2・3回目平均5.7回と、後半の鑑賞会のほうが知識構築の総回数が増加していた。1回目はタイプ1平均1.8回／タイプ2平均1.2回／タイプ3平均0.3回、2・3回目はタイプ1平均3.1回／タイプ2平均1.5回／タイプ3平均1.1回と、1回目より2・3回目の鑑賞のほうが多様なタイプの発話が出現していた。

表 4-4　鑑賞者による知識構築のタイプと回数

		タイプ1	タイプ2	タイプ3	合計
学生 B	1回目	2	0	1	3
	2回目	0	0	0	0
学生 C	1回目	2	2	0	4
	2回目	7	1	2	10
学生 D	1回目	1	1	1	3
	2回目	7	4	2	13
学生 F	1回目	1	2	0	3
	2回目	4	1	1	6
学生 G	1回目	2	1	0	3
	2回目	2	2	2	6
学生 H	1回目	2	2	0	4
	2回目	0	0	0	0
学生 J	1回目	0	0	0	0
	2回目	2	2	0	4
	3回目	0	0	1	1
学生 K	1回目	5	2	1	8
	2回目	9	2	1	12
メンター B	1回目	1	1	0	2
	2回目	1	1	1	3
	3回目	2	4	2	8

◇図 4-4　鑑賞者による知識構築のタイプと回数（グラフ）

4.3.3　対話プロセスの可視化と考察

　情報提供の意図に関するインタビューおよび知識構築に関するプロトコル分

析の結果を組み合わせ、ナビゲイターのどのような働きかけにより鑑賞者の知識構築が起きているのか、事例をもとに考察した。

なお、ここでは学生が同一作品を複数回ナビゲイションした事例を検討している。第3章において、後半の鑑賞会ではナビゲイターの成長により鑑賞者同士のファシリテーションがより多く行われていることが示されているものの、1回目でうまくいき、2回目で失敗する場合もあり、ナビゲイターの成長と、情報提供による影響を切り分けて検討することは難しい。そこで本考察では、(2) で知識構築が増加した事例を、(3) で知識構築が減少した事例をそれぞれ検討することとした。

(1) 展開図の作成

美術鑑賞における知識構築のプロセスを分析するにあたっては、作品情報をどのように引用し自らの意見を述べているかを考察することが必要である。これについて可視化するため、展開図を作成した。

展開図においては、基本的に鑑賞者の発話を抜き出して分析を行った。本研究では、美術鑑賞において知識構築を行うのは鑑賞者であり、ナビゲイターはその支援者として捉えるためである。

まず、前章と同様に、芸術作品の感受についてのアイスナーの指摘（アイスナー 1986）および三宅正樹と平野智紀の実証研究（三宅・平野 2013）を参考に、鑑賞者の発話ごとに、発話に含まれる「視覚形態」（作品に描かれたもの・形・色について言及したもの）を黒枠の白抜き四角で、「情緒的内容」（作品から受ける印象や考えられることに言及したもの）を灰色枠の白抜き四角で分類し、左端に鑑賞者番号を付与した。

ナビゲイターからの介入については、作品についての情報を提供する「インフォメーション」を含む場合は灰色の吹き出し、あえて話すべき話題を限定する「フォーカシング」のみの場合は白色の吹き出しで示し、鑑賞者がナビゲイターからの情報を引用して発話している場合は灰色塗りの角丸四角で示した。また、「コネクト」「サマライズ」の発話に含まれる「情報提供」（「〜という話がありましたが」「さっきの〜という話を聞くと」のような形で、鑑賞セッションの中ですでに登場した発話を明確に引用した発話）を灰色塗りの四角で分類し、引

用元の「インフォメーション」から矢印を引いた。

　本章においては、ナビゲイターからのインフォメーションをもとにした「コネクト」「サマライズ」の意味を捉えることが重要となる。そこで、安斎勇樹らのコラボレーション展開図（安斎ら2011）を参考に、「コネクト」「サマライズ」が発生した際には、四角を右にずらし、インフォメーションの引用（知識構築）が起きたことがわかりやすいようにした（図4-5）。

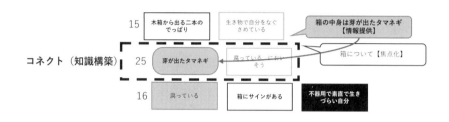

◇図 4-5　展開図の作成例

（2）知識構築が増加した事例

①情報の絞り込みによる引用可能性向上

　学生Gが担当したホックニー《ぼくの両親》（作品図版④）は、1回目と2回目で情報提供の回数が減少し、知識構築の回数が増加した唯一の作品である。知識構築の回数の総数は、1回目が3回、2回目が6回であった。一方で、ナビゲイターによる情報提供の回数は1回目が6回、2回目が2回と減少していた。1回目・2回目ともに提供された情報は「画家である息子がアトリエに両親を呼んで描いた作品である」「20歳の頃から絶縁状態にあり、40歳のときに再会した」というものであり、1回目のみ提供された情報は「おばあさんはクリスチャンでベジタリアンである」「おじいさんは経理士で反戦運動にも参加した人である」「おじいさんが読んでいるのは息子の好きな画家の画集である」「鏡に映っているのは息子の絵と息子の好きな画家の絵である」というものであった。2回とも提供された情報は、鑑賞者がみてきたことをもとに情報を組み合わせてさらに解釈を深める「考えるための情報」（第一象限）と言え、1回目のみ提供された4つの情報は、状況に応じて提供しなくてもよい「確認のための

情報」（第二象限）と言える。実際、1回目のみ提供された情報は、鑑賞者によって引用されることはなかった。

　2回目において提供した情報を絞ったことにより、その情報について鑑賞者が引用し、たとえば20年間絶縁していた両親を描くことの意味について解釈を重ねて議論することができていたと考えられる。20年前に絶縁したという情報を引用した2回目の発話の一部を、発話番号を付して以下に示す。

【鑑賞者1-104】G2-114：僕はね、色でね、青が現代で、ベージュが過去かな。20年前の。<u>20年前って話聞いたので</u>。で、おばあさんが青で、後ろの壁も青で、こっちだけ壁がベージュなんですよ。画家の。［…］

【鑑賞者1-107】G2-116：で、その絵を描こうと思っているのに、お父さんのほうは、やっぱり照れがあるのか、決して息子のほうはみずに、本ばかりみているっていう。で、しかも<u>貧乏ゆすりっておっしゃった</u>、居心地悪そうに、足を全部つけずに宙に浮かしたように。でも<u>20年経って</u>、息子さんはそのお父さんに対しても、居心地悪そうな親父っていう、そういう愛を持って描いてるかなと思いました。［…］

【鑑賞者1-211】G2-122：今までの話を聞いてて、<u>20年ぶりとか聞いたときに</u>、それをみんなが言ってる正反対の夫婦にみえてるっていう。お母さんとお父さんが。それをメタファー的に花瓶と鏡でやってるって。［…］

　「20年」という情報を、描かれている色合い（青とベージュ）と重ね合わせて「現代と過去」と解釈したり、男性の「貧乏ゆすり」というこれまでに出てきた他者の発話も引用して「20年ぶりの再会に際しての居心地の悪さ」と解釈したり、さらには「20年」というブランクにもかかわらず「画家にとっては今でも正反対の夫婦にみえている」という、これまで鑑賞してきた、タイプの違う夫婦像（置かれている花瓶と鏡）とつなげた意見が出てきたりしていることがわかる。なお、増加しているのは、タイプ2および3の発話である（タイプ2：1回→2回、タイプ3：0回→2回）。

　図4-6および図4-7に展開図を示す。情報提供が減った一方で、提供された情報が引用される数が2回目の鑑賞会で増えていることがわかる。

◇図4-6　G1《ぼくの両親》展開図

◇図 4-7　G2《ぼくの両親》展開図

　2回目の鑑賞会で、ナビゲイターが情報提供を行った直後の展開図では、女性と男性の対比的な様子を、それぞれ描かれた客観的事実から解釈する鑑賞者がいた一方で、この2人と画家である息子は20年間絶縁していたという情報提供と中央のキャビネットを組み合わせて解釈し、作品中に描かれていない息子の存在について言及している鑑賞者がいたことがわかる。そして、（女性を表すとの意見があった）花瓶と、（男性を表すとの意見があった）鏡が、（息子を示すとの言及があった）キャビネットに載っているという事実から、家族3人の関係性へと話題が展開している。これは、情報提供がなければ起こらなかった新たな情緒的内容の生起と言える。

　以上から、「考えるための情報」を中心に、提供する情報を絞ることで、その情報に関して複数の解釈を重ねて議論するという形で、おもにタイプ2および3の知識構築を促すことができる可能性が示唆された。

②提供タイミング修正による引用可能性向上

　学生 C によるホドラー《病めるヴァランティーヌ》（作品図版⑤）では、1回目の知識構築が4回、2回目が10回と、鑑賞者による知識構築の総数が増加した。1回目と2回目の違いは情報提供のタイミングであった。 具体的には、「画家と妻はモデルとして知り合い、生涯140点、妻を描いた」（第一象限）という情報が、1回目ではまとめと合わせて提供され、2回目では鑑賞が8割程度進んだタイミングで提供されていた。まとめとして提供される情報は、それ以上解釈されることがない。セッションが8割程度まで進んだタイミングで提供することで、それまで鑑賞してきたことも踏まえて、その情報について議論することができるようになっていた。1回目の鑑賞では「140点」という情報を引用した発話はなかった が、2回目では「140点」について言及した発話が4件出てきていた。下記に特徴的な一部を引用する。

【鑑賞者3-107】C2-93：なんか、140点もたくさんあって、しかも結構綺麗な人やったと思ってるんですけど、こんだけ綺麗な人こんだけ細かく描いていったら、そのさっきの後ろのも花にみえてるんですけど、赤いやつと時計いらんなと思っていてちょっと隠していたんですけど、なんかそれが隠れちゃうと逆

にこの人が病気やっていうのがちょっとわかりづらくなるなと思って。［…］
【鑑賞者 3-303】C2-94：時計とか、赤いやつは、<u>140 点もの連作っていうか</u>、わからないけど、作品になると、時計の針の時刻も変わるやろうし、もしそれが花か、花やったとしたら、花も枯れていくやろうし、新しい花に変わるやろうし。そういうモチーフと、女性を対比することで、時刻とか、だんだん老いていっている様子とかも表現できると思うので。

「140 点」という情報と、先に言及されていた作品の表現内容（赤い花と時計）とを組み合わせて、移ろいゆく女性の姿、それを描くことについて考えていることがわかる。

この場面で、鑑賞の中で出てきた話を踏まえ、提供した情報がさらに解釈されることを意図して提供タイミングを変えていたことを、学生 C はインタビューにおいても以下のとおり述べていた。

1 点だけでもすごいんですけど、画家はどっちかって言うと病気になる前からずっと彼女を描いてて、しかもこの 1 枚だけじゃなくて亡くなった後までめちゃくちゃ描いてるよってことを情報として提示したらさらに、どれだけ描くねんみたいな、限りがないっていうとちょっとイヤになるんですけど、限りがないぐらい、際限がないぐらいの愛情というか妻に対しての思いみたいなのがまたぐっと深まって考えられるかなと思って、2 回目のときはここで出そうと思って言いましたね。（学生 C インタビュー、2018 年 1 月 24 日）

また、学生 D の仙厓義梵《指月布袋画賛》（作品図版⑥）では、1 回目 2 回目とも作品内に書かれた文字を「お月さま幾つ 十三七つ」と読むこと、「十三七つとは『まだ若い』という意味」であること（第一象限）という情報提供がなされているが、1 回目では 8 割程度のタイミングであった一方で、2 回目では 5 割程度のタイミングで提供され、加えて「月を差す指」に関する情報提供がされていた。それを受けて、2 回目の鑑賞では鑑賞者による「月を差す指」に言及した発言が 4 件あった。

描かれていることの意味を理解するための「十三七つ」に関する情報提供を

早めに済ませたことにより、その先である「月を差す指」の象徴的な意味にまで話を進めることができ、それについて議論することができたと言える。なお同様のことが学生F《風の花嫁》、学生K《しかみ像》、メンターB《紅白梅図屏風》でもみられた。5名平均でとくに増加したのはタイプ1の発話である（タイプ1：2.0回→5.0回。タイプ2：1.6回→2.2回、タイプ3：0.4回→1.5回）。

　以上から、鑑賞の中で出ている意見に合わせて、関連する「考えるための情報」の提供タイミングを操作することで、情報と鑑賞者の考えを組み合わせて解釈し、おもにタイプ1の知識構築を促すことができることが示唆された。

③確認のための情報による「押さえ」

　学生D《指月布袋画賛》や学生F《風の花嫁》では、片方のセッションでのみ提供されている情報がある。まず、学生Fの《風の花嫁》（作品図版⑦）では、以下のような情報提供のパターンがみられた。

【鑑賞者2-201】F1-24：いいですか？　あの、たぶん男性なのかな？っていう思いは、今LGBTの時代で…右側も、きれいな男性なのかな？っていう思いも出てきたりして。で、あの…下のたぶん年取った男性ですよね？[…]

（中略）

【ナビ】F1-29：あ、どっちかの心象風景みたいなものがあらわれてるようにもみえるのかなって。今結構皆さん、この男の人か女の人か訳のわからない人たち気になってるのかなっていうふうに思うんですが、実際、ここには男の人が描かれていまして、こちらには女の人が描かれています。[…]

【鑑賞者3-303】F2-96：[…]先程どなたかがおっしゃった子どもができた話で、子どもができたことで、俺このまま絵描いててええのかな？っていう不安とか、そういうものが暗さになったのかなっていうふうに思いました。

【ナビ】F2-97：なるほど。皆さん結構子どもに注目されてますが、実際この2人の間に子どもはいませんでした。いなかったと、一応史実ではそうなってます。実際どうかわかりませんよ。

　前段の例は、描かれている人物の片方が男性か女性かわからないというところから、もしかしたら女性にみえる人物も女性ではないのではないか、と解釈が広がりそうなところに、それを押さえる意味で情報提供を行っている。後段の例は、女性のお腹がやや膨らんでみえるところから、描かれた男女の間に子どもができたのではないかと想像するところを、史実を踏まえて脱線を防いでいる。これらの情報提供のあと、この情報は鑑賞者に引用されることはないが、事実誤認や議論の脱線を防ぐという意味で「確認のための情報」として機能していることがわかる。

　続けて、《指月布袋画賛》の一部を引用する。

> 【鑑賞者3-106】D2-68：ちっちゃいほうの人は、子どもにみえていて。最初の印象で私右側の人が神様の布袋さんにみえてるので、ちょっとなんで一緒にいるかはわからないんですけど、みなさんの意見とか聞いているとわりと 質素な中にちょっとほんわかしたっていうイメージをみなさん持たれていて。[…]
> 【ナビ】D2-69：こちら、布袋さんです。おっしゃってくださったとおり、布袋さんの絵になっています。
> 【鑑賞者3-106】D2-70：あ、よかった。

　「布袋である」という情報も、このあと引用されることはなかった。ただし、鑑賞者が想像したことがたしかにそうだったことを伝えることで、鑑賞者に安心を与えている場面であることがわかる。

　以上から、「確認のための情報」は、引用されないから不要というわけではなく、本来議論すべき点を議論する、あるいは、鑑賞者に自信を持たせる機能を持つものと捉えることができる。

(3) 知識構築が減少した事例

　学生 B・H・J の3名については、ここまで述べたような方略の使用が認められず、1・2回目よりも2・3回目で鑑賞者による知識構築の回数が少ないという結果となっていた。以下では、これら3名の鑑賞セッションの内容について検討していく。

①作品の表現内容を中心とした鑑賞

　学生 B のゴーギャン《ひまわりを描くゴッホ》（作品図版⑧）では、情報提供の回数は1回目が4回、2回目が2回であった。1回目・2回目ともに提供された情報は「描かれている人物はゴッホである」（第4象限）、「作者はゴーギャンであり、絵の背景にはゴーギャン自身の描いた絵が飾られている。場所は二人の共同アトリエである」（第1象限）であり、1回目のみ提供された情報は「ゴッホがひまわりでゴーギャンの部屋を飾った（ゴーギャンとの共同生活を楽しみにしていた）」（第2象限）、「ゴッホはこの作品をみて『この絵は私の気が狂ったときの顔だ』と述べた」（第3象限）であった。

　鑑賞者による情報をもとにした知識構築は1回目が3回、2回目では0回であり、つまり2回目では提供した情報が引用されることがなかった。一方で、2回目の鑑賞において鑑賞者による学習支援としてのコネクトやサマライズの数自体が少ないわけではない（1回目はコネクト1／サマライズ4、2回目はコネクト9／サマライズ3）。情報ではなく、作品の表現内容を中心に解釈を深める鑑賞になっていたと考えられる。これは前節で述べた「情報提供の絞り込み」が機能しなかった事例と考えることができる。

　また、1回目において「ゴッホはこの作品をみて『この絵は私の気が狂ったときの顔だ』と述べた」という情報がまとめのタイミングで提供されていた点も注意しておく必要がある。この情報は本来、ゴーギャンが画家仲間としてゴッホの姿を描いたもののゴッホはそれを気に入らなかったことを示しており、作品そのものをみて解釈した内容と組み合わせてさらに考えを深めることができる情報である。この情報をまとめとして提供してしまったため、鑑賞者が情報をもとに知識構築する暇を与えられなかったと考えられる。これは前節で述べた「情報提供のタイミングの修正」の方略と関連する。

②情報だけで鑑賞する危険性

　学生 H のゴッホ《古靴》でナビゲイターは、1回目に「ゴッホが描いた作品である」（第四象限）という情報提供を行っているが、2回目には一切情報提供を行っていない。そのため、鑑賞者による知識構築は0回であった。1回目の鑑賞では、鑑賞者による知識構築は4回起きていたものの、その内容として、ナビゲイターの情報提供を皮切りに「ゴッホは死んでから売れた画家である」

「弟から仕送りをもらって制作していた」という、ゴッホという人物に関する情報が鑑賞者の側から出てきてしまい、作品そのものが置き去りにされ、情報についての議論を始めてしまうという事態が起きていた。「情報提供の絞り込み」により、情報そのものを提供しないという判断がなされたということである。

　ここから考えられるのは、対話型鑑賞において情報を引用した発話がすべて望ましいわけではなく、作品の表現内容と関連してはじめて意味を持つということである。

③同じ情報提供の意味合いの違い

　学生Jのムンク《叫び》では、1回目には情報提供は一切なく、2回目・3回目ではセッションの冒頭に「ムンクの《叫び》という作品である」（第四象限）という情報提供を行っている。2回目においては《叫び》という情報をもとにした知識構築が起こっているものの、3回目では数が少ない。

　ナビゲーターが作品名の情報提供をしなかったこともあり、鑑賞者が「叫び」という言葉をあえて避けて鑑賞していた1回目と比べると、2回目は安心して「叫び」というフレーズを使いつつ「叫びではなく深呼吸にみえる」「声にならない心の叫びではないか」といった解釈が創造されており、すなわち考えるための情報のように機能した。3回目では、引用はされなかったものの、同じ情報提供が「確認のための情報」として機能したと言える。

　この事例および《古靴》の事例から考えられるのは、ナビゲーターが鑑賞会の前に情報提供の意図を分類していても、鑑賞者が必ずしもそれに乗るわけではないということである。

　②および③の事例は、ナビゲーターが学生であり、鑑賞者が大人であるという状況も、このような鑑賞の進め方になった原因の一つと考えられる。学生は、自身が担当する作品についてもちろん十分に調査を行うが、ゴッホやムンクといった一般に広く知られた作家については、鑑賞者は程度の差こそあれ、ある程度の知識を持っている。そうした知識を鑑賞の中に動員するかどうかはナビゲーターのファシリテーションによるものの、鑑賞者がナビゲーターである学生に「教えてあげる」スタンスになったり、すでに知っている情報を「あえて言及しないほうがよい」といった判断が働いたりしたことも想像される。

4.4　本章のまとめ

　鑑賞者の知識構築を引き起こすために取られた方略について、2・3回目で増加した事例は○で、減少した事例は△で示し、表4-5にまとめた。知識構築が増加した事例でも、減少した事例でも、情報提供の方略による影響がみられたことが考察される。

表4-5　知識構築を引き起こすための方略使用

	方略①絞り込み	方略②タイミング	方略③押さえ
学生 B	△	△	
学生 C		○	
学生 D		○	○
学生 F		○	○
学生 G	○		
学生 H	△		
学生 J			△
学生 K		○	
メンター B		○	

　分析および可視化と考察を踏まえると、以下のような実践的示唆が得られる。まず、「考えるための情報」は、「視覚形態」「情緒的内容」がある程度出てきた上で、セッション後半で「美術史的情報」が提供される場合が多いことである。なお、情報提供は鑑賞を深めるために必要な2〜3件に限定する。次に、「考えるための情報」は、情報提供でセッションを終わらず、それまでに出てきた「視覚形態」「情緒的内容」と組み合わせて対話する時間を持つ必要があることである。最後に、「美術史的情報」を前提に鑑賞したい場合、あるいは事実誤認を正したい場合は、押さえとしての「確認的な情報」を提供することもありうることである。

　「美術史的情報」は、鑑賞者によってはそれが唯一の正解であるかのように捉えられる場合がある。しかし、対話型鑑賞において重要なのは、「美術史的

情報」も含めて、作品の「視覚形態」と「情緒的内容」をさらに深めることであり、実証研究によって明らかになったファシリテーションの方法論もそうした考え方に支えられていると思われる。対話型鑑賞におけるナビゲイターの美術史的情報の提供について、以下のようにまとめられる。

・対話型鑑賞において「美術史的情報」は、それ自体が意味あるものではなく、作品の「視覚形態」と「情緒的内容」と組み合わせることで意味を持つ

・「美術史的情報」としての作家の意図や作品の歴史的な位置づけは唯一の正解ではなく、鑑賞の場に存在しない他者の意見の鑑賞の場への持ち込みである

・誤りを正したり不安を取り除いたりという形で、鑑賞者が安心して作品について話し合うために必要な「美術史的情報」の提供もありうる

結論:鑑賞の ファシリテーション

第
5 章　結論：鑑賞のファシリテーション

　最終章となる本章では、ここまでの各章で論じたことをまとめた上で、2つ
の実証研究の結果を踏まえて総合的に考察を行い、対話型鑑賞のファシリテー
ションにおける知識構築を促すための原則について、本書としての結論を述べ
る。結論を踏まえ、対話型鑑賞をめぐる実践と研究について、今後の課題と展
望を提示する。

5.1　各章のまとめ

　まず、ここまでの各章で論じてきたことと、得られた知見についてふりかえ
るところから始めたい。まず、本書の目的は「対話型鑑賞において知識構築を
促すファシリテーションの原則を明らかにすること」であった。

　第1章では、実践的背景および研究的背景について述べ、本書で取り扱う課
題を明らかにした。ニューヨーク近代美術館（MoMA）で1980年代に始まった
とされる対話型鑑賞は、美術館や学校・企業など、さまざまな文脈で用いられ
るようになってきた。さまざまな領域での実践をレビューすると、ナビゲイター
（ファシリテーター）が作品の前に立ち、複数の鑑賞者に対して問いかけながら
作品を鑑賞していく形式の共通性が確認された一方で、実践により美術鑑賞を
取り入れるねらいがさまざまであるという課題が明らかになった。また、同時
代のアーティストの作品を扱う必要がある現代美術の対話型鑑賞が、従来の方
法論だけでは困難であることが課題として挙げられた。美学者のネルソン・グッ
ドマンは『世界制作の方法』において、芸術作品の制作とは世界の新たなヴァー
ジョンをつくることであると述べており、とくに現代美術において作品とは、
アーティストによる世界の見方の創造であると言うことができる。『経験とし
ての芸術』におけるジョン・デューイの指摘を踏まえれば、鑑賞とは作品と鑑
賞者とのコミュニケーションである。芸術作品においては「形」とそこから感
受される「意味」が分かちがたく結びついており、人は芸術作品を鑑賞する際
に「形」と「意味」を往還しながら作品を解釈している。美術教育学者のエリオッ
ト・アイスナーは、ここでの「形式」と「意味」を「視覚形態」と「情緒的内容」
と呼んで分類した。芸術の認知科学研究では、芸術作品を鑑賞する際の認知プ
ロセスが明らかになってきており、鑑賞の中で情動が喚起されること、芸術作

品の意味づけには日常や美術史の文脈による影響があること等が示されている。さらに、創造に向かう「触発」という概念が提唱され、美術鑑賞によって引き起こされるのが学習だけではないことが明らかになってきている。一方で美術教育研究におけるこれまでの鑑賞研究は、美術への関心を高めるもの、あるいは、美術史的知識の教授・学習を目指すものが中心であり、鑑賞の中で起きる意味の構築や創造を扱うことができていなかった。ミュージアム研究の文脈では、来館者の振る舞いを明らかにするとともに来館者への支援方法を提案する来館者研究が行われてきた。2000年代以降、ミュージアムでのインフォーマル学習研究が発展し、個人の意味生成に加えて学芸員やボランティアといった他者が来館者の意味生成に関わることの重要性が指摘されてきている。芸術の認知科学、美術教育研究、ミュージアム研究の動向を踏まえると、世界の新たなヴァージョンを創造する芸術作品の意味をくみ取るためには、個人で鑑賞するだけでなく、他者の見方も取り入れて鑑賞を行うこと、それとともに、ナビゲイターが美術の文脈を適切に示し、対話に取り入れることが必要である。しかし、対話型鑑賞では、ミュージアムにおける学芸員や学校教育における教師のようなナビゲイターがどのような働きかけを行うべきか、十分な実証研究が行われておらず、ファシリテーションによって鑑賞の質が大きく変化しうるという課題が明らかになった。

　第2章では、本書の視座として、対話型鑑賞のファシリテーションについて、学習科学における知識構築の視点に基づいて論じることを宣言した。知識構築の研究は、美術以外の領域において行われてきたものが多いが、知識を協調的に構築されるものとして、つねに向上し続けるものとして捉えている点が特徴である。知識構築の研究は、ベライターとスカーダマリアらによるKnowledge Forumというコンピュータに支援された協調学習環境の開発とともに理論構築が行われてきた。知識構築実践ではシステム上に議論が可視化され学習者間で共有されるが、対話型鑑賞での対話はその場で消えていくため、適切に対話の場をつくるナビゲイターのファシリテーションの重要性がより高い。ファシリテーションに関する先行研究では、ファシリテーションにおいて領域の知識とファシリテーションの知識の双方が必要となること、ファシリテーターだけでなく学習者同士のファシリテーションが重要であることが指摘

されてきている。知識構築の考え方を美術に取り入れる際には、情動を多分に含む美術の特性を意識した上で、鑑賞者の言葉をアイスナーが述べた「視覚形態」と「情緒的内容」に分類し、両者を織り交ぜたファシリテーションを行う必要があるし、美術の専門的知識としての「美術史的情報」を適切に知識構築の場面に織り込む必要がある。しかし、美術の領域において知識構築を促すファシリテーションの原則は、実証的に明らかになっているとは言えない。そこで、「鑑賞者同士による視覚形態と情緒的内容のファシリテーション」および「ファシリテーターによる美術史的情報の導入」という2つの実証研究が必要であることを示した。研究フィールドとして、大学授業の一環として対話型鑑賞会を継続的に実施している京都造形芸術大学ACOPを扱うこととした。

　第3章では、「鑑賞者同士による視覚形態と情緒的内容のファシリテーション」について明らかにすることを目的とした、第1の実証研究について報告した。第2章の議論を踏まえ、美術鑑賞のファシリテーションにおいて特徴的である「視覚形態」と「情緒的内容」を織り交ぜたファシリテーションに焦点を当てた。研究対象としては、2011年に隔週3回の連続ワークショップとして行われたACOP鑑賞会を扱うこととした。64名の一般参加者が、約20名ずつ3グループに分かれて鑑賞会に参加し、1作品につき30〜40分かけて鑑賞した。ファシリテーションの違いを明らかにするため、複数回の鑑賞セッションにナビゲイターとして登壇した4名の学生による8つの対話型鑑賞セッション（鑑賞した作品は異なる）の発話を分析した。鑑賞中のナビゲイターおよび鑑賞者の発話をすべて書き起こし、意味のまとまりに区切った上で、「受け答え／コメント」「言い換え／パラフレイズ」「結びつけ／コネクト」「情報提供／インフォメーション」「まとめ／サマライズ」「問いかけ／クエスチョン」「焦点化／フォーカシング」の7つのカテゴリに分類した。その結果、複数の鑑賞会を経ることで、(1) ナビゲイターによる「視覚形態」「情緒的内容」を尋ねる問いかけが減少し、鑑賞者による「視覚形態」「情緒的内容」の引用としてのパラフレイズあるいはコネクト・サマライズが増加すること、(2) 複数の「視覚形態」と「情緒的内容」を結びつけるコネクト・サマライズの連鎖により、単一の意味に帰結しない、複合的な情緒的内容が生起する可能性が高まること、(3) 鑑賞を構造化する情報提供とフォーカシングは、ナビゲイターの役割として残ること、が明

らかになった。コネクト・サマライズとは、鑑賞者による他の鑑賞者・ナビゲイターの発話の引用と言える。つまり、鑑賞者同士がコネクト・サマライズ（他の鑑賞者の発話の引用）を行い、ある「視覚形態」に関して異なる「情緒的内容」の可能性を示すこと、その際、ナビゲイターが明示的な問いかけなどの支援を退くこと、一方で情報提供とフォーカシングといった、対話を枠付けるファシリテーションの手綱は手放さないことが、対話型鑑賞のファシリテーションにおいて重要である可能性が示唆された。

　第4章では、「ファシリテーターによる美術史的情報の導入」について明らかにすることを目的とした、第2の実証研究について述べた。美術史的情報は、専門家ではない一般参加者との対話型鑑賞においては、基本的にナビゲイターから導入されるものである。第2章での議論から、美術鑑賞において知識構築を行う際に重要となる「美術史的情報」を、ナビゲイターが対話のファシリテーションにどのように織り込むかに焦点を当てた。研究対象としては、2017年に隔週3回ずつの連続ワークショップとして行われたACOP鑑賞会（75名の一般参加者が、約25名ずつ3グループに分かれて鑑賞会に参加、1作品につき30〜40分かけて鑑賞）にナビゲイターとして登壇した学生14名とした。まず、情報提供のねらいを明らかにするため、14名の学生へのインタビューを行い、情報提供の意図の分類を行った。続いて、ファシリテーションの違いを分析するため、同じ作品について複数回の鑑賞セッションに登壇し、回によって情報提供の回数を変更していた9名の学生による20の対話型鑑賞セッションを分析対象とし、発話分析を行った。鑑賞中のナビゲイターおよび鑑賞者の発話をすべて書き起こし、意味のまとまりに区切った上で、「結びつけ／コネクト」「まとめ／サマライズ」のカテゴリに分類される発話を抜き出した。これらの発話について「情報提供」と「視覚形態」「情緒的内容」を結びつけて語っている数をカウントすることで、知識構築のタイプを明らかにすることを試みた。その結果、9名のうち6名の学生において、1・2回目のセッションよりも2・3回目のセッションのほうが知識構築の数が多く、多様なタイプの知識構築が行われていることが明らかになった。1・2回目より2・3回目の知識構築の数が減っていた3名の学生のファシリテーションに関する考察も踏まえると、対話型鑑賞における情報提供のファシリテーションとして、3点の示唆が導かれた。(1) 対話型

鑑賞において「美術史的情報」は、それ自体が意味あるものではなく、作品の「視覚形態」と「情緒的内容」と組み合わせることで意味を持つこと、(2)「美術史的情報」としての作家の意図や作品の歴史的な位置づけは唯一の正解ではなく、鑑賞の場に存在しない他者の意見の鑑賞の場への持ち込みであること、(3) 誤りを正したり不安を取り除いたりという形で、鑑賞者が安心して作品について話し合うために必要な「美術史的情報」の提供もありうること、が明らかになった。

5.2　深い対話型鑑賞とは

　本節では、「対話型鑑賞において知識構築を促すファシリテーションの原則を明らかにする」という本書の目的に答えるために、第3章・第4章で実証的に明らかになった知見を踏まえ、総合的な考察を行う。

　まず、第2章で設定した対話型鑑賞のモデルを再確認し、ナビゲイターが行うさまざまな働きかけの意味をあらためて検討する。その上で、第3章・第4章の実証研究の知見が、このモデルにどのように寄与するのかを考察する。そして、これらを統合し、対話型鑑賞のファシリテーションの原則を提示する。

5.2.1　対話型鑑賞のモデルの再考

　第2章において、ワークショップにおけるF2LOモデル（植村ほか2012）や本書における芸術の定義を参考に作成された対話型鑑賞のモデルは図5-1のとおりであった。対話型鑑賞において、対話の中心は美術作品である。美術作品は、視覚形態と情緒的内容から構成され、美術史というコミュニティの知識の文脈上に成立している。美術史的情報は、作品そのものからは不可視である。視覚形態・情緒的内容・美術史的情報から構成される作品を、ナビゲイターと複数名の鑑賞者がともにまなざし、協調的な対話を行うのである。

　図5-1においては簡略化して示しているが、作品は基本的に、複数の視覚形態と情緒的内容を含んでいる。たとえばホックニーの《ぼくの両親》（作品図版④）は、男性と女性、その間にあるキャビネットというおおむね3つの視覚形態から構成されていると言える（なお、キャビネットについてさらに、キャビ

ネット本体と上に載った花瓶と鏡などの区分も可能であり、視覚形態の区分は便宜的なものである）。そして、視覚形態から得られる情緒的内容は、単一の正解があるものではなく、それをみる人の数だけある。ただし、たとえば描かれた人物の表情について、口角が上がっているところからポジティブな感情を読み取る人が多いように、情緒的内容の感受のされ方に大勢はある。さらに、美術史的情報も、それ自体が無味乾燥な情報ではなく、それを踏まえてさまざまな情緒的内容が感受されるものである。視覚形態に紐付いて情緒的内容が含まれ、鑑賞者がN人いる場合、N個の情緒的内容がありうる。

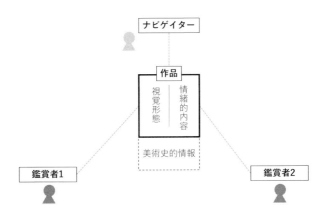

◇図 5-1　対話型鑑賞のモデル（再掲）

(1) 鑑賞者によるディスクリプションとナビゲイターによる問いかけ

　対話型鑑賞において、ナビゲイターは鑑賞者に問いを投げかける存在として論じられる場合が多い（ヤノウィン 2015; 岡崎 2018; 鈴木 2019）。VTSの場合、「作品の中で何が起こっている？」「どこからそう思う？」「もっと発見はある？」の3つの質問が基本とされ、ACOPでは「どこからそう思う？」「そこからどう思う？」「ほかに、さらにありますか？」といった質問が投げかけられる。ここでは、視覚形態と情緒的内容から成立する美術作品の構造を踏まえ、VTSとACOPに共通する「どこからそう思う？」という問いかけと、その裏返しとしてACOPで使われる「そこからどう思う？」という問いかけの意味に着

第

5 章 結論：鑑賞のファシリテーション

目する。

アイスナーが述べたように、美術作品においては視覚形態より先に情緒的内容が感受される場合が多い（アイスナー 1986）。作品をみて「楽しそう」あるいは「悲しそう」といった情緒的内容を鑑賞者が述べたときに、ナビゲイターから「どこからそう思う？」と問いかけるファシリテーションは、対話を作品に紐付ける、すなわち、情緒的内容とともにその根拠として作品の視覚形態を引き出す効果があるものと言える。平野・鈴木（2020）は、小学校の鑑賞授業において、「どこからそう思う？」と「どうしてそう思う？」という問いかけを比較し、「どこからそう思う？」のほうが、鑑賞者が作品の視覚形態に基づいて返答しやすいことを検証している。

一方で「そこからどう思う？」は、「どこからそう思う？」とは逆に、作品の中にある事実が気になる、たとえば《カラカラ帝》の鑑賞で「彫刻の鼻が削れているのが気になる」といった意見が出たときに、その視覚形態から感受される情緒的内容（たとえば「怪我をしているようで痛そう」「喧嘩っぱやそう」など）を引き出すための問いかけと言える。

これを、対話型鑑賞のモデルの上に図式化したのが図5-2である。

対話型鑑賞の、とくに前半において行われているのは、作品の中から視覚形態と、そこから得られる情緒的内容をできるだけ多く引き出すことと言える。これは美術史研究の基本となるディスクリプションであり、フェルドマンが述べるところの美術批評における記述・分析（Feldman 1967）でもある。すなわち、この段階は、作品について隅から隅までくまなくみて、それを言葉にするという作業を協調的に行っているプロセスであると捉えることができるだろう（図5-3）。

なお、第3章の実証研究では、3回連続の鑑賞会において、1・2回目よりも2・3回目の鑑賞会のほうが、ナビゲイターによる問いかけの数が少ないことが示された。これについて、対話型鑑賞のモデルを踏まえて考察すると、ナビゲイターの問いかけがなくても、鑑賞者自身が作品の中の視覚形態とそこから感受される情緒的内容の両方を述べることができているためと考えられる。

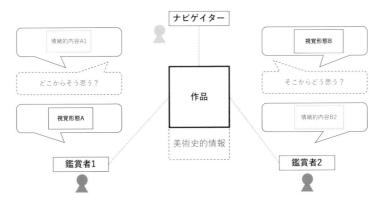

◇図 5-2　作品の視覚要素・情緒的内容を引き出す問いかけ

◇図 5-3　複数の鑑賞者による協調的なディスクリプション

(2) 鑑賞者のコネクトによる視覚形態と情緒的内容の組み合わせ

　協調的なディスクリプションにより、鑑賞者からの意見を積み重ねていくと、同じ視覚形態について異なる情緒的内容を感受していることが明らかになる場合がある。これについて、鑑賞者の意見を対比するのが、対話型鑑賞のファシリテーション方略としての「コネクト（結びつけ）」である（なお、第3章・第4章ともに、コーディング上、1つの発話と自身の発話を結びつけるのをコネクト、2つ以上の発話と自身の発話を結びつけるのをサマライズと定義した）。

　第3章では、2・3回目の鑑賞会で、コネクトをナビゲイターでなく鑑賞者が行う場合が増えていることが明らかになった。展開図を参照すると、前の発言を受けて述べられる意見は、おもに情緒的内容を挙げるものであった。前項で述べたように、情緒的内容は、それを鑑賞する人の数だけありうる。つまりコネクトとは、前の鑑賞者が言及したある視覚形態について、別の鑑賞者には異なる情緒的内容が感受されたことを表明する発話であったと言える。

　作品に関する視覚形態と、それに関する情緒的内容を可能な限り挙げた上で、鑑賞の後半ではそれらを素材として、作品に関する知識構築を行うこととなる。つまり、フェルドマンの美術批評における後段としての解釈・評価の段階であり（Feldman 1967）、ハウゼンやパーソンズにおける解釈や判断の段階である（Housen 1983; パーソンズ 1996）。ここでポイントとなるのは、美術作品の鑑賞においては、視覚形態という明確な根拠から論理的に解釈を導いていくだけでなく、複数の情緒的内容を組み合わせてアナロジー的に解釈を導いていくことも可能なことである。

　第3章で複合的な情緒的内容の生起として考察した、ジョージ・シーガル《メイヤー・シャピロの肖像》（作品図版①）の鑑賞の一部を取り出し、視覚形態から情緒的内容を見出し、それらを組み合わせて知識構築を行っていくプロセスとしてあらためて図式化すると、図5-4のようになる。丸中の数字は鑑賞者番号を示す。

　この場面では、背景について「海のよう」と述べられた情緒的内容を、鑑賞者16が「深海に静かに潜っている」という作品解釈へと展開しており、また人物に関する視覚形態への着目をナビゲイターが「瞑想している」と、似た言葉へ言い換えている。鑑賞者15はそれらを受けて、人物に関する新たな視覚形態の発見とも組み合わせて、「背負っている思いに耐えている」という、単一の情緒的内容にとどまらない新たな解釈を引き出している。この場面では言及されないが、実際、彫刻のモデルとなった人物はメイヤー・シャピロという美術史家であり、美術の歴史という膨大な蓄積を背景に持つ研究者である。このように、人物と背景という具体的な視覚形態をもとに、それぞれに感受された情緒的内容が相互に引用されて、複合的な情緒的内容を含む知識構築が起きていることがわかる。

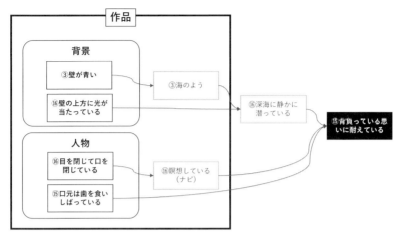

◇図5-4 《メイヤー・シャピロの肖像》における視覚形態と情緒的内容の組み合わせ

(3) 美術史的情報と組み合わせた知識構築

　鑑賞セッションによっては、知識構築のプロセスに美術史的情報が織り込まれる場合がある。第4章で述べたように、美術史的情報の多くは「考えるための情報」として、作品そのものに関する発話と組み合わせて解釈されることを意図して、適切なタイミングを図って提供されていた。ある場合には、最初には提供されず、視覚形態と情緒的内容がある程度出そろった上で、さらに作品解釈を深めるために提供された。情報を踏まえて考える必要がある作品の場合、冒頭に提供される場合もあった。

　第4章で情報提供と他者の発話を組み合わせた知識構築として検討したデイヴィッド・ホックニー《ぼくの両親》(作品図版④) の鑑賞の一部を取り出して知識構築のプロセスを構成し直すと、図5-5のようになる。括弧数字は鑑賞者番号を示す。

　女性と男性、その間にあるキャビネットに関する視覚形態と、そこから感受される情緒的内容が組み合わされ、それらとさらに「20年間絶縁していた作家の両親を描いた」「描かれた場所は息子である作家のアトリエである」という作品情報を組み合わせ、女性を表すという意見の出ていた花瓶と、男性を表すという意見の出ていた鏡が、息子を示すという意見の出ていた不安定なキャ

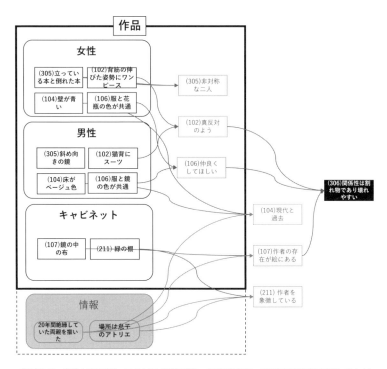

◇図 5-5　《ぼくの両親》における視覚形態・情緒的内容・美術史的情報の組み合わせ

ビネットに載っているという、要素同士の関係性も踏まえ、「（家族の）関係性は割れ物であり壊れやすい」という、情動を多分に含んだ新しい複合的な解釈が導出されている。

　複数の視覚形態と情緒的内容を組み合わせて作品解釈を生み、これに美術史的情報も組み合わせてさらなる作品解釈を導いていく。これが、第3章で述べた「コネクトの連鎖」であり、第4章で述べた「多様なタイプの知識構築」の意味である。

5.2.2　深い鑑賞を促すファシリテーションのあり方

　本書の目的は、対話型鑑賞における知識構築を促すファシリテーションの原則を提案することであった。ここまでの総合考察を踏まえ、本書の結論となるファシリテーションのモデルを提示する。

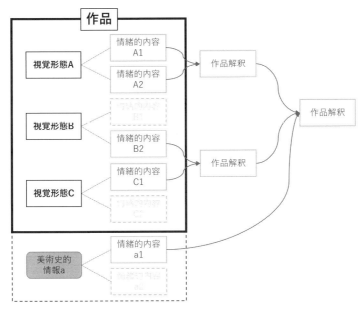

◇図5-6 視覚形態・情緒的内容・美術史的情報の組み合わせによる知識構築

　図5-6は、作品の視覚形態と情緒的内容、さらに美術史的情報が素材としてそろったときに、どのように作品の解釈が生まれるか（知識構築が行われるか）を抽象化して示したものである。

　3つの視覚形態A・B・Cからなる美術作品があるとする。視覚形態には、鑑賞者の数だけ情緒的内容がありうる。作品にまつわる美術史的情報aは、作品そのものからは不可視であり、ナビゲイターだけがそれをまなざしている。なお、美術史的情報aについても、複数の情緒的内容がありうる。たとえば、視覚形態Aについて、2名の鑑賞者からA1とA2という異なる情緒的内容が感受されたとする。これらをコネクトし、「ある視覚形態について情緒的内容A1でありつつ情緒的内容A2が感受されるとはどういうことか」について対比的に述べる発話が生まれる。また、異なる視覚形態Bと視覚形態Cから、類似した情緒的内容B2と情緒的内容C1が感受された場合、これらを組み合わせて「その情緒的内容は、視覚形態Bだけでなくそからも言えますね」と作品を解釈する発話も生まれうる。さらに、これまでに出てきた作品解釈同士が組み合わさ

り、美術史的情報とそれに関する情緒的内容とも統合的に組み合わさって、さらなる作品解釈が導かれる、ということになる。

　ここで確認しておく必要があるのは、鑑賞セッションにおいて、情緒的内容B1や情緒的内容C2もありえたが、図においては言及されていないという点である。これは、対話型鑑賞の流れが単一でなく、そのときの鑑賞者や発話内容によって全く異なる可能性があることを意味している。

　このモデルを踏まえ、対話型鑑賞において知識構築を促すファシリテーションとはどのようなものか、追記したのが、本書の結論図となる図5-7である。

　まず、鑑賞のはじめには、知識構築の素材として、作品に関する視覚形態と情緒的内容を網羅的に挙げる、すなわちディスクリプションのフェーズがある。鑑賞者から情緒的内容のみ、あるいは視覚形態のみが述べられた場合には、ナビゲイターが「どこからそう思う？」「そこからどう思う？」といった問いかけを行う。鑑賞者が初心者の場合、「楽しそう」「悲しそう」といった素朴な情緒的内容がはじめに感受されたのち、ナビゲイターの問いかけにより、その根拠を作品の中に探していくことになる。鑑賞者は、経験を積んでいない場合、ある視覚形態について、自分と異なる情緒的内容が感受されることを想像しづらい。そこで、他者の意見を聞くことで、ある視覚形態について異なる情緒的内容がありうること、作品の中に自分が着目していなかった視覚形態があることに気づく。つまりこの段階は、作品を協調的にみることの意義が最初に現れる段階と言える。なお、この段階で、鑑賞者自身が視覚形態と情緒的内容を組み合わせて意見を述べることができている場合には、ナビゲイターの問いかけは不要である。実際、第3章において、1・2回目よりも2・3回目の鑑賞会ほど、ナビゲイターの問いかけの数が減少していた。つまり、視覚形態と情緒的内容を網羅的に挙げることは、鑑賞者に求められるファシリテーションであり、美術批評における作品の記述・分析を協調的に行っていくフェーズと言える。

　視覚形態と情緒的内容がある程度そろったら、これらを組み合わせて知識構築を行うフェーズに移る。このフェーズでは、ある視覚形態について、異なる情緒的内容を組み合わせる支援（図中②-1【対比】の支援）、あるいは、似た情緒的内容について、異なる視覚形態を組み合わせる支援（図中②-2【類似】の支援）が必要となる。これは「コネクト」と呼ばれるファシリテーションであり、ナ

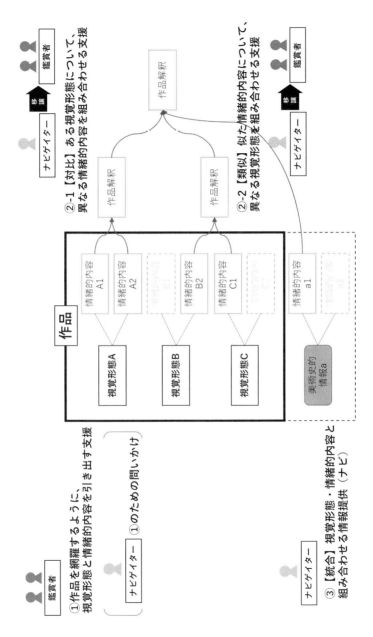

◇図 5-7　結論：対話型鑑賞における知識構築を促すファシリテーション

ビゲイターが行うものであるが、第3章の知見に基づけば、回を重ねるにつれ鑑賞者に移譲されていくファシリテーションである。なお、このときにナビゲイターが行っている支援として、あえて議論の範囲を絞る「フォーカシング」が挙げられる。たとえば、《メイヤー・シャピロの肖像》であれば、大きく分けて人物の表情、人物の姿勢、背景といった視覚形態があるが、それらごとに区切って段階的に議論を進めていくという方法である。これにより、論点がばらつくことなく、鑑賞者が述べる視覚形態・情緒的内容が重なりやすくなり、「その部分について、さきほどこういう意見があったが、私はこう思った」というふうに、鑑賞者同士で意見を重ねやすくなる。

　最後に「インフォメーション」、すなわち美術史的情報の提供である。これは、一般の鑑賞者を想定する場合、美術を専門とするナビゲイターが行う必要のあるファシリテーションと言える。情報提供を行う場合、視覚形態・情緒的内容と組み合わせることを意図してタイミングを図ること、情報提供で終わらず、その情報と、視覚形態・情緒的内容とを使ってさらなる解釈を促すことが求められる（図中③【統合】の支援）。そのためには、その情報を聞いたときに、鑑賞者によって多様な情緒的内容が喚起されるような内容で、作品の中にある視覚形態・情緒的内容の再解釈を引き起こすことができる情報に絞って提供されることが望ましい。つまり、美術史的情報とは、それを使って作品をさらに解釈するための、鑑賞の場に存在しない他者の発話（そこには美術史家の発話、作家自身の発話も含まれる）と考えることができるだろう。タイミングは、ある程度作品をディスクリプション・解釈した上で提供される場合もあれば、あえて鑑賞の冒頭に提供される場合もある。ただし、第4章で明らかになったように、ゴッホの《古靴》など、作品によっては情報提供がなくても、鑑賞者同士で意見を引用し合いながら鑑賞を深めることができる作品も存在することには留意が必要である。

　まとめると、対話型鑑賞において知識構築を促すファシリテーションとは、以下の3点となる。

> ・知識構築の素材として、複数の鑑賞者が、作品をくまなく網羅するように、作品の視覚形態と情緒的内容を挙げる。視覚形態・情緒的内容が十分でない場合、ナビゲイターが問いかける。
> ・ナビゲイターが議論を焦点化し、対話を枠付けた上で、鑑賞者が、出てきた意見をつなぎ、ある視覚形態について異なる情緒的内容を組み合わせる【対比】、または似た情緒的内容について異なる視覚形態を組み合わせる【類似】を駆使して知識構築を深める。
> ・ナビゲイターが、鑑賞者がそれまでに挙げた視覚形態・情緒的内容と【統合】させるための美術史的情報を提供し、さらなる知識構築を促す。

5.3　本書の意義と課題

　最後に、本書の実践的・研究的意義を整理し、今後の課題と展望について述べる。

5.3.1　本書の意義

　1980年代にニューヨーク近代美術館で誕生したと言われる対話型鑑賞は、美術館教育だけでなく、初等中等教育、医療看護教育、そしてビジネスパーソンのトレーニングとしても広く取り入れられるようになってきた。多様な領域で使われる手法となった一方で、対話型鑑賞がもともと持っていた、美術史的な知識の伝達のみを重視した既存の美術館教育に対するオルタナティブとして、鑑賞者の能動性を重視する手法として始められた点、美術館というインフォーマル学習の場で生まれたという点が十分に鑑みられることなく、手法ばかりが独り歩きしている状況にあると言える。

　本書では、多様な領域で実践される対話型鑑賞の事例を押さえた上で、対話を通じて美術作品を鑑賞することがどのような意味を持つのか、幅広い先行研究から理論的な立ち位置を明らかにすることから論を始めた。芸術の認知科学、美術教育学、ミュージアム研究において行われてきた研究から、美術鑑賞において認知と情動がともに動員されること、鑑賞は学習だけでなく創造と触発に

つながること、美術鑑賞能力は段階を追って発達し、発達段階の後半では美術
史の文脈を踏まえて作品を創造的に解釈することができるようになること、を
確認した。そして、学習科学における知識構築の概念を援用しながら、対話型
鑑賞で起きている現象を「視覚形態」と「情緒的内容」の組み合わせによる知
識構築であると捉えることとした。鑑賞者同士のファシリテーションおよびナ
ビゲイターによる美術史的情報の導入に関する実証研究により、対話型鑑賞に
おいて知識構築を促すファシリテーションについて一定の示唆を得ることがで
きたと考えている。

　実践的には、対話型鑑賞のファシリテーションの要は、ナビゲイターが問い
かけることにあると捉えられてきた（cf: 鈴木2019）。VTSがアメリカを中心に
大きく普及したのも、シンプルな問いかけを行うことで鑑賞者の思考を深め
ることができるとの研究知見に基づくものであった（Housen 2002; ヤノウィン
2015）。方法論をシンプルにしたことにより普及可能性が高まったのはたしか
である。一方で、過度な単純化は手法の独り歩きと成果の玉石混交を生む。本
書により、問いかけることはあくまでファシリテーションの一部であり、問い
かけないこと、議論を枠付けること、「美術史的情報」を提供すること、といっ
た問いかけ以外のナビゲイターの支援に加え、鑑賞者同士で「視覚形態」と「情
緒的内容」を結びつけて新たな知識を構築するという、鑑賞者同士で協調的に
行うファシリテーションも含めた形で、鑑賞を深めるための原則を見出すこと
ができたことは成果と言える。

　美術鑑賞において「美術史的情報」を提供するかどうかは、個人の自由な感
性を重視するか、美術の文化や専門性を重視するか、という、美術教育・美術
館教育の中で繰り返される論点の一つであった。美術の文化を重視する鑑賞教
育は知識伝達的なものになりがちであり、対話型鑑賞はどちらかと言えば、個
人の自由な感性を重視する方法論として捉えられる傾向にあった。本書により、
対話型鑑賞において「さらなる解釈を促すための情報提供」「鑑賞の場にいな
い他者の発話」という視点を得たことで、知識伝達か自由な対話かの2択でな
く、情報提供により作品に関する知識構築を行うという議論を行うことができ
た。北野諒が述べたように、自由な対話（開かれ）でもなく、知識伝達（閉じ
られ）でもなくその間、すなわち「半開きの対話」（北野2013）である。本書は、

美術鑑賞をめぐる二項対立を解消するための一助となる知見を提供しており、ある意味で対話型鑑賞を美術の文化に載せ直すことができたのではないかと考えている。

5.3.2　対話型鑑賞のこれから

　本書は多くの検討すべき課題を積み残している。対話型鑑賞のこれからに向けて、最後に今後の課題と展望を述べる。

(1) 本書の課題

　本書の積み残している課題は大きく3点にまとめられる。

　第1の課題は、鑑賞者の社会文化的背景を考慮した研究を行うことができていない点である。これは、本書の実証研究が一つのフィールドにおける鑑賞ワークショップのケーススタディであることによる課題でもある。実証研究では、美術大学において一般参加者向けに実施された鑑賞ワークショップを研究対象とした。対話型鑑賞は、美術館や初等中等教育の現場でも広く行われるようになっている。比較的広く行われている小中学校の図工美術の授業ではなく、美術大学での演習授業の一環で、大人の鑑賞者に対する実践を研究対象としたことは、実践者間でこれまで是非が議論されてきた情報提供という視座を含めるには適切であったと考えられる。ハウゼンの博士論文によれば、美的発達段階は年齢とともに発達するものの、大人の鑑賞者では鑑賞経験によって個人差が大きいことが指摘されている（Housen 1983）。美術館でのギャラリートークではなく、学内の教室での鑑賞会であった点も、展示室にある別の作品や無関係の鑑賞者の存在など、鑑賞のディストラクターになりうるものを捨象して、純粋に対話型鑑賞で起きているプロセスを取り出すことができた点で有効であったと考えられる。

　研究フィールドを選んだからこその意義がある一方で、本書で得られた知見が別の文脈でも適用可能かどうかは慎重に検討する必要がある。ヤノウィンが美術史的情報の提供をすべきでないと明確に述べているのは、VTSが基本的に初等中等教育段階の児童生徒を対象として想定し、学校教育の授業の中で、視覚的思考を身につけることをねらったためである（ヤノウィン2015）。別の文

脈で対話型鑑賞を取り入れる際には、実践が取り入れられるねらいをしっかりと意識する必要があるだろう。

　また、本書の実証研究では、対話型鑑賞における知識構築のプロセスを分析するため、1作品を鑑賞する30分前後の鑑賞セッションを単位として、鑑賞者およびナビゲイターの発話を主たるデータとして実証研究を行った。これにより、作品の視覚形態と情緒的内容を組み合わせた協調的な知識構築としての対話型鑑賞を分析することが可能になったが、一方で、鑑賞セッションを通じて鑑賞者個人にどのような変化があったか、個人を単位として分析を行うことができていない。たとえば、その個人はどのような性別、年齢、属性を持った人物であるか、彼ら彼女らの社会文化的背景を考慮することができていない。親子が描かれた作品で、子どもを持つ大人の意見と、描かれた子どもと同年代の子どもの意見は、言っていることが同じでも鑑賞の場における意味が大きく異なる場合がある。また、ナビゲイターが学芸員や教員ではなく学生であったこと、鑑賞者に学生ナビゲイターよりも年上の大人が多く含まれたことによって、鑑賞の中での関係性が変化した可能性もある。クラウリーらが指摘しているとおり、今後、美術館を含むミュージアムの学習研究として、社会文化的背景を含めた対話を研究することが必要となろう（クラウリー・ピエロー・クヌットソン 2016）。

　社会文化的背景を含めた対話型鑑賞研究において、ミュージアム研究の知見も踏まえると、今後考慮が必要となるポイントのひとつは、時間であろう。30分の鑑賞セッションの対話の研究の時間軸を、数日あるいは数ヶ月に延ばすということである。社会文化的背景を含めた研究として、ミュージアムにおける家族の対話など短いスパンで鑑賞者の変化を確認する実証研究はすでに行われている（cf: Knutson & Clowley 2010）。一方で、鑑賞者の社会文化的背景を含めながら比較的長い時間の中で鑑賞を捉える研究は多くない。対話型鑑賞は基本的に数十分の鑑賞セッションからなるが、美術鑑賞によって現れる変化は、その鑑賞セッションの中だけで起きるものではない。上野行一が「探究型鑑賞」（Inquiry Based Appreciation）（上野2020）という言葉を使っているように、高校教員である南洋平の授業で高校生が《アテネの学堂》について探究したように（南2021）、数ヶ月のプロジェクトとして、作品について探究していく中で、

作品の解釈が深められるとともに、鑑賞者の意識や行動、大げさには、世界の見え方が変化することも起こりうるのではないか。その中では、作品の美術史的背景を調査するといった活動も自然と含まれてくることだろう。たとえばACOPは、1年間をかけた大学初年次向けの鑑賞教育プログラムであり、学生が作品について調査し、何十回もの鑑賞セッションを繰り返すことでナビゲイターとしてのスキルを身につけることが企図されている。これを、1年間をかけたプロジェクト型学習として捉えると、見えてくるものは変わってくるだろう。時間を考慮に入れることにより、鑑賞者が芸術作品をどのように解釈するか、から、芸術作品が人をどのように変化させるのか、というふうに、視点を転換することができる可能性がある。

　第2の課題は、個別の作品に基づいた対話のありようを明らかにすることである。本書の実証研究では、異なる作品に関する鑑賞セッションを分析することで、作品間に共通するファシリテーションの原則を明らかにしていった。しかし、美術作品は時代によっても国によっても、媒体もフォルムも様式も非常に多様である。実証研究で取り上げた2011年と2017年のACOPの鑑賞セッションで用いられた作品は、近代以降の美術作品が大半を占めていた。これは美術史上、近代の作品においてはじめて、アーティスト自身によって、描く対象と描き方にさまざまな意味が込められたため、対話型鑑賞に向く（まず視覚形態をもとに情緒的内容を深めていくという戦略が通用する）作品がそもそも多かったからとも考えられる。美術作品は多層的な文化的背景を含むため、作品によって鑑賞体験もその支援の仕方も異なる可能性がある。

　対話の中で生起する内容が作品によって異なることは、いくつかの実証研究の中でも垣間見られるところである。たとえば、対話を通じて鑑賞することにより、《メイヤー・シャピロの肖像》における青い背景と、メイヤー・シャピロという人物の持つ深い知性が関連してみえることがある。《ぼくの両親》で、キャビネットの上に置かれた花瓶と鏡が、老いた両親の姿と重なることがある。言語だけのやりとりでなく、作品という視覚形態も媒介したからこそ、作品に基づくメタファーやアナロジーの広がりを捉えることができるとも言えるのではないか。芸術の認知科学研究として、田中吉史は、美術の初心者が2人組でゴッホ《夜のカフェテラス》とシスレー《夏の風景》を鑑賞したときの発話内

容をテキストマイニングし、その傾向の違いを分析している（田中2018）。鑑
賞能力の発達によって、美術作品を鑑賞する際に何を好むかの重点が、描かれ
た主題から表出へ、そして媒体・フォルム・形式へと移り変わっていくとの指
摘はマイケル・パーソンズによるものだが（パーソンズ1996）、単純に、何が描
かれているかがわかる具象絵画と、現代美術に通じる抽象絵画では、鑑賞の仕
方は大きく異なる。表現内容が抽象化するほど、画面に描かれていないもの、
作品のコンセプトや美術史上の位置づけが重要性を増してくる。対話型鑑賞を
複数の作品間で一般化せず、個々の作品で語りうることについて、作品ごとの
対話の特性を明らかにすること、ひいては豊かな対話が生まれやすい作品とは
どのようなものかについて検討することが必要だろう。

　対話型鑑賞という方法論を研究することには、言語で捉えられる範囲で鑑賞
を取り扱っているという根本的な限界がある。本書では、学習科学における知
識構築という視点に基づいて、対話型鑑賞場面における発話に着目した実証研
究を行った。芸術の認知科学研究では、アイトラッキングや脳科学的な指標も
用いられて情動を直接明らかにするような研究が行われているところであり、
言語を用いて研究することには、かなりの限界があると言わざるをえない。一
方で、言語を用いるからこそ、自身の発話を他者と共有し、他者の発話を聞い
て、メタファーやアナロジーなど、他者が述べる情緒的内容から想起される比
喩や類推を駆使して鑑賞を行っていくやりとりを捉えることができたとも考え
られる。

　第3の課題は、対話型鑑賞において構築される知識とは何か、という点であ
る。本書では知識構築のプロセスに焦点を当てて研究を行ったため、対話型鑑
賞によって構築される「知識」とは何か、十分に明らかにすることができてい
ない。大島律子らによる知識構築の理論では、学習者間の相互作用やプロセス
に重点が置かれており（大島・大島2010）、そもそもそこで構築される知識とは
何かについての議論が十分でないためでもある。本書では、鑑賞において認知
と情動がともに動員される芸術作品について、知識構築の視点から研究するこ
とで、視覚形態と情緒的内容を組み合わせていくプロセスとして、美術領域に
おける知識構築の特徴の一端を明らかにすることができた。一方で、鑑賞セッ
ションのデータからは、複数の解釈を組み合わせて作品に関する新たな知識を

構築するプロセス（鑑賞における創造性と言ってもよいだろう）や、それを促すファシリテーションまでは明らかにすることができていない。

　学習科学における知識構築の研究では、ある学習内容について複数の視座が出てきたあとに起こる視座の交渉や統合といった高次のプロセスがあることが示されている。実証研究で捉えることができたのは、コネクト・サマライズといった形での他者の発話の引用までであった。たとえば知識構築を支援するシステムのKnowledge Forumには、「私の理論」「理解する必要があること」など、他者の発話をどのような意味で引用するかについての支援がある（スカーダマリア・ベライター 2016）。鑑賞における美的発達段階の研究では「再構成の段階」として、作品の意味を再構成するような鑑賞プロセスが最高位の第5段階に置かれている（Housen 1983）。それぞれの発話の意味をより深く捉えた上で、高次の知識構築プロセス、あるいは、美的発達段階における高次の段階を目指すようなファシリテーションを明らかにすることが望まれる。

　なお、芸術における知識が、他領域における知識とは性質が異なる可能性も多分にある。デューイは『経験としての芸術』で、「芸術において知識は知識以上のものになる」と述べる（デューイ 2010, p.360）。芸術が知識以上のものになりうるのは、芸術が情動を含み込んでいるためであると思われる。

　近年「アート思考」として、先のみえない現代社会において、アーティストのように発想し、自分なりのものの見方を創造することが必要であるという言説が広がっている（cf. 末永2020）。しかし、実証研究でも明らかにできていないように、たとえば対話型鑑賞の中で、ある美術作品について、まだ世の中で語られたことのない全く新しい作品解釈が生まれることは多くない。たいていの作品解釈は、過去にその作品を鑑賞したことのある人たちによってすでに語り尽くされており、新たな知識を創造することは決して容易ではない。そんな中で、芸術における知識とは何か、アート鑑賞によって創造される知識とは何か、どのようにそれは生まれるのか、明らかにすることが求められるだろう。

(2) 今後の展望

　最後に、本書の知見を踏まえた今後の展望について2点述べる。

　第1に、鑑賞における時空間的な制約を乗り越えるためのICTの活用であ

る。2020年からの世界的な新型コロナウイルス感染症拡大により、世界中の美術館が一時閉館を余儀なくされるなど、美術館を訪れて実物の美術作品を鑑賞するだけが美術鑑賞とは言えなくなってきている。なお、美術館での実物による対話型鑑賞と、教室での複製品による対話型鑑賞の効果を比較した研究では、どちらの条件でも対話型鑑賞が鑑賞時間を延ばす（美術館と教室の違いはない）ことが明らかになっており（Ishiguro et al. 2019）、ICTを活用するからといって対話の意義が減ることはないと言えよう。実際、東京藝術大学大学美術館におけるロボットを介した遠隔鑑賞プログラムや、ヨコハマトリエンナーレ2020におけるオンライン会議システムを利用したボランティアガイドなど、美術鑑賞におけるICTの活用は急速に広がっている。筆者らも、オンラインとオフラインを組み合わせた鑑賞ワークショップの実践研究を行っているところである（平野ほか2022）。

　ミュージアム研究では、来館者研究（visitor studies）という呼称が示しているように、基本的にミュージアムに物理的にやってくる来館者を対象に研究が行われてきた。ミュージアムの外で行われる教育普及活動はアウトリーチと呼ばれ区別されており、本来の活動はミュージアムの中にあるという意識があった。今後は、ミュージアムの体験をミュージアムの「内」とミュージアムの「外」で切り分けること自体が意味を持たなくなる可能性がある。コロナ以前から、Google Arts & Cultureなど美術館のデジタル・アーカイブは構築されてきたが、これをどのように美術鑑賞のプログラムに活用していくかがいよいよ問われている。本書の知見は人々の対話というアナログな場面を扱っており、ICTを活用した場面でもおおむね適用可能と思われるが、ICTを使った際のファシリテーションの特徴を明らかにすることも今後求められる。臼井昭子らによる教育工学的な研究も参考になろう（cf: 臼井・佐藤2017; 臼井ほか2018）。

　ここには、美術鑑賞のワークショップとして対話型鑑賞とは別系統で広がりを持ってきたアートゲーム（ふじえ2003）の考え方を応用できる可能性がある。アートゲームは、作品図版を縮小したカード形式により、鑑賞者がさまざまなゲームを行うことにより、美術鑑賞への関心を高めるためのものであった。マッチングやロールプレイング、シミュレーションなど、さまざまな「型」のゲームがすでに開発されてきており、ここにICTが組み合わさることで、多様な

鑑賞プログラムが開かれる可能性がある。

　第2に、現代美術・アートプロジェクトの実践の中に対話型鑑賞を織り込むことで、美術の真正な実践と美術教育を接続することである。これは、美術鑑賞を美術の文化の中に位置づけることであり、鑑賞と制作をつなぐこととも言えるだろう。これまで、学校の美術教育の中で制作と鑑賞をつなぐと言うと、10年にわたり中学校を美術館に変えてしまうプロジェクトを行った中平千尋の「とがびアートプロジェクト」（中平2014）のような例外を除いては、基本的には子どもが制作した作品を相互鑑賞するという取り組みが大半であった（cf: 竹内2008）。これを、現代美術の真正な実践の中に取り入れるということである。

　現代美術には、タイの農民たちにミレーの《落ち穂拾い》の複製画を見せて対話させるアラヤー・ラートチャムルーンスックの映像作品や、さまざまな文化的背景を持つ鑑賞者グループがレンブラント《夜警》を鑑賞している様子を捉えたリネケ・ダイクストラによる《Night Watching》という映像作品がある。これらの現代美術作品は、作品を前にしながら複数の鑑賞者が対話するという形式が対話型鑑賞と類似しており、鑑賞そのものを作品化している試みとも言える。これは、ある種の現代美術において鑑賞者の参加が不可欠であること、鑑賞する行為そのものが創造的であることを示しているとも言えるだろう。

　筆者らは、都市型アートプロジェクトの一つである「六本木アートナイト」において、対話型鑑賞を取り入れたガイドツアーのプログラムを開発してきた（平野・会田2016）。同様に、対話型鑑賞を取り入れたボランティアによるガイドツアーが、「受け止める・深める・オーナーシップ」をテーマとした「あいちトリエンナーレ2019」ラーニング・プログラムとして行われたほか、里山型アートプロジェクトの最古参である「大地の芸術祭」でも、コロナ禍を機に、公式ガイドツアーの中に対話型鑑賞の考え方を取り入れる試みが行われた（あいちトリエンナーレ実行委員会2020; 京都芸術大学アート・コミュニケーション研究センター 2021）。アートプロジェクトでは、作家とともにボランティアが作品制作に携わることも多く行われており、現代美術においてはとくに、作品が必ずしも作家自身の手だけによるものではなくなっている。中平千尋のとがびアートプロジェクトにおいても、初期は作家の作品を借りてくる方式であった

ものの、中学生とともに作品をつくっていく方式に変わっていったという（中平2014）。

　現代美術では、表現そのものだけでなくそれを通じたコンセプトの提起、あるいはそれが社会にもたらす意義（e.g. ソーシャリーエンゲージドアート）がより重視されるようになっており、そこでは、作家と鑑賞者の間、つまり表現と鑑賞の間にあった境界線は融解し、連続的なものになっているとも言える。デューイは『経験としての芸術』において、芸術の制作と芸術の鑑賞は本質的に同一であり、鑑賞者が、作家が芸術作品を制作するに至ったプロセスを追体験することが、鑑賞の本質であるとも述べている（デューイ2010）。アートプロジェクトにおいては、対話型鑑賞によるガイドツアーの中で、作品を制作した芸術家自身が対話の場に居合わせることもある。こうして、対話型鑑賞が現代美術の実践に織り込まれることで、デューイが述べる美術の制作と鑑賞の全体性が回復されるとも言えるし、石黒千晶らが示したように、鑑賞が次なる芸術創造への触発を開く可能性もあるだろう（Ishiguro & Okada 2018）。

おわりに

　最後に、本書で述べてきたことを少し踏み出て、本書を踏まえた芸術と学習に関する今後の展望を述べて、結びに代えることとしたい。本書で結論づけたような豊かな対話型鑑賞を経験した人が、世の中に多数存在するようになったら、つまり、アート・コミュニケーションがさらに一般化したら、という、半ば思考実験でもある。

　筆者がボランティア育成に携わった「あいちトリエンナーレ2019」は、愛知県の事業であり、2010年当初から教育普及が開催目的の一つとして明確に位置づけられていた。2019年からは現代美術の動向を踏まえて教育普及からラーニングへと呼称を変え、エデュケーターをラーニングキュレーターとして位置づけなおした。作品を中心に、アート・ワールドと一般の人々とが関わり合う場をつくるラーニングはアート・コミュニケーションの本丸であり、本書の今後の展望としても述べた美術の真正な実践と美術教育のクロスオーバーとも言えるだろう。

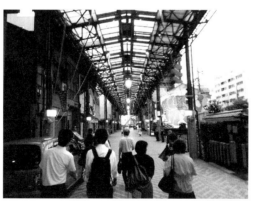

◇図6-1　あいちトリエンナーレ2019　ボランティアによるガイドツアー

　くしくも、「あいちトリエンナーレ2019」は、ジャーナリストの津田大介により「情の時代」というテーマが設定されていた。開幕後に起きた《表現の不自由展・その後》問題をはじめ、まさに「作品」をめぐる「情報」の分断によ

り過剰な「情動」が喚起された観衆により、さまざまな問題が起こり、一部の問題は、芸術祭が終わった後まで継続した。対話が問題を解決するわけではない。しかし、本来こうした場面にこそ、作品を中心に対話することの意義や必要性があったはずである。

　ただし、同展に出展されていた作品は、報道にも数多く取り上げられた《平和の少女像》（第二次世界大戦中の朝鮮半島における従軍慰安婦を表現したと言われる彫像）や《遠近を抱えて part 2》（昭和天皇の写真を焼く様子を捉えた映像作品）など、まさに社会的な文脈を持った作品であり、鑑賞者の主義主張によっても捉え方が大きく変わるもので、純粋に対話だけでは鑑賞することができない作品群であった。本書で提唱した、作品の視覚形態と情緒的内容を整理し、必要に応じて情報を提供し、知識を構築していく対話型鑑賞のスタイルだけでは、太刀打ちできなかった可能性もある。それは、鑑賞のために、個人の深いところにある価値観をも表出することが求められるためである。美術館における一期一会の鑑賞の場で、個人の価値観を表出するのは困難であろう。本書の課題として挙げた、鑑賞者の社会文化的な背景を考慮した鑑賞、個々の作品の特性に応じた鑑賞、といった視点がまさに求められていたのが、あいちトリエンナーレ2019であったと言える。ここでは、対話型鑑賞だけでない、新たな鑑賞のあり方が求められる可能性がある。実際、《表現の不自由展・その後》の再開にあたっては、議論の論点整理パネルの作成、ツアー形式の鑑賞フローなど、ラーニングチームが重要な役割を果たしたことが知られている（美術手帖2020）。

　「あいちトリエンナーレ2019」の報道がそうであったように、芸術はよくわからない、とくに現代美術はわからない、と言われることは多い。それは、現代アートが、西洋美術史を理論的・歴史的基盤とする芸術の専門家コミュニティとしての「アート・ワールド」（ダントー2018）の文化と実践を前提にしているためであり、一般の鑑賞者の多くはそうした文化と実践を共有していないためである。そのような中で、対話型鑑賞は、アートをより身近に感じるための、方法論のひとつとして紹介される。対話型鑑賞は、アートは難しくない、初心者であっても対話を通じて鑑賞することで、誰でも作品を楽しむことができる、というふうに語られることも多い。本書の知見を踏まえて言えば、筆者には、

アートは難しくないと言い切ることはできない。現代アートはたしかに難解である。しかし、豊かな対話型鑑賞を複数回経験することで、難解な現代アートにも向き合うための態度を醸成することはできる、とまでなら言うことができるかもしれない。

　筆者らは、アートプロジェクトのボランティア育成の中で、「対話型鑑賞はアート鑑賞の方法論である以前に、アートに対する考え方・態度である」と伝えることにしている。鑑賞とは作家の意図や美術史における正統な解釈といったただ一つの答えを当てるゲームではなく、作品を通じてその人（たち）なりの意味を構築することである。そのためには、まず作品をよくみることが必要であるし、他者の意見を聴くことも必要となる。時には、曖昧さやわからなさを受け入れることも求められる。こうした考え方・態度を踏まえずに、対話型鑑賞という方法論だけを取り入れると、「作品にまつわる情報は伝えなくてよいのか」「自由に意見を言い合うだけでいいのか」といった、ある種の的はずれな批判につながってしまう。

　あいちトリエンナーレ2019で非難が集中した作品を、果たしてどれだけの人が「みて」いただろうか。展示自体は開幕後数日でいったん中止となったため、作品そのものをみることができた人はごく少数であったはずである。対話型鑑賞的な考え方・態度を身につけた人が増えてくれば、ある美術作品について断片的な情報をもとに自身の意見を述べるだけでなく、作品を媒介として、異なる他者と意見を交わすことができるのではないか。対話型鑑賞を複数回経験することを通して、自分にとってはわからないものであったとしても、他者にとってはそうではないかもしれないことを想像し、わからなさを受け入れる態度を育むことはできるのではないか。それこそが対話であろう。

　その後の2021年、筆者は「大地の芸術祭」を運営するNPO越後妻有里山協働機構のスタッフに向けて対話型鑑賞について研修をさせていただく機会を得た。ちょうどコロナ禍により、予定されていた第8回の会期を2022年に延期することが決まったタイミングであった。NPOの羽鳥めぐみ氏によると、多くの人を集めるブロックバスター型のツアーが難しくなったときに、鑑賞者にどのような経験をしてもらうかをあらためて検討した結果、対話型鑑賞について学ぶ機会を持つことを決めたという。京都芸術大学アート・コミュニケーショ

ン研究センター（当時）の春日美由紀氏と連携し、オンラインと対面を組み合わせて、大地の芸術祭のアート作品を実際にファシリテーションする機会を通じて、スタッフ自身が作品をよくみて対話する機会を作ることができたと考えている。

　本書で示した原則が、美術作品を介した対話を行おうとする人々のささやかな指針になることを信じて、ここでいったん筆を置くこととする。

謝辞

　本書を書き上げるにあたり、多くの方々にお世話になった。

　まず、研究フィールドを提供してくださった福のり子先生、伊達隆洋先生を
はじめとする京都芸術大学アート・コミュニケーション研究センターの教職員
およびアート・プロデュース学科の学生のみなさんに感謝したい。先生方だけ
でなく、実証研究で関わりを持った卒業生と一緒に仕事をさせてもらう機会も
出てきており、とても頼もしく感じている。

　本書は筆者が東京大学大学院学際情報学府に提出した博士論文をもとにして
いる。博士論文の審査をいただいたのは、東京大学の山内祐平先生、岡田猛先生、
石崎雅人先生、関西大学の水越伸先生、北海道大学の奥本素子先生である。岡
田猛先生には、アートを研究することのおもしろさと難しさを教えていただい
たし、石崎雅人先生には、研究の方法論について厳しくも優しくご指導いただ
いた。水越伸先生は博士論文審査中に大学を移られたが、私が学際情報学府に
進学したきっかけは大学生のときの水越先生の授業であり、最後までご指導い
ただくことができて感謝している。奥本素子先生は、以前から研究関心が近く、
私が修士の頃から研究会に呼んでいただくなど大変お世話になってきた。そし
て、修士・博士を通じて長らく在籍させていただいた指導教員の山内祐平先生
と山内研究室のみなさんには、感謝の言葉もない。近著の『学習環境のイノベー
ション』（東京大学出版会、2020年）は、山内研究室の近年の研究をまとめなが
ら、それを素材として学習環境デザイン論をアップデートする内容になってお
り、大きな知的刺激を受けた。

　本書の3章・4章を構成する投稿論文の共著者である三宅正樹さんと安斎勇
樹さんにも感謝したい。三宅さんは修士課程からの同期として、学習科学の視
点を持ちながら、初期のACOPでの研究と実践に付き合ってくれた。安斎さ
んは、博士課程のメンターとして、ワークショップのファシリテーションの視
点から研究へのアドバイスをくださった。

　勤務先である内田洋行教育総合研究所の同僚は、個別に名前を上げることは
できないが、博士課程の在籍期間、不在にすることも多かった私の仕事を陰に

陽にフォローしてくれた。あいり出版の石黒様には、単著の経験のない私の博士論文に目を留めていただき、「まずは思うように書いてみてください」と後押ししてくださるなど、出版にむけた調整をくださったことを感謝している。

　私は、2006年の大学卒業後に山内研究室の修士課程に在籍し、2008年に修了した後は企業に所属しながら、業務の傍らで「野良研究者」として対話型鑑賞ワークショップの企画や研究論文の執筆を続けてきた。2017年に思い立って、あらためて山内研究室の門を叩いて博士課程に舞い戻り、6年越しで書き上げたのが、本書のもとになった博士論文である。ずいぶん遠回りをしてきたものだと感じるが、その遠回りがあったからこそACOPや対話型鑑賞に出会うことができたし、ここに挙げた方々にお世話になることができたと思うと、遠回りも悪いものではない。修士課程を修了してから、働きながら対話型鑑賞と出会い、実践や研究を行う中で実践者の悩みを知り、そうした人たちの役に立つことはできないかと、博士課程に再入学するという、人からすれば少し変わったキャリアであろう。博士論文の仕上げには思ったよりも長い時間がかかってしまったが、本書を通じてようやく、これまでに出会ってきたみなさまにお返しができることを嬉しく思っている。もちろん、本書だけで対話型鑑賞のファシリテーションのすべてが明らかになっているものではなく、不足があるとすれば筆者が責を負うべきものである。広く読んでいただき、忌憚のないご意見を求めたいとも思う。

　最後に、妻に感謝したい。美術科の教員であり、過去に東京で開催された対話型鑑賞のイベントでは、スタッフとして運営を手伝ったり、手作りの焼き菓子を差し入れてくれたりもした。私が博士課程への再入学を検討していることを内緒にしていた（受かってから伝えようと思っていた）ことを長らくネタにしており、博士課程在学中は「いつまで学生なの？」と言いながらも、静かに見守ってくれていたことを感謝している。

<div style="text-align:right">

2023年春　桜の季節を待つ神奈川の自宅にて

平野　智紀
</div>

参考文献

縣拓充, 岡田猛. (2013). 創造の主体者としての市民を育む「創造的教養」を育成する意義とその方法. 認知科学, 20 (1), 27-45.

縣拓充. (2020).「表現」と「創造」それぞれの本来的意味と差異. 美術教育学：美術科教育学会誌, 41, 1-15.

あいちトリエンナーレ実行委員会 (2020) あいちトリエンナーレ 2019 開催報告書. Retrieved from: https://aichitriennale2010-2019.jp/archive/item/at2019_report.pdf (2021/10/31 閲覧)

An, H., Shin, S., & Lim, K. (2009). The effects of different instructor facilitation approaches on students' interactions during asynchronous online discussions. *Computers & Education, 53* (3), 749-760.

安斎勇樹, 森玲奈, 山内祐平. (2011). 創発的コラボレーションを促すワークショップデザイン (教育実践研究論文). 日本教育工学会論文誌, 35 (2), 135-145.

安斎勇樹, 青木翔子. (2019). ワークショップ実践者のファシリテーションにおける困難さの認識. 日本教育工学会論文誌, 42 (3), 231-242.

安斎勇樹, 東南裕美. (2020). ワークショップ熟達者におけるファシリテーションの実践知の構造に関する記述研究. 日本教育工学会論文誌, 44 (2), 155-174.

アメリア・アレナス . (1998). なぜ、これがアートなの？ 淡交社.

アメリア・アレナス . (2001). みる・かんがえる・はなす 鑑賞教育へのヒント . 淡交社.

Bereiter, C. (2002). *Education and Mind in the Knowledge Age*. Routledge.

美術手帖. (2020).「ミュージアム・エデュケーター」があいトリで果たした役割。会田大也に聞く「ラーニング」の重要性. Retrieved from: https://bijutsutecho.com/magazine/interview/21252 (2021/10/31 閲覧)

Burnham, R., & Kai-kee, E. (2011). *Teaching in the Art Museum: Interpretation as Experience*. Getty Publications.

Chan, C. K., & van Aalst, J. (2018). Knowledge building: Theory, design, and analysis. In *International Handbook of the Learning Sciences*, 295-307. Routledge.

Chatterjee, A. (2004). The neuropsychology of visual artistic production. *Neuropsychologia, 42* (11), 1568-1583.

Chen, B., & Hong, H. Y. (2016). Schools as knowledge-building organizations: Thirty years of design research. *Educational Psychologist, 51* (2), 266-288.

Crowley, K., Pierroux, P., & Knutson, K. (2014). The museum as learning environment. In *the Cambridge Handbook of the Learning Sciences, 2nd Edition*, 461-478. (縣拓充, 岡田猛訳. ミュージアムにおけるインフォーマルな学習. 大島純, 森敏昭, 秋田喜代美, 白水始監訳. 学習科学ハンドブック第 2 版第 2 巻, 北大路書房, 2016, 185-198.)

Danto, A. C. (2013). *What Art Is*. Yale University Press. (佐藤一進訳. アートとは何か：芸術の存在論と目的論. 人文書院, 2018.)

伊達隆洋. (2009) 鑑賞教育プログラム「ACOP」考. アート・コミュニケーションプロジェクト報告書, 2008, 25-34.

DeSantis, K., & Housen, A. (2001). *A brief guide to developmental theory and aesthetic development*. New York, NY: Visual Understanding in Education.

De Santis, S., Giuliani, C., Staffoli, C., & Ferrara, V. (2016). Visual Thinking Strategies in Nursing: a systematic review. *Senses and Sciences, 3* (4). 297-302.

Dewey, J. (1934). *Art as Experience*. Minton, Balch & Company. (栗田修訳. 経験としての芸術. 晃洋書房, 2010.)

Eckhoff, A. (2013). Conversational pedagogy: exploring interactions between a teaching artist and young learners during visual arts experiences. *Early Childhood Education Journal, 41* (5), 365-372.

Eisner, E. W. (1972). *Educating artistic vision*. Macmillan. (仲瀬律久訳. 美術教育と子どもの知的発達. 黎明書房, 1986.)

Eisner, E., & Day, M. D. (2004). Introduction to handbook of research and policy in art education. In *Handbook of Research and Policy in Art Education*, 9-16. Routledge.

遠藤育男, 益川弘如, 大島純, 大島律子. (2015). 知識構築プロセスを安定して引き起こす協調学習実践の検証 (教育実践研究論文). 日本教育工学会論文誌, 38 (4), 363-375.

Feldman, E. B. (1967). *Art As Image and Idea*. SP. Gustami. New Jersey: Pretince-Hall Inc.

ふじえみつる. (2003). 美術鑑賞教育の一つとしてのアート・ゲームについて. 愛知教育大学研究報告, 52, 205-213.

深澤悠里亜. (2017). アートカードを使用した鑑賞法の研究―アートカードの分析と使用法の考察―. 美術教育学研究, 49 (1), 337-344.

福のり子, 伊達隆洋. (2015). 翻訳者あとがき：VTS と日本の「対話型鑑賞教育」. 京都造形芸術大学アート・コミュニケーション研究センター訳. 学力をのばす美術鑑賞：ヴィジュアル・シンキング・ストラテジーズ. 淡交社. 2015. 224-237.

福のり子, 伊達隆洋, 森永康平. (2020) アートの視点がこれからの医学教育を変える？ 対話型鑑賞で鍛える「みる」力. 医学界新聞 2020 年 7 月 13 日号.

Franco, L. A., & Montibeller, G. (2010). Facilitated modelling in operational research. *European Journal of Operational Research, 205* (3), 489-500.

Gardner, H. E. (1999). *Intelligence reframed: Multiple Intelligences for the 21st Century*. Hachette UK. (松村暢隆訳. MI: 個性を活かす多重知能の理論. 新曜社, 2001.)

Gergen, K. J. (1999). *An invitation to social construction*. Sage. (東村知子訳. あなたへの社会構成主義. ナカニシヤ出版, 2004.)

Gilkison, A. (2003). Techniques used by 'expert' and 'non‐expert' tutors to facilitate problem‐based learning tutorials in an undergraduate medical curriculum. *Medical Education, 37* (1), 6-14.

Goldman, S. R., & Scardamalia, M. (2013). Managing, Understanding, Applying, and Creating Knowledge in the Information Age: Next-Generation Challenges and Opportunities. *Cognition and Instruction, 31* (2), 255-269.

Goodman, N. (1978). *Ways of worldmaking*. Hackett Publishing. (菅野盾樹訳. 世界制作の方法. ちくま学芸文庫, 2008.)

Halverson, E. R., & Sheridan, K. (2014). Arts education and the learning sciences. In *the Cambridge handbook of the learning sciences, 2nd Edition*, 626-648. (佐川早季子, 荷方邦夫訳. 芸術教育と学習科学. 大島純, 森敏昭, 秋田喜代美, 白水始監訳. 学習科学ハンドブック第2版第2巻. 北大路書房, 2016, 87-103.)

濱口由美, 三屋ミキ, 津嶋美穂, 中村夏樹, 吉村遼. (2012). 鑑賞学習教材としてのアートカードの意義と可能性. 福井大学教育実践研究, 36, 43-54.

林容子. (2020). アートリップ入門：認知症のうつ・イライラを改善する対話型アート鑑賞プログラム. 誠文堂新光社.

Hein, G. E. (1998). *Learning in the Museum*. Routledge. (鷹野光行監訳. 博物館で学ぶ. 同成社, 2010.)

平野智紀, 三宅正樹. (2015). 対話型鑑賞における鑑賞者同士の学習支援に関する研究. 美術教育学：美術科教育学会誌, 36, 365-376.

平野智紀, 会田大也. (2016). 大都市型アートプロジェクトへの"地域"の導入について 六本木アートナイト2015ガイドボランティア養成の実践. 美術教育学：美術科教育学会誌, 37, 375-386.

平野智紀, 安斎勇樹, 山内祐平. (2020). 対話型鑑賞のファシリテーションにおける情報提供のあり方. 日本教育工学会論文誌, 43 (4), 285-298.

平野智紀, 鈴木有紀. (2020). 対話型鑑賞の問いかけ「どこからそう思う？」の意味の考察：「どうしてそう思う？」との比較から. 美術教育学：美術科教育学会誌, 41, 275-284.

平野智紀, 原泉, 岡本麻美. (2022). 対面とオンラインを組み合わせた美術館教育プログラムの実践～山口県立美術館と山口情報芸術センターの連携～. 第44回美術科教育学会東京大会講演論文集, 2106.

広石英記. (2006). ワークショップの学び論：社会構成主義からみた参加型学習の持つ意義. 教育方法学研究, 31, 1-11.

Hmelo-Silver, C. E., & Barrows, H. S. (2008). Facilitating Collaborative Knowledge Building. *Cognition and instruction*, 26 (1), 48-94.

本間美里, 松本健義, 新関伸也. (2013). 対話による鑑賞授業における子どもの意味生成過程―知覚・語り・経験に着目した記述の試み. 大学美術教育学会誌, 45, 359-366.

本間美里, 松本健義. (2014). 対話による鑑賞授業における学習過程の触発性について. 美術教育学：美術科教育学会誌, 35, 457-470.

Housen, A. (1983). *The eye of the beholder: measuring aesthetic development*. Harvard Graduate School of Education.

Housen, A. (2002). Aesthetic Thought, Critical Thinking and Transfer. *Arts and Learning Research*, 18 (1), 2001-2002. 99-132.

一條彰子. (2015). コレクションと鑑賞教育. 現代の眼, (613), 14-16.

稲庭彩和子, 伊藤達矢, とびらプロジェクト編. (2018). 美術館と大学と市民がつくるソーシャルデザインプロジェクト. 青幻舎.

石橋健太郎, 岡田猛. (2010). 他者作品の模写による描画創造の促進. 認知科学, 17 (1), 196-223.

石黒千晶, 岡田猛. (2013). 初心者の写真創作における"表現の自覚性"獲得過程の検討 他者作品模倣による影響に着目して. 認知科学, 20 (1), 90-111.

Ishiguro, C., Yokosawa, K., & Okada, T. (2016). Eye movements during art appreciation by students taking a photo creation course. *Frontiers in Psychology, 7*, 1074.

Ishiguro, C., & Okada, T. (2018). How can inspiration be encouraged in art learning. *Arts-based methods in education around the world*, 205-230.

Ishiguro, C., Takagishi, H., Sato, Y., Seow, A. W., Takahashi, A., Abe, Y., Hayashi, T., Kakizaki, H. Uno, K. Okada, H., & Kato, E. (2019). Effect of dialogical appreciation based on visual thinking strategies on art-viewing strategies. *Psychology of Aesthetics, Creativity, and the Arts. 15* (1), 51-59.

Ishiguro, C., Sato, Y., Takahashi, A., Abe, Y., Kakizaki, H., Okada, H., Kato, E. & Takagishi, H. (2021). Comparing effects of visual thinking strategies in a classroom and a museum. *Psychology of Aesthetics, Creativity, and the Arts, 15* (4), 735-745.

Ishiguro, C., & Okada, T. (2021). How Does Art Viewing Inspires Creativity?. *The Journal of Creative Behavior, 55* (2), 489-500.

石崎和宏，王文純．(2010). 美術鑑賞学習におけるメタ認知の役割に関する一考察．美術教育学：美術科教育学会誌，31, 55-66.

伊藤亜紗．(2015). 目の見えない人は世界をどう見ているのか．光文社新書．

Katter, E. (1988). An approach to art games: Playing and planning. *Art Education, 41* (3), 46-54.

北野諒．(2013). 半開きの対話：対話型鑑賞における美学的背景についての一考察．美術教育学：美術科教育学会誌，34, 133-145.

Knutson, K., & Crowley, K. (2010). Connecting with Art: How Families Talk About Art in a Museum Setting. In *Instructional Explanations in the Disciplines*. 189-206. Springer.

国立美術館．(2019). 美術館を活用した鑑賞教育の充実のための指導者研修．Retrieved from: http://www2.artmuseums.go.jp/sdk2019/index.html（2021/10/31 閲覧）

Koschmann, T., Glenn, P., & Conlee, M. (2000). When is a Problem-based Tutorial not Tutorial? Analyzing the Tutor's Role in the Emergence of a Learning Issue. *Problem-Based Learning: A Research Perspective on Learning Interactions*, 53-74.

熊倉純子監修．(2014). アートプロジェクト：芸術と共創する社会．水曜社．

京都芸術大学アート・コミュニケーション研究センター．(2021) 大地の芸術祭・対話型鑑賞プロジェクト．Retrieved From: https://www.acop.jp/archives/q=12516（2022/2/1 閲覧）

京都造形芸術大学アート・コミュニケーション研究センター．(2012). アート・コミュニケーションプロジェクト報告書，2011.

京都造形芸術大学アート・コミュニケーション研究センター．(2018). アート・コミュニケーションプロジェクト報告書，2017.

Landis, J. R., & Koch, G. G. (1977). The Measurement of Observer Agreement for Categorical Data. *Biometrics*, 159-174.

Law, V., Ge, X., & Huang, K. (2020). Understanding Learners' Challenges and Scaffolding their Ill-structured Problem Solving in a Technology-supported Self-regulated Learning Environment. In *Handbook of Research in Educational Communications and Technology, 5th ed.* 321-343. Springer.

Leder, H., Belke, B., Oeberst, A., & Augustin, D. (2004). A model of aesthetic appreciation and aesthetic judgments. *British Journal of Psychology, 95* (4), 489-508.

Leder, H., & Nadal, M. (2014). Ten years of a model of aesthetic appreciation and aesthetic judgments: The aesthetic episode–Developments and challenges in empirical aesthetics. *British Journal of Psychology, 105* (4), 443-464.

Leinhardt, G., Crowley, K., & Knutson, K. (Eds.). (2002). *Learning conversations in museums.* Taylor & Francis.

Leinhardt, G., & Knutson, K. (2004). *Listening in on Museum Conversations.* Rowman Altamira.

廖曦彤. (2020). 造形ワークショップ実践者の意識構造に関する一考察「アートたんけん隊」の事例分析を通して. 芸術学論集, 1, 23-32.

南洋平. (2021). 作品の知識情報を活用した鑑賞学習モデルについての考察：ゲーヒガンの批評学習モデルを援用した高等学校における実践を踏まえて. 美術教育学：美術科教育学会誌, 42, 315-330.

三澤一実. (2016). 「旅するムサビ」の取り組みと「造形と批評」.「造形批評力の獲得を目指した校種間交流鑑賞プログラムの開発と普及システム作り」報告書, 2-9.

光岡寿郎. (2017). 変貌するミュージアムコミュニケーション：来館者と展示空間をめぐるメディア論的想像力. せりか書房.

三宅正樹, 平野智紀. (2013). 対話型鑑賞におけるナビゲイターの評価について：ナビゲイションの技術と「鑑賞するコミュニティ」の実現. 京都造形芸術大学紀要, 17, 194-206.

Miyake, N. (1986). Constructive Interaction and the Iterative Process of Understanding. *Cognitive Science, 10* (2), 151-177.

村田麻里子. (2014). 思想としてのミュージアム：ものと空間のメディア論. 人文書院.

長井理佐. (2009). 対話型鑑賞の再構築. 美術教育学：美術科教育学会誌, 30, 265-275.

長井理佐. (2011). VTS (Visual Thinking Strategies) と学習支援：構成主義的学習における支援のありかたをめぐって. 美術教育学：美術科教育学会誌, 32, 299-312.

中平千尋. (2014). とがびアート・プロジェクト 10 年の歴史：とがびアート・プロジェクト第 1 期：借り物アート期 (2001 年～2004 年). 美術教育学：美術科教育学会誌, 35, 369-381.

西浦博. (2010). 観察者間の診断の一致性を評価する頑健な統計量 AC1 について. 日本放射線技術学会雑誌, 66 (11), 1485-1491.

野中郁次郎, 竹内弘高. (2020). 知識創造企業 [新装版]. 東洋経済新報社.

大泉義一. (2011). 図画工作・美術科の授業における教師の発話に関する実践研究：図画工作・美術科の授業を構成する「第 3 教育言語」への着目. 美術教育学：美術科教育学会誌, 32, 69-83.

大泉義一. (2012). 図画工作・美術科の授業における教師の発話に関する実践研究・II：教職キャリアと「第 3 教育言語」の関係から. 美術教育学：美術科教育学会誌, 33, 135-147.

大泉義一. (2013). 図画工作・美術科の授業における教師の発話に関する実践研究・III：中学校美術科の授業分析と美術教師論. 美術教育学：美術科教育学会誌, 34, 107-120.

大泉義一. (2014). 図画工作・美術科の授業における教師の発話に関する実践研究・IV：深沢アート研究所「こども造形教室」と図画工作・美術科の授業の比較から. 美術教育学：美術科教育学会誌, 35, 165-178.

大泉義一. (2017). 図画工作・美術科の授業における教師の発話に関する実践研究・V 教員免許更新

講習「図画工作・美術科の授業論」のプログラム開発とその実践. 美術教育学: 美術科教育学会誌, 38, 93-106.

大泉義一. (2018). 図画工作・美術科の授業における教師の発話に関する実践研究・VI 図画工作科, 算数科, 社会科の授業比較分析から. 美術教育学: 美術科教育学会誌, 39, 65-78.

岡田匡史. (2016). カラヴァッジョ「聖マタイの召命 (1599-1600 年)」の多角的読解の試み 祭壇画鑑賞の一提案. 美術教育学: 美術科教育学会誌, 37, 179-194.

岡田匡史. (2017). カラヴァッジョ「聖マタイの召命 (1599-1600 年)」を学習材として使う読解主軸の鑑賞授業の考察 授業検証を通じた観察, 自由解釈, 情報提供 (知識補塡), ロールプレイ等の分析を中心に. 美術教育学: 美術科教育学会誌, 38, 151-165.

岡田匡史. (2018). レンブラント「夜警 (1642 年)」の鑑賞題材化 (7 段階鑑賞学習プログラム) の試み I—集団肖像画の読解的鑑賞の一局面 (観察・記述と自由解釈を中心に)—. 美術教育学研究, 50 (1), 121-128.

岡田匡史. (2019). レンブラント「夜警 (1642 年)」の鑑賞題材化 (7 段階鑑賞学習プログラム) の試み II—集団肖像画の読解的鑑賞の一局面 (形式的分析, 知識補塡 [情報提供], 補充課題を中心に)—. 美術教育学研究, 51 (1), 113-120.

岡田猛. (2013). 芸術表現の捉え方についての一考察:「芸術の認知科学」特集号の序に代えて. 認知科学, 20 (1), 10-18.

岡田 猛(2016). 触発するコミュニケーションとミュージアム. 中小路 久美代・新藤 浩伸・山本 恭裕・岡田 猛 (編) 触発するミュージアム—文化的公共空間の新たな可能性を求めて— (pp.2–10) あいり出版

岡田猛, 縣拓充. (2020). 芸術表現の創造と鑑賞, およびその学びの支援. 教育心理学年報, 59, 144-169.

Okada, T., Agata, T., Ishiguro, C., & Nakano, Y. (2020). Art Appreciation for Inspiration and Creation. In *Multidisciplinary Approaches to Art Learning and Creativity*. 3-21. Routledge.

岡崎大輔. (2018) なぜ, 世界のエリートはどんなに忙しくても美術館に行くのか？. SB クリエイティブ.

奥本素子. (2006). 協調的対話式美術鑑賞法: 対話式美術鑑賞法の認知心理学分析を加えた新仮説. 美術教育学: 美術科教育学会誌, 27, 93-105.

奥村高明. (2005). 状況的実践としての鑑賞: 美術館における子どもの鑑賞活動の分析. 美術教育学: 美術科教育学会誌, 26, 151-163.

奥村高明. (2018). マナビズム—「知識」は変化し, 「学力」は進化する. 東洋館出版社.

大島律子, 大島純. (2010). テクノロジ利用による学びの支援. 佐伯胖編. 学びの認知科学事典, 大修館書店, 2010, 481-494.

Parsons, M. J. (1987). *How we understand art: A cognitive developmental account of aesthetic experience*. Cambridge University Press. (尾崎彰宏, 加藤雅之訳. 絵画の見方: 美的経験の認知発達. 法政大学出版局, 1996.)

Pelowski, M., Markey, P. S., Forster, M., Gerger, G., & Leder, H. (2017). Move me, astonish me… delight my eyes and brain: The Vienna Integrated Model of top-down and bottom-up processes in Art Perception (VIMAP) and corresponding affective, evaluative, and neurophysiological

correlates. *Physics of Life Reviews, 21*, 80-125.

Pierroux, P. (2010). Guiding Meaning on Guided Tours. *Inside Multimodal Composition*, 417-450.

Pöllänen, S. (2009). Contextualizing Craft: Pedagogical Models for Craft Education. *International Journal of Art & Design Education, 28* (3), 249-260.

Popper, K. & Eccles, J. (1977) The self and Its Brain. Springer.（西脇与作・大西裕訳．自我と脳．新思索社，2005.）

Roscoe, R. D., & Chi, M. T. (2007). Understanding tutor learning: Knowledge-building and knowledge-telling in peer tutors' explanations and questions. *Review of educational research, 77* (4), 534-574.

Rouet, J. F., & Britt, A. (2014). Multimedia Learning from Multiple Documents. In Mayer, R.E. (Ed.). *The Cambridge Handbook of Multimedia Learning*. 813-841. Cambridge University Press.

Said, T., Shawky, D., & Badawi, A. (2015). Identifying Knowledge-Building Phases in Computer-Supported Collaborative Learning: A Review. In *2015 International Conference on Interactive Collaborative Learning* (ICL), 608-614. IEEE.

佐々木健一．(1995) 美学辞典．東京大学出版会．

Scardamalia, M., & Bereiter, C. (1991). Higher Levels of Agency for Children in Knowledge Building: A Challenge for the Design of New Knowledge Media. *The Journal of the Learning Sciences, 1* (1), 37-68.

Scardamalia, M. (2002). Collective Cognitive Responsibility for the Advancement of Knowledge. *Liberal Education in a Knowledge Society, 97*, 67-98.

マリーン・スカーダマリア，カール・ベライター，大島純．(2010). 知識創造実践のための「知識構築共同体」学習環境（〈特集〉協調学習とネットワーク・コミュニティ）．日本教育工学会論文誌，33 (3), 197-208.

Scardamalia, M., & Bereiter, C. (2014). Knowledge Building and Knowledge Creation: Theory, Pedagogy, and Technology. *Cambridge Handbook of the Learning Sciences, 2nd Edition*, 397-417.（大島律子訳．知識構築と知識創造：理論、教授法、そしてテクノロジ．大島純，森敏昭，秋田喜代美，白水始監訳．学習科学ハンドブック第2版第2巻，北大路書房, 2016, 127-145.）

Stahl, G. (2000). A Model of Collaborative Knowledge-Building. In *Fourth International Conference of the Learning Sciences*, 10, 70-77.

末永幸歩．(2020).「自分だけの答えが見つかる」13歳からのアート思考．ダイヤモンド社．

杉林英彦．(1998). 審美眼的発達に基づくヴィジュアル・シンキング・カリキュラムに関する基礎的研究．美術教育，277, 36-37.

杉林英彦．(2003). 美術館における鑑賞教育の評価方法へのA.ハウゼンの測定法の適用：三重県立美術館での「ギャラリー・ツアー」における事例調査から．美術教育学：美術科教育学会誌，24, 161-171.

杉本繁，岡田猛．(2013). 美術館におけるワークショップスタッフ初心者の認識の変化：東京都現代美術館ワークショップ"ボディー・アクション"への参加を通して．美術教育学：美術科教育学会誌，34, 261-275.

鈴木有紀．(2019). 教えない授業—美術館発、「正解のない問い」に挑む力の育て方．英治出版．

立原慶一．（2015）．フェルメール作『手紙を読む女』と『牛乳を注ぐ女』の比較鑑賞論：美的特性及び主題の感受を中心に．美術教育学：美術科教育学会誌，36, 279-293.

立原慶一．（2017）．作品の情趣と鑑賞法の違いがもたらす主題感受のあり方—中学 3 年生におけるミレー作『種をまく人』とゴッホ作『種をまく人』の比較鑑賞を通して—．美術教育学研究, 49 (1), 225-232.

竹内晋平．（2008）．相互鑑賞を通した自尊感情の形成：図画工作科での実践と心理測定結果から．美術教育学：美術科教育学会誌，29, 327-338.

田中吉史，松本彩季．（2013）．絵画鑑賞における認知的制約とその緩和．認知科学, 20 (1), 130-151.

田中吉史．（2018）．美術初心者は絵画から何を読み取るか？—具象絵画鑑賞時の発話による探索的な検討．認知科学, 25 (1), 26-49.

Tavella, E., & Papadopoulos, T. (2015). Expert and novice facilitated modelling: A case of a Viable System Model workshop in a local food network. *Journal of the Operational Research Society, 66* (2), 247-264.

Tinio, P. P. (2013). From artistic creation to aesthetic reception: The mirror model of art. *Psychology of Aesthetics, Creativity, and the Arts, 7* (3), 265.

Tishman, S., MacGillivray, D., & Palmer, P. (1999). *Investigating the Educational Impact and Potential of the Museum of Modern Art's Visual Thinking Curriculum.* Harvard Project Zero.

Tong, Y., Chan, C., & van Aalst, J. (2018). Examining productive discourse and knowledge advancement in a knowledge building community. *International Society of the Learning Sciences, Inc. [ISLS].*

週刊東洋経済編集部．（2018）．AI 時代を勝ち抜くための教養 ビジネスに効くアート超入門．週刊東洋経済 2018 年 1 月 13 日号.

植村朋弘，刑部育子，戸田真志．（2012）．ワークショップにおける学びの観察ツールのデザイン：出来事の仕組みを捉えるための最小単位：F2LO モデルの提案．日本デザイン学会研究発表大会概要集，59.

上野行一監修．（2001）．まなざしの共有—アメリカ・アレナスの鑑賞教育に学ぶ．淡交社.

上野行一．（2012）．対話による美術鑑賞教育の日本における受容について．帝京科学大学紀要，8, 79-86.

上野行一．（2020）．VTC, VTS（対話型鑑賞）から IBA（探究型鑑賞）へ—コンテンツ VS コンピテンシーの対立をこえて—．日本教育工学会 2020 年春季大会講演論文集，31-32.

上野正道．（2002）．デューイにおける美的経験の再構成．東京大学大学院教育学研究科紀要，42, 283-291.

臼井昭子，佐藤克美．（2017）．鑑賞用教材のインタラクティブな機能が言語活動に与える影響に関する一考察．日本教育工学会論文誌，40 (Suppl.), 129-132.

臼井昭子，佐藤克美，堀田龍也．（2018）．中学校美術科の鑑賞学習における作品提示メディアに関する調査研究．教育メディア研究，24 (2), 13-28.

van Aalst, J. (2009). Distinguishing knowledge-sharing, knowledge-construction, and knowledge-creation discourses. *International Journal of Computer-Supported Collaborative Learning, 4* (3), 259-287.

vom Lehn, D., Heath, C., & Hindmarsh, J. (2001). Exhibiting interaction: Conduct and Collaboration in Museums and Galleries. *Symbolic Interaction, 24*(2), 189-216.

和田咲子，山田芳明．(2008)．美術作品鑑賞における対話と作品理解の関係についての一考察．美術教育学：美術科教育学会誌，29, 645-655.

王文純，石崎和宏．(2007)．美術鑑賞文におけるレパートリー構造の質的分析．美術教育学：美術科教育学会誌，28, 429-440.

渡部晃子．(2010)．鑑賞教材『Visual Thinking Strategies』における教育目標の変化と特徴．美術教育学：美術科教育学会誌，31, 441-452.

渡川智子．(2011)．ヨコハマトリエンナーレ 2011「キッズアートガイド 2011」レポート．Retrieved from: https://acop.jp/images/2011/12/db363dc47e45d8657261ea6ce5815cd8.pdf（2021/10/31 閲覧）

山口周．(2017)．世界のエリートはなぜ「美意識」を鍛えるのか？．光文社新書.

Yang, Y. (2019). Reflective Assessment for Epistemic Agency of Academically Low‐achieving Students. *Journal of Computer Assisted Learning, 35*(4), 459-475.

Yenawine, P. (2013). *Visual Thinking Strategies: Using Art to Deepen Learning Across School Disciplines.* Harvard Education Press.（京都造形芸術大学アート・コミュニケーション研究センター訳．学力をのばす美術鑑賞：ヴィジュアル・シンキング・ストラテジーズ．淡交社，2015.）

吉田貴富．(2009)．対話的ギャラリートーク型鑑賞指導における進行役の要件について．美術教育学：美術科教育学会誌，30, 439-452.

Zhang, J., Scardamalia, M., Reeve, R., & Messina, R. (2009). Designs for Collective Cognitive Responsibility in Knowledge-Building Communities. *Journal of the Learning Sciences, 18*(1), 7-44.

平野智紀（ひらの・ともき）

　1983 年静岡県磐田市生まれ。博士（学際情報学）。企業に勤務する傍ら、各地の美術館やアートプロジェクトで、対話型鑑賞ワークショップの実践やそれを通じた人材育成を担当。主な取組に、大地の芸術祭 対話型鑑賞プログラム講師（2021 年）、あいちトリエンナーレ 2019 ボランティア育成特別講師（2019 年）、六本木アートナイトをもっと楽しむガイドツアー講師（2015 年〜 2018 年）など。分担翻訳に『学力をのばす美術鑑賞：ヴィジュアル・シンキング・ストラテジーズ』（2015 年）、分担執筆に『図画工作・美術科理論と実践』（2016 年）。内田洋行教育総合研究所主任研究員、京都芸術大学アート・コミュニケーション研究センター共同研究者。

鑑賞のファシリテーション

2023 年 7 月 7 日　初版　第 1 刷　発行　　定価はカバーに表示しています。

著　者　　平野智紀
発行所　　（株）あいり出版
　　　　　〒 600-8436　京都市下京区室町通松原下る
　　　　　元両替町 259-1　ベラジオ五条烏丸 305
　　　　　Tel / Fax　075-344-4505　http//airpub.jp//
発行者　　石黒憲一

制作／キヅキブックス　印刷／製本　日本ハイコム株式会社
©2023　ISBN978-4-86555-111-2 C3070　Printed in Japan